中国美术研究丛书

中国书法史观

卢甫圣　著

上海书画出版社

自序

二十六年前，我为《中国历代艺术书法篆刻编》写过一篇序文，以最概括的线索，勾勒了书法篆刻发展史历时轨迹。由于该书为彩印画册丛集，体大而价昂，故颇有抽取序文单独出版的呼声。此事延宕至今终于成遂。在审订文字之余，选辑适当的配图，并且扩充注释体量，对若干重要历史节点追加稍趋深入的阐述。后者或许有助于弥补序文过于简约疏阔的缺点。

对于本然的历史来说，再精准详尽的概括或寻绎，均不过是人为的剪影。本书的存在意义，主要为提示视角而非提供视野，因此像九方皋相马，遗其玄黄牝牡，方能一超直入。这种应合克罗齐"一切历史都是当代史"的写史方法，实际上基于一个今人看古人，亦即以当代眼光回顾过往历史的潜在立场，而这种立场本身，又是进入网络主题词检索时代仍需继续写史和读史的出发点。换句话说，构成一门现代学科意义上的史学，必须通由史观激活史料，使整合语境的观照成为可能。唯其如此，序文变身专著，不妨坦然释然，几经斟酌的书名，也便谓之《中国书法史观》。

<div align="right">

卢甫圣

2020 年 3 月

</div>

目录

第一章 书契

如果将文字视为人类文化的第一度伟大创造，那么，书法就是建立在文字载体上的二度文化创造。

世界上各民族文字的书写，都伴随着美化的要求，并进而衍生出装饰性和工艺性的书法样式。汉字书法也出现过类似情况，但由于承载书法史的汉字发生发展史蕴藏着得天独厚的视觉艺术基因①，而书法史主流从发生到高度成熟始终未曾脱离实用书写独立发展，有效地保证了人们的广泛参与，加强了不同精神活动的互相渗透及其历史意蕴的不断累积，因此形成了别具一格的二度文化景观，成为一种唯中国所独有的艺术形态。

在中国古代典籍中，夹杂着不少仓颉造字之类的神话。这种敬畏文字的意识，是文明崇拜观念的具体表现之一，而书法之被推重，则又是这种具体表现的合理延伸。尽管早期书法没有足够的文献以证明其作为艺术行为的自觉性，但通过大量存世作品，不难窥见隐伏于文字实用功能中的书法创

作意识——一种克己恭行、敬若神明的虔诚心态。正是本乎此，附属于文字书写行为的审美追求，才会在"意会"大于"言传"的华夏民族中间获得自在的价值[②]。

目前可见的最早书法形态，是甲骨文和金文。

甲骨文作为商代书法的代表，不仅展现了汉字璀璨自呈的衍形之美，而且昭示着笔线、结体、章法等书法要素的成立。那平中涉险、收里带放、虚实相间、浑穆天成的空间构筑，与随着时代变迁而演化为雄伟隽迈、细纤缜密、奇恣率意等不同风貌的生动气韵，为后世书法的审美意识流变开创了先河[③]。

由于时空跨度更大，金文作为两周书法的代表，比甲骨文有了更丰富的变化[④]。西周金文，早期犹存殷商遗规，往往行笔方整，气度瑰伟；中期多趋典雅、敦厚与端庄，臻于鼎盛阶段；晚期则字形自由，体势婉转，风格荦多，已开小篆之渐。东周金文在进一步朝工整秀丽方向发展的同时，呈现出尤为鲜明的地域色彩：中原的质朴率易，齐鲁的劲挺遒美，江淮的奇肆流媚，西秦的端整宽博，如此等等。春秋末年还出现了"科斗文""鸟虫书"等工艺性书体，反映了先民们对美的刻意追求，只是有悖于中国书法发展方向而渐遭摈弃。

用简练抽象的书写形态来抒情达意，可谓中国书法自设而又被设的历史命运。当上古书人们的艺术追求在经由刻铸的实用性制约中变得日趋麻木之时，直接诉诸毛笔书写的盟书、缣帛书和竹木简牍，就成了他们驰骋艺术才智的广阔领域。从甲骨、玉石和陶片上的殷人墨迹，到楚地出土的战国

竹简，我们看到了由毛笔书写所推动的书体演变轨辙：铭刻书体与通行书体渐趋分离。

秦王朝推行的"书同文字"运动，使这种分离趋势赫然而彰。小篆奠定了后世文字规范化的第一块基石，同时将战国金文俯拾皆是的多样统一之美丧失殆尽。但是，即便在御用场合，真正恪守楷式也仅属《泰山刻石》之类的永久性纪念物，应付日常实用的则是草化了的小篆——诏版。至于浩繁的官书和民用，就更是延续着战国简策中的俗体字——秦隶或曰古隶。

实际上，任何一种字体都有正与草两种样式：正体矩矱森严，不容轻易改变；草体多趋简约，易于随人随时推移，故后者总是扮演祛旧迎新的角色。每当一种俗化了正体的草体发展到笔画结构面目全非的时候，在这种草体基础上加以整饬、厘定的新一代正体字就诞生了。新正体的确立，不仅肯定了草体的变革，而且将整饬、厘定时所强化的某些形式特征反馈给草体，从而促使它以新一轮的方式继续发展。于是，在正体与草体的关系中，又平添了字体和书体的矛盾运动。

字体以文字结构为依据，书体以书写风格为指归。字体要求规范易识，书体要求流便随意。某一字体的形成，在使用过程中被演绎为某一或某几种书体，书体的孳乳浸多带来应用上的混乱，又导致另一种建筑在新书体上的新字体来作调控。书法的发展因此表现为书体不断凝固为字体从而不得不重新创造新书体的悲壮行为⑤。

当然，不管正体、草体还是字体、书体间的矛盾运动起着何等作用，不管既自足又互体、既间断又绵延而诉诸双螺

旋套叠连续性空间构成的汉字书写程序如何有利于艺术性发挥，倘若没有毛笔作为日用书写的操作性催化，中国书法史仍不会以众所周知的方式发展。"势来不可止，势去不可遏，惟笔软则奇怪生焉。"⑥正是这便于提按顿挫和八面出锋的一管柔毫，以其神奇莫测的表现力，极大地促进了中国书法从单纯的空间构成走向呈示时间意味的"挥运"，从一色粗细的线条衍变为各种形态的"点画"，并且激化着正体与草体、字体与书体的矛盾运动，拓展着字素字形营构的书写生理自由以及书法视觉造型创意的审美心理自由⑦。书法由此展开了日渐自觉的艺术追求之旅。

① 人类不同地域的早期文字，无论是否起源于刻画符号，几乎都经历过象形的过程，有的字甚至造得十分相像。例如小臣𫚉犀尊（图1）上的"日"字，就与古埃及圣书字的碑铭体如出一辙；殷墟甲骨的"水""鱼"等字，更与美索不达米亚的图形字若合符契。"六书"作为汉字创造和应用的逻辑结果，亦见证于其他一些古老民族。除了不约而同的象形外，指事、会意、形声、假借之法，在苏美尔的钉头字和古埃及的圣书字中多有体现。文字相貌不同，成字原理却惊人地同构，这一人类文明的初始共生现象，随着此后历史发展的偶然性转折而分道扬镳。世界上绝大多数民族都先后汇入了表音文字的行列，成为音节文字或音素文字，像古埃及的象形字"牛""蛇"，就被闪米特人改造为"A""Π"，变成后来泛滥五大洲的标音字母。时至今日，唯有汉字凭借《易》中所蕴变易、简易、不易的智慧，

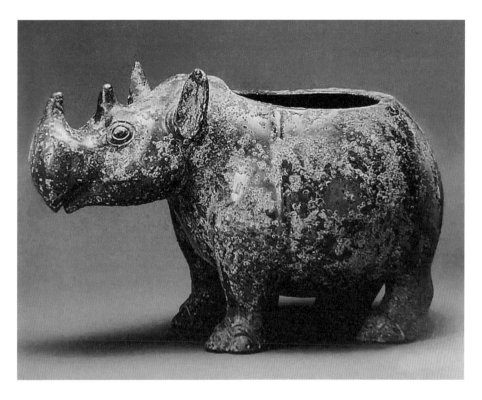

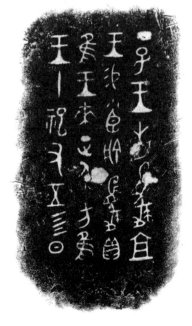

图 1 商 小臣艅犀尊铭

将人类早期的表意文字系统成功地繁衍开来，并且通过大篆的不断延异和隶变的完全符号化，升华为美用合一的奇特视觉艺术。文字对语言的记录是表意还是表音，与使用这种文字的民族心理思维特点相关联。心理学的研究测试表明，大脑左右两部分在文字认知过程中具有明确的分工，左脑的功能是系列性和分析性的，右脑的功能是同时性和综合性的。人们在认知表音文字时，不论音节文字还是音素文字，字形都与所持语言成分的语音直接挂钩，大脑中的作用部位偏向左脑，因此表音文字也被称为"单脑文字"。人们在认知表意文字时，字形和语言的语音不发生联系，而与语言的语义直接挂钩，必须左右脑并用，于是成为一种极其特殊的"复脑文字"。单脑文字记录语言的音节音素符号通常也就几十个。而对复脑文字来说，有多少语言单位，便须设计多少数量的视觉符号，因此，在图像构成上无可避免地趋向繁复、芜杂和孳乳浸多，随着语言的不断发展，规模激增与异体丛生成为文字发展的必然结果。与此同时，由于复脑文字的形义联系在人脑中的反应具有即时性，故要求文字构形在有限的空间中，足以容纳瞬间促成复杂大脑反应的丰富信息媒介，汉字整饬独立并且讲究九宫四面和笔画交构之美的方块结构，正是为适应这种要求而确立的。单脑文字的形音联系诉诸人脑反应，则有一个以音节音素组合呈现语言形式的时间进程，字形的设计也就变成了不受约束的线性延展。不言而喻，在一约定单位空间内进行表意符号组构实践，比起无单位空间限制的表音符号组构实践来，一方面是前者难而迟，后者易而速；但在另一方面，前者置之死地而后生，迫

使人们提高造型及其解读能力的敏感度，后者则容易在宽松自由中轻忽迟顿于视觉体验。也就是说，同样走向艺术性，将会前者偏重空间艺术而后者偏重时间艺术。唯其如此，尽管世界上所有文字都殊途同归于去象形和由繁趋简的演化过程，却只有汉字葆有得天独厚而又可塑性极强的视觉艺术基因。加上后来的历史发展又将行笔方式左起右行和行款方式下行而左演为主流，形成既自足又互体、既间断又绵延从而诉诸双螺旋套叠连续性空间构成的书写程序，在独特书写工具锥形毛笔的催化下，窈窕磊落，错综变化，表不可言之理，述不可喻之思，抒不可遏之情，视觉艺术单色抽象的一切可能性均被敞开。书法作为一种文字书写的艺术样式，在汉字文化圈外也进行得如火如荼，但毫无疑问，它们远不如汉字书法那样，足可与本文化圈中任何一种伟大艺术分庭抗礼。原因在于，衍音文字相对于衍形的汉字而言，其书法的艺术创造天地局限于整饬的美观或装饰的美学，只能与中文美术字比肩，而难望中国书法本质的项背。中国书法在文化史上具有崇高地位，并且数千年来始终稳定地保持着它的根本属性，即通过书面语言的日常使用而渗入一切事物，将审美观照作为最高的艺术表达方式，决非出于偶然。要追溯书法之所以成为奇特艺术的原因，固然异常复杂，其中文化制度和价值观念方面也许权重更大，然而，文字载体这个尤为初始化的条件机制，毕竟是不容忽略的青萍之末，需要足够的重视予以抵近观察。

② 书法的发生发展，依托于一个错综繁芜、埏埴罔穷的语义建构系统。人类思维作为其庞大基底，以语言与思想的方式构成了书

法的初始语义，孔子所说的"书法不隐"即此之谓。将思想语言迹化为文字，形成了书法的第二层语义，围绕文字书写的规范和功能，或曰文字学，是其意义在场的重心。书写过程与书写方式在美学意义上的体现，则塑造了书法的第三层语义，但在漫长的中国传统社会中，这层语义多半作为价值观念和人格修养的组成部分，而渗透于参与者的日常生活之中。高踞书法金字塔尖的第四层语义，要到书法演为蔚然成风的艺术行为以后，逐渐形成自律性和本体化的话语体系，包括价值诉求、风格演衍、经典锻造、理论阐释等一系列审美范式，才得以充分彰显。第三、第四层语义皆涉及美学，区别在于，前者多为生活美学，后者注重艺术美学。换句话说，使书法美的存在转化为定在的具体关系，前者偏于工具论而后者偏于目的论。四层语义之间，从理论上说乃实用向观赏的递变，或者更确切地说，由实存性表义的附庸美向价值性表义的自由美转化，越是接近第四层，就越具备艺术性质；然而，揆诸史实中的具体书法现象，由于语义各层次建构表现在时空上的不均匀甚至错杂无序性，非但使书法起源及其早期形态难以捉摸，同时也使高度成熟后的书法史，表现出价值态度和图式趣味的莫衷一是、跌宕反复，更何况书法主体属性、社会风俗制度、物质文明发展水平之类的书法语义承载者，又在共时与历时的差异变化中，加重了这种错杂无序和混沌交互。如果说，语义建构系统更多地体现着书法史的精神层面，那么，与之紧密联系在一起的物质层面，则是由文字书写这个充盈于浩渺时空的人类特殊行为作保障的。书写行为亦可分成三种类型。第一种类型是历代著名

书家的书法创作活动，他们不仅对意义系统、阐释机制、形式规则、价值梯度作出各有侧重的重要贡献，而且往往通过模范的力量，带动更大时空范围的人去延伸放大其贡献。第三种类型是古往今来作为书法存在基础的日常化和实用性书写行为，它需要除去第一种类型的所有人，再除去所有具备艺术自足目的的书法创作。这是一个数量庞大状态复杂的集合体，其中既有水平低劣的书写，也有齐等或超越名家的书写，甚至不乏创生字体、启发书风、提挈技艺的参与者，但均默默无闻，迷失于流逝的时空深处，同时又广泛而深刻地反映了各时代书法最基本最重要的特征。第二种类型处于上述两种类型之间，大多借用已有的机制、技巧、模式进行书法创作，在不同时空的流行书法范畴中占有最大比例，而被借用者，不是出自第一类型，便是出自第三类型。三种类型构成书法史的整体物理结构。第三类型代表着书写演变的自然进程，以建构书法基层语义为主；第一类型代表着书写艺术化的主推路线，以建构书法顶层语义为主；第二类型则或为第一类型的泛化和普及版，或为第三类型的聚焦和提升版，主要充当书法中层语义的建构者。书法史早期，各类型均处于混沌未分状态，共同维持着书法前三层语义的建构；书法史中期，第一类型崛起，为第四层书法语义的建构带来契机；进入书法史后期，第二类型变成主角，第一和第三类型中的大多数，不知不觉间转化为第二类型的上层阶级或下层阶级。当然，跟书法语义建构系统一样，书写行为的理论概括可以言之凿凿，揆诸历史事象却扑朔迷离、错杂无序，需要直接面对林林总总、具体而微妙的无数个体关系。中国书

法作为人类意识形态泛化而存在的特例，书法语义和书写类型的大部分既与艺术关系疏阔却又无法予以切割，因此，关于书法史的叙述，也就不得不从文字的产生及其日用书写这个书法赖以成立的逻辑前提起步。

③　甲骨文是迄今所能见到的我国最早文字材料，但可以肯定，它并非原始初文，而是已成系统的成熟文字用于特定场合的手镌体。在出土的十五万片殷墟书契中，单字总数达四千六百多个，中文造字的四体二用之法均有充分体现，后世所谓参差错落、穿插避让、朝揖呼应、管领映带、天覆地载等汉字书写规则，也已大体具备。顺应甲骨逼仄空间契刻的诸多手段，如单勾象形、部件移位、正反字势、简化变体、省改合文等等，以及随着时间进程不断促使文字形态符号化的总体趋向，构成多样统一的衍形之美，保证了笔画结字大大超越于标音文字的视觉造型优势，再加上随占卜内容和现坏部位而竭尽变化的多元秩序铺陈，亦即章法上的自由自觉意识，都足以说明，这种基于当时通行文字并在应用上神圣其事的特定书体，已经具备了书法语义建构的大部分功能，本章注二所说的第一至第三层书法语义都可以明显地感受到。其中第三层语义的美学意蕴，尽管未必出于当事人的主观追求，在文字应用过程中被动催化的自然自发成分也许更多一些，但"囊括万殊，裁成一相"的客观存在本身，就印证了如下事实——这个洋溢着人的整个属类本质力量的起始阶段，拥有书法价值观念转化为形式构成的强大效能（图2）。况且，现存的甲骨文还远非殷商通行的全部文字，因为其所反映的是从武丁到帝辛两百年间与商王祭祀占卜有关的内容，仅

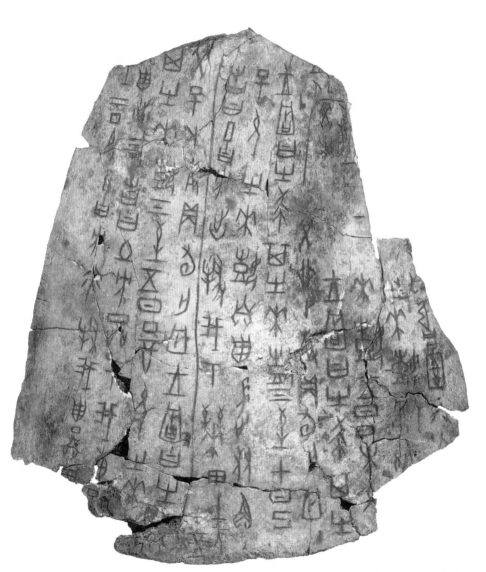

图 2 商 宾组二类王卜辞

涉及当时整体社会生活的一部分（图3）。甲骨文有先书后刻和引刀直刻两种形式，因载体坚硬不易刻出弧形笔画，故其结体易圆为方，线条平直挺劲，形成单刀契刻的书法特殊风格。殷商末期有一些双刀和重刀作品，就比较接近当时的毛笔手书。不过值得注意的是，如同甲骨载体的逼仄空间有助于促成字形营构上的符号净化现象，单刀契刻也对加速完成文字的线结构造型有所推动。只需对比甲骨文与其同时期的铜器铭文，后者大小随意且多块面装饰的图案化效果，在前者那里已被消除殆尽。一旦块面在甲骨刻辞中消失，其他文字书写场合的效尤就不成问题，两周金文纯净的线结构，不能说与此毫无关系。从殷商朱墨书迹残存于甲骨、陶片、玉石上的情况推测，流通于其他场合的毛笔书法，不仅成熟度不亚于甲骨文，而且有可能更具无意璀璨的魅力。《尚书·多士》载周公旦曾对殷遗民说："惟殷先人，有册有典，殷革夏命。"可惜这些典册上的书法，随其载体湮灭而无缘窥斑了。

④　承载文字的媒材之丰富，为中国早期书法史一大特色。在纸张发明以前的漫长岁月里，凡甲骨、金石、泥陶、竹木、缣帛皆可用于书契，这种风习，其他民族罕有其匹。金文作为上古金属器皿文字的统称，亦名钟鼎文、彝器款识，泛指殷商象形装饰样式和类甲骨文样式的青铜器题铭，以及西周、春秋、战国时代合称大篆和秦定小篆样式的钟鼎、货币、权量、兵器、符玺等铸刻文字，甚至延及秦汉之后杂入隶、楷等今体字的金属铭饰，时空跨度之大，使其书体字形发生形形色色的差异变化，功能工艺的不同，又使其视觉呈现方式推演为林林总总的衍形

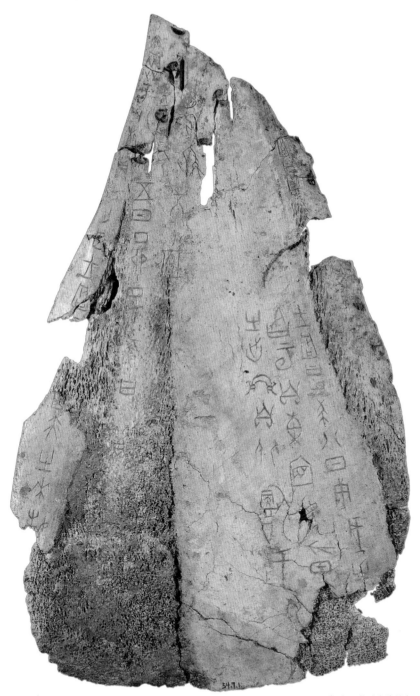

图 3 商 祭祀狩猎牛骨刻辞

态势。西周金文，前期承袭殷人规制，风格严厉开阔（图4），中后期篆引成熟，趋于雍容华贵（图5）。随着东周诸侯力政，区域性特征渐显，除秦国完整保留西周大篆（图6）之外，楚国率先用鸟虫等物象美改造成奇肆浪漫作风，并流行江淮各诸侯国，齐国与黄河下游各国也有遒美新体，但多与端庄的传统品类共存，燕、晋等中原北地诸国则以纵横奇诡和强悍刚硬为归，尤其表现在刊刻金文上，楚器与墨迹（图7）最能接洽，而三晋最为恣率。秦颁小篆后，受六国遗风和隶书影响的器铭超过标准小篆器铭（图8）。在金文书法中，毛笔具有比甲骨刻辞更充分的参与性，笔性墨状的运转矩度，结体布白的意匠风采，均可贯注其中，但由于这种参与需借助范铸来实现，故仍难免打去折扣，而这些折扣，又为多道工序手续带来图式修正上的更大弹性。殷商及西周早期铭文中的块面波磔渐趋消失，除了篆引纯化线结构的原因，也表明忠实传达笔意的观念日益淡薄。至于战国，毛笔的意绪更因铁器直接施于青铜而归乌有（图9）。这当然是就大趋势而言，例外的情况也不少。不过，比照毛笔书写的玉石盟书和楚缯书，可以想见，除去少数工艺装饰性作品，相关时空通行书体的构造规律和形貌特征，包括谋篇布局在内的书法整体审美追求，还是被金文明确无误地保存着的。金文与甲骨文盛行的上古文字，虽然多被视为书法自觉之前的自发状态，却已树立了中国书法从形式技巧到价值态度的基本范式。金文书丹人多为专门的书吏，这由各类金文风格存在着种种差异可知。有时同一件青铜器会出现不同风格的款识，如周简王时的大师虘簋，器铭风格类似大克鼎，盖铭风

格接近散氏盘，显然由两人分写。殷商至战国的金文书体，历来或称大篆，或称籀书，汉以后将秦系文字称为籀书，将六国文字统称为古文，至唐又多称石鼓文为籀书。传说中"作大篆十五篇"或"史籀十五篇"的史籀其人，因周厉王时的𤼈鼎铭出土可予征信，而滥觞于周宣王时的虢盘铭并流被秦公簋铭、秦公钟铭的大篆新风格，正与石鼓文（图10）同，故籀书实可视为大篆大家庭中的一个成员，是大篆在成熟且庞杂的基础上发展起来的一种正体化规制，史籀则很有可能为这种书体的整饬厘定做出了重要贡献。中国书法美的自觉，首先是从美化装饰文字与规范正体字两条途径展开的，美化装饰文字被后来的历史无情淘汰，规范正体字则携带着礼乐文化的秩序感，将文字形体审美汇入"翰墨之道"，创生了世界上独一无二的奇特艺术景观。就这一意义看，有可能最早从事正字工作的史籀功莫大焉。

⑤ 秦汉时期的书法发展史，至少蕴含着三组交错重叠的关系，即第一，与文字发展、字体发展、书体发展的关系；第二，与使用目的、使用场合、使用的价值观和物质条件所构成的关系；第三，与书法主体地位相牵连的关系，例如书写者阶层从贵族走向庶民，走向徒隶，其社会身份不同，会对书法发展产生具体而微妙的差异化影响。撇开后两组关系不论，仅就第一组关系视之，所谓书体凝固为字体同时又孳乳新书体，按理说应有一个由籀篆而隶变、由隶变而楷则的阶梯演进纵向历程，但证诸史实，却以共时的横向铺展为主，令人眼花瞭乱地集中表现在古今文字交替的隶变阶段。如果用最简略的办法区分隶变前

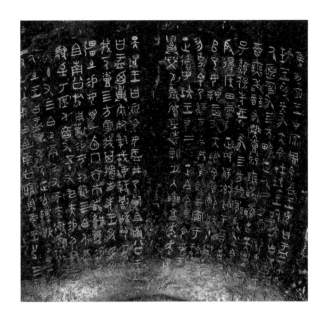

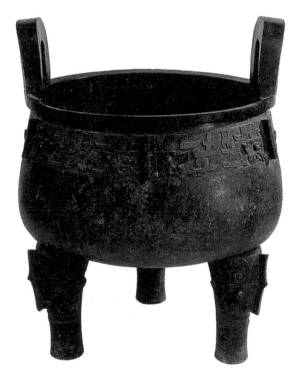

图 4　西周　大盂鼎铭

图 5 西周 虢季子白盘铭

图 6 春秋 秦公殷铭（拓本）

图 7 战国 楚帛书（摹本）

图 8 秦 始皇廿六年诏版（拓本）

器铭一 器铭二

盖铭一 盖铭二

图9 战国 平安君鼎铭

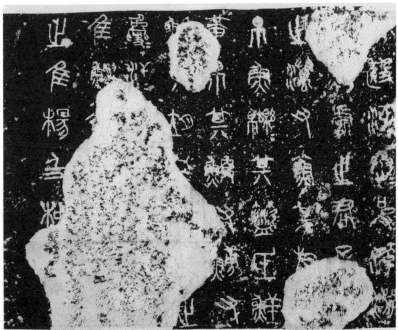

图 10 战国 石鼓文（拓本局部）

后的字体与书体，不妨认为，前者的基本特点是以单一的线条范形构字，以篆书的称谓统辖不同载体、不同成字方法、不同形式效果的"多体"；后者的基本特点是充分依托毛笔的挥运潜能，探索和创造出更加适合生理要求和心理要求的"多体"，并根据点画与体势的不同，将之厘定为隶、楷、行、草种种称谓。可是，领略后者的"多体"，要比领略前者的"多体"繁难得多，况且其中还埋藏着不少剪不断理还乱的名实错杂陷阱。出土于东周晋国都城的侯马盟书，乃迄今可观的隶变先声。结构由随体诘诎的长线条趋于部件化的短线条，笔法从平动移位的单纯笔画变成绞转提按的丰富点画，质言之，即通过体态与结构方式的变化，从间架的自由走向书写的自由，是隶变表现在书法形态学上的主要特征。这种乘借草率急就的实用性需要于于而来的创新书风，或局部或大体地日益侵蚀解构着篆引构字原则，到了战国中期，与之分庭抗礼的隶书雏形，亦即被后人称为古隶或秦隶的新体制，已登上历史舞台。古隶成形后分别朝着正体化和草体化两个方向流变。正体化的一翼，既方折其点画，又绞转华藻其波磔者，发展为分隶，亦称分书、八分，即"八字分背""势有偃波"的东汉标准隶书；而同样方折其点画，却以提按顿挫省改波磔、增加钩趯者，发展为今隶，后称真书、正书、章程书、楷书，汉末三国体制粗成，隋唐之际趋于定型。草体化的一翼，涵泳隶书而张扬波磔者发展为章草，多取使转而与楷书同一笔法机杼者发展为今草。章草寝馈草隶，风行于新莽、东汉，而得名于晋、宋间；今草亦承草隶，其产生略早于楷书，初名稿书、稿草，或与章草同称草书，继而生

发小草、大草之别，至盛唐又发越为不可端倪的狂草。正草两翼之间的关系复杂而微妙。作为书体形成的结果，彼此泾渭分明，各不相犯；作为书体形成的过程，则往往交错混杂，相反相成。一方面，草体的简捷化首开讹变之端，正体揽之为己有，同时又加以整饬和厘定，直至自成面目；另一方面，草体也从正体那里攫取某些形式特征，用以改造自己信笔而成的草率从宜作风，使之真正成其为体。空间上的穿插出没，与时间上的交递错落，组构成书法新貌波澜壮阔的历史图景。在大开大阖的正草两翼之间，还不断酝酿着中间状态的书体，从介乎隶书与章草之间，到介乎楷书与今草之间，它都以左右逢源的优势，行使着美与用的最佳组合。这种称名相闻、行狎书或行书，也细分为行草、行楷的书法艺术追求，在东晋南朝大行其道。值得注意的是，诸如此类的书法丕变，尽管都处身正化与草化、字体与书体螺旋演进的矛盾运动之中，名实偏移、指谓交错的概念重构过程密集而芜杂，比如隶、楷二体，就承受过正书、真书、楷书、佐书、隶书、隶楷、楷隶、今隶、今文、八分、章程书、铭石书等等郢书燕说的尴尬语境；但毋庸置疑，文字作为书法的载体，而书法既受动又推动文字嬗变发展的奇异悖理，则是大张旗鼓、空前绝后地体现在隶变过程中的。与上古芸芸书体皆服务于篆之一种字体不同，隶变数百年来，竟然催生了隶、楷、章草、今草四种字体，倘再算上有嫌勉强的行书，其演衍化育之功，就更令人称奇了。当然，从逻辑化的角度也可以将汉字厘定为篆、隶、楷三种最基本的字体，而每种字体又都可以有正、行、草三种书写方式，亦即广义上的书体，至

于籀书、草篆、缪篆、八分、散隶、章草、小草、小楷、行楷之类不胜枚举的狭义书体，则无不依托于某一种字体或者某两种字体之间的过渡形态而成立。不过这并不妨碍我们对隶变历史效应重要性的充分认识。何况尤为不可思议者，乃经此之后，字体走到尽头，文字演化戛然而止，书法丕变或者说书体的发展，因此再也无法沾溉文字迭代的生命力了。书法作为建立在文字载体上的二度文化创造，或者倒过来说，文字之所以成为书法的载体，自古以来始终提供着两方面的意义：一是书法赖以造型思维的内在依据，二是书法得以物化定型的外向表达。随着隶变结束，前一方面的潜能已全部穷尽，人们不得不转向后一方面投放心智。魏晋以还，书法前进的步伐由书体调整为书风，正是历史发展逻辑的体现。

⑥　传蔡邕《九势》，书苑菁华本。

⑦　毛笔不仅是中国书法之所以成为独特艺术的重要催化因素，甚至还可以说，没有毛笔就没有中国书法艺术。由于我们祖先很早就发明毛笔的偶然原因，毛笔先于文字而流行，所以自古以来，朱墨手书的时空变迁一直成为汉字书体发展的先导。当殷商贞卜甲骨盛行宫室时，同时期的手书陶文已接近后来的草篆风格；当秦王朝尚未书同文字的战国籀篆时代，木牍墨迹就率先将古隶推上了历史舞台。而在"趋急速""示简易"这个驱动书体发展的实用性力量之外，毛笔比起硬笔来具有使用繁难但表现力强的特点，其依笔势、靠手功、随性情而变幻莫测的线条运动，对于舍标音而取表意的汉字衍形造型系统恰恰是优势所在，无形中成为实用性识读通向审美性品赏的桥梁，书法

美学的发生发展，也随之告别工艺装饰这个世界皆然的升华途径，而以紧密融入日常书写的方式，锻造出"翰墨之道生焉"的奇特语境。正是基于此，当隶书解散篆书的内敛式空间，引发"笔软生奇"的点画丰富性之后，楷、行、草之类主要依托笔墨意趣而成立的今体书系统，马上应运而生；当字体和书体演化相继枯竭终止，书风演绎成为书法继续发展的唯一抓手时，挖掘毛笔表现效应的潜能，比乞灵新的视觉空间构成更为大多数人所骛趋。以汉魏之际为转捩，前于此，人们的关注点多麇集书体形势，后于此，大量的书论不厌其烦地研究笔法。对用笔斤斤计较，说明人的心性开始规训于笔的物性。书法作为一种平面构成艺术，在极其讲究的空间结构关系中腾挪流走的气韵，以及被巧妙地保存下来的时间轨迹，毕竟是经由毛笔驯化过的心与手来实现的。抽象的美学修辞需借助形式构成达到可视化，而介于随机与可控之间的形式构成传感器，没有任何一种工具能像毛笔那样适合于汉字的衍形表现特征，适合于人格物化与见证的艺术表现功能。不言而喻，毛笔与书法艺术的关系，镶嵌于华夏文明史这个特定人文框架中。与文化制度和价值观念的变迁相同步，在书体演化期，亦即书法概念建设初期，毛笔更多地作为书法实用性的贴身扶持而发挥作用，文字标准化和制度合适性逐渐同构的漫长过程，不断吸纳毛笔的造型功能，却未必保证审美与表现的诚实。进入书风演绎期，又更多地转化为书法艺术约定俗成之后对毛笔书写条件的体认和依赖，思辨语言逐步替换符号预设的言语，书法语境的变化左右着思辨的重构。也就是说，书法艺术先验的约定俗成，意

味着被某种狭隘的思维定势所裹挟——为了自身的合理存在，以艺术片面性托大社会，从而进入知识反推程序。伴随书法观念与技法的嬗变进程而发挥其载舟覆舟作用的工具材料史，也会循着书法本体寻绎的内因和书法语境观照的外因两条线索不断发展下去。倘若将彼此差别一言以蔽之，那么，不妨说前期由意识驱遣工具，后期由工具牵引意识。这种过于粗略的概括尽管不能针对所有的人和事，前后两期之间犬牙交错、混沌互渗的深广度也有可能远超我们的想象，但通由主客体的具体关系塑造出来的本体和物性素养，将无所不在地影响着事物的存在与沿革，则是研究历史时不可疏忽的。

第二章 隶变

　　顺序排列侯马盟书（图11）、包山竹简（图12）、青川木牍、天水竹简、云梦竹简（图13）、江陵竹简、长沙帛书和临沂竹简，可以看到大篆经由草篆而向隶书蜕化的渐进历程。

　　从甲骨文、青铜铭文，到秦时刻石，书体数经变异，风格每每不同，但是有一个总体倾向——在象形意味逐渐减少、线条和结构不断净化的同时，将得益于毛笔表现性能的运动感销铄于完美自足的空间构筑之中。小篆那无以复加的静态美，不啻是毛笔日用书写这种书法存在方式的桎梏。隶书的崛起，是根植于实用沃土之上的对篆书僵化倾向的全面反叛。它一方面解散了篆书的内敛式空间构成，将随体诘诎的仿形线条切割成一段段纯符号的短线，使之趋向开放式的构架；另一方面，又不再以完成每个字的空间构成为满足，而更多地向字外空间以及点画自身的波磔变化寻求其表现意味。这个带有根本性的变革，使中国书法的线结构有机地整合了空间分布上的构架美与时间进程中的流走美，为书法主体通过

图 11 春秋 侯马盟书（部分）

图 12 战国 包山楚简（部分）

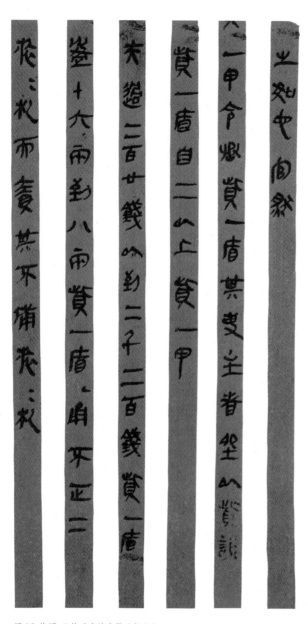

图 13 战国 云梦睡虎地秦简（部分）

点画律动以抒情达意的艺术追求铺平了道路。

正体隶书，或曰隶书的成熟形态，以东汉碑刻为代表，其取势横向为主，主笔多呈逆入平出、藏头偃尾①。由于草体和书体的发展总是走在正体和字体前面，当西汉晚期的《五凤刻石》（图14）完成篆书蜕变，开始进入隶书发展时期，活跃在庶民世界和下层士吏中的日用书写，却早就完成了隶化的全部过程。在《马王堆易经帛书》《元康四年竹简》《甘露二年木牍》中，方扁的结体，笔意分明的点画，以及一波三折、蚕头雁尾等等隶书典型形态，均已昭然可鉴。这种字体演变表现在不同功用、方域和志趣上的时间差，使汉隶的书法风格变得华彩斑斓、奇瑰多姿。

保存隶书墨迹最多的简帛书法，在其纵向上呈现出从方广无波势的古隶渐次发展为标准汉隶的丰富变化，在横向上又展开了正与草、生与熟、精致与率易、典雅与通俗的巨大跨度。《效律简》的工稳端庄，《封诊式简》的欹侧疾厉，《马王堆帛书》（图15）的凝练秀逸，《肩水金关居延汉简》（图16）的粗犷豪放，《武威礼仪简》（图17）的平衍旷荡，《甘谷延熹双行简》的华丽丰赡，其书写形态之繁复和普及范围之广泛，均超过了以往所有时代。至于陶器、漆器、墓壁画上的各种题记，尤能窥见民间隶书的不羁风貌。

与总体书风轻捷开放、率意自然的汉简相比，旨在垂示后世的汉碑，就多了一层矜持和端庄。但因为出自不同时空的书丹刻手，其风格仍然林林总总，蔚然大观。《杨量买地券》《三老碑》、《孟琁碑》、《开通褒斜道刻石》（图18）、《幽州书佐秦君阙》、《嵩山太室石阙》、《北海相景君碑》

图 14 西汉 五凤刻石（拓本）

图 15 西汉 马王堆帛书（局部）

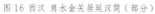
图 16 西汉 肩水金关居延汉简（部分）

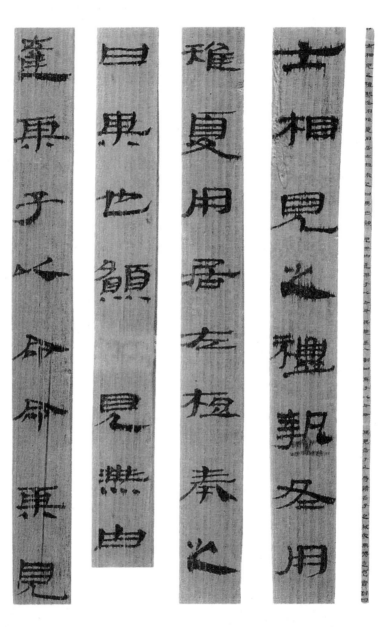

图 17 新 武威礼仪简（部分）

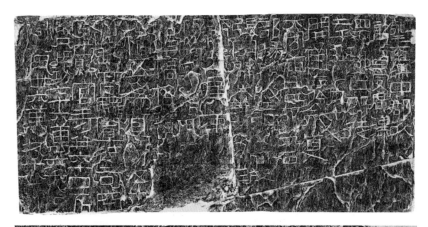

图 18 西汉 开通褒斜道刻石（拓本）

的历时演进，固然如上层楼，一步一景，即便是同出于桓、灵两朝的碑刻，也个性洋溢，面目各异。比如偏于端秀恬雅的一路，《乙瑛碑》主雍容，《礼器碑》主典雅，《史晨碑》（图19）主庄稳，《曹全碑》主娟曼；趋赴雄强宏朴的一路，《衡方碑》主朴茂，《张寿碑》主整劲，《熹平石经》（图20）主宽博，《张迁碑》主雄壮；指向天真烂漫的一路，《元嘉元年食堂记》主嵚崎，《苍颉庙碑》主放达，《许阿瞿画像墓志铭》主稚拙，《张表造虎函题字》主恣灿，如此等等，不一而足。倘若加上《石门颂》（图21）、《西狭颂》、《郙阁颂》、《杨淮表记》这些奇肆放旷的摩崖刻石，以及《刑徒墓砖》（图22）、《熹平钟》、《元兴元年钒》、《未央宫骨签》等自然率意的砖铜文字，一个群星灿烂的风格化世界，就更令人目不暇接了。

　　隶书作为通行字体的彻底成熟，引发了书体发展上的两个倾向。其正体随着规范化的需要，开始摆脱庶民气息而走向凝练、精巧与理性，原先那种清新质朴、自然随意、"每碑各出一奇，莫有同者"②的艺术活力渐趋萎靡，以至"淳古之气已灭，姿制之妙无多"③。而在日常应用中"解散隶体兼书之"④的草隶，则越来越朝艺术方向发展，渐渐从徒隶之野转入文人墨客的书斋，成为中国书法史上第一个艺术性追求的高潮⑤。

　　汉代早期的草书，可以宣帝《神爵四年简》为例。当时的草书尚无波磔，主要通过笔画的省、简、连、并、借等手段，来达到书写简易快速的目的。但从昭帝《买卖布牍》和元帝《永光元年简》，到新莽东汉时期的《始建国简》《殄灭简》《武

图 19 东汉 史晨碑（拓本）

图 20 东汉 熹平石经残石（拓本）

图 21　东汉　王戒　石门颂

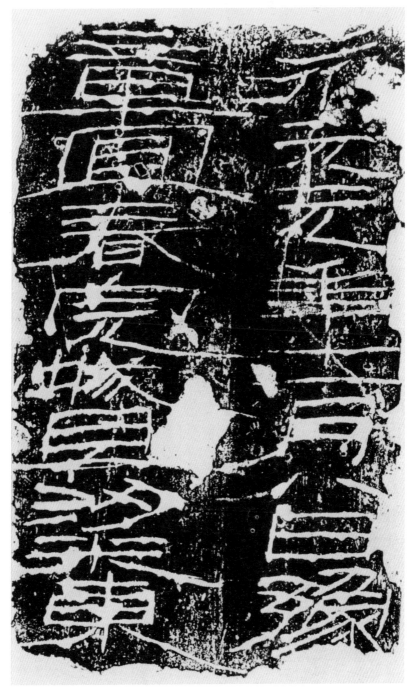

图 22 东汉 刑徒墓砖铭（拓本）

图 23 东汉 居延死驹劾状册（部分）

威医药简》《居延死驹劾状册》（图23），又可看到带波磔并具隶书体势的草书风行于世。经过汉末三国书家的不断改进，这朵被称作章草的书体奇葩，也就同时取得了新字体的地位⑥。赵壹《非草书》所描述的书家们陶醉在草书王国乐而忘返的盛况，说明为书法而书法的非功利性追求，正是建筑在将草书作为一种全新艺术载体的社会心理基础上的⑦。隶变的成功，使书法审美目光由甲骨文、金文满足于构架上的完美转到了线条的节律性变化；而章草的出现，则进一步将之引向线条自身的质量意识和运动感应。不妨认为，后者是书法的本体化取向为自己营造的王道乐土。本乎此，书体和字体的嬗变，获得了书写方法尤其是笔法的更大支持。

楷书作为一种字体来说，其成熟应晚于隶书。但由此认为楷书为隶书所出，则未免失察。早在西汉中期的流沙坠简中，如《天汉三年简》和《神爵二年简》，就能找到不少楷书的雏形。到了东汉章帝之世，今楷的前身——章程书，亦即用隶法写的楷书，已开始流行。桓、灵时的三百七十四块曹操宗族墓字砖，篆书占百分之一，隶书占百分之十九，章草占百分之四，楷书和行书竟达百分之七十六，可见其社会化程度之高⑧。楷书与隶书的区别，在于笔法和结构。永字八法所代表的基本笔画，其实都可以在汉代草书中找到，而隶书的笔画特点除了波挑往往更多地承袭篆书，只是到了东汉末年才出现一些楷书笔意。在结构上也是如此，即使是成熟隶书对草篆古隶的吸收，往往还不如楷书来得多。故楷书是汉代草书继隶书之后所孕育的另一个子系，之所以姗姗来迟，并非有待隶书的成熟或衰落，而是需要笔法演化上的准备⑨。

　　经过草隶与章草笔法的冶炼，不仅楷书应运而生，草书这个大系，也脱尽隶意，衍化出今草的新体式。相对于楷书来说，今草更有利于驰骋艺术想象力，但缺乏识读功能；而在今草的映照下，楷书虽然规整易识，却又带来书写上的冗繁和羁绊。于是，楷书的简捷化与草书的正体化运动，共同催发了一种中和性的书体——行书。行书是汉字演化谱系中的末代骄子⑩。无论实用还是审美，它都以左右逢源的优势，博取人们的特别关爱；然而，正化与草化这个张力场的丧失，使它像兼具马和驴的骡一样，再也不可能继续繁衍后代。

　　由隶变所引发的一连串字体变异很快就走到了尽头，但它所建立的辽阔版图，已足够人们安居乐业、辛勤耕耘了。从此，书法史依托书体书风的繁衍生息，迎来了自己的黄金时代。

①　马宗霍《书林藻鉴》云："秦以法为教，隶书又作于狱吏，成于刀笔，施于案牍，固法家之书也。非惟法家用之，其体险劲刻激，亦有类于法家焉。萧何本秦法吏，故为汉草律，遂以法家书为课士之最目，而开一代之则。""及光武中兴，爱好经术，先访儒雅，明章继轨，益扇其风，于是书体亦由险劲变为冲夷，刻激变为纤缓。"这个别有意味的视角，也许可借以探讨汉隶演变踟蹰之由。长沙马王堆出土的帛书《老子》甲、乙本，是汉兴前后的两件作品，前者虽入隶体，却保留着篆意，后者脱略篆意而接近标准的汉隶，其隶变演进之速不过短短一二十年。然而奇怪的是，此后近二百年未见新的进展，武帝时代的简书

《孙子兵法》《孙膑兵法》等，依然徘徊于《老子》甲、乙本之间，甚至更挨甲本。直到宣帝时代的定县汉简，以及居延汉简中的光武帝《建武三年简》（图 24），隶书成熟的标志性形态"八字分背""势有偃波"基本就绪。由于简牍书中手写便捷的行草体占大多数，隶书标准化的严格完成，实际上要靠幅面宽裕且有正体化需求的碑榜文字来实现，而铭石书演化本就滞后于日用书写，如光武末年的《三老讳字忌日记》（图 25），篆引遗规未除，与建武简落差很大，加上以后数十年间，书碑半为篆体回潮风裹挟，故又延宕百余年，时当桓、灵趋近汉末之世，成熟汉隶的典型笔法体势及其风格化表达方入佳境。从《老子》乙本进化到桓、灵碑碣看似一步之遥，竟然花费两汉三百多年光阴，其中缘由固属多方，但马宗霍提示的儒法易位而书体变，则促使我们将眼光聚焦于儒学复兴对汉隶发展影响这个本体论之外的因素。自从惠帝清扫秦始皇焚书坑儒的余灰，武帝罢黜百家、独尊儒术，秘藏的古籍或发自孔壁，或献自民间，儒家文献在由宿儒口传、隶体文字记录的今文经之外，增加了沿用篆体文字抄写的古文经，两者版本不同，旨意有别，因此酿成一场经学上旷日持久的古今文之争。对于汉代人来说，日常通行的是已是隶书，但古文字仍被用于正规场合，在以经学为主要学术和晋身诉求的文人士大夫中，掌握古文字甚至相当于最起码的基础文凭。当时士夫淹通小学，王莽推行六书复古政策，桓帝设正字之官于兰台，卫宏《古文官书》和许慎《说文解字》出于斯世，为人所重的"善史书"具有通晓古今文字的内涵，皆非偶然。汉隶演化轨迹之所以缓慢并时有停顿或倒

图 24 东汉 建武三年简（部分）

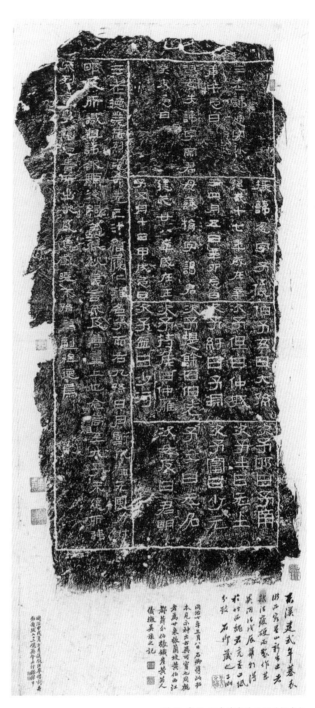

图 25 东汉 三老讳字忌日记（拓本）

退，与今古文经学之争贯穿两汉，古文字仍风行于士林，遂在无形中成为隶变的牵制力量是分不开的。直至东汉后期，儒家经学有了集大成式的发展，今古文经之争渐趋平缓，古文字用途日减，诸经隶定之本广泛流行，隶书端整易识的标准体应运而兴。古代文字规范与书体规范往往含混在一起，正字则牵连正体，正体必求善书，这种后来称作八分的隶书样式，也便奠定了正体书及其正规字体的地位。此时正值汉隶碑刻大量涌现的桓、灵时代。张怀瓘《书断》引王愔《文字志》云："次仲始以古书方广，少波势，建初中，以隶草作楷法，字方八分，言有楷模。"应该因王次仲作为东汉第一个隶书名家，风格与汉隶碑刻正体字近同而附会为说。灵帝朝还发生了书法史上两件大事：一件是熹平四年，蔡邕等人书五经文字立石于太学门外，引来观摩人群填塞街陌；另一件是光和元年置鸿都门学，成为第一个辞赋尺牍鸟篆的国立文艺研究院。如果追索两件大事的逻辑前提，除去官僚士夫集团与宦官集团争斗的政治原因，应该说，正是马融遍注群经、郑玄融合今古文经之举带来思想解放意义的儒学新进展，产生了学术正统化和书法正体化的庞大社会需求。当然，书法正体与否，其实还牵涉到不同应用场合的微妙区别。汉代制度规定，策书在免夺三公职爵时改用隶书书写，以示轻蔑，正是当时隶书未取得正体地位的见证。横势带波磔的隶书形态虽然首见于西汉中晚期，但获得正体地位却要到东汉中晚期，这是因为前者与不带波磔的简率隶书混同一起，作为日常应用的习俗体或自由体而存在，到了后者那里，带波磔隶书已被抽离俗书而整饬为典范体，以其规定性很强的

艺术形式，用于碑榜以示庄重了。汉隶的彻底成熟，是隶书正体化的最高体现，其间所含本体论上的审美成分，或曰艺术因子，与社会学上的实用成分，或曰情境立场，多数时候并非达成均衡等价关系。隶书正体化的最终完成，为其晋身为一种全新字体的统治地位提供了保障，但与此同时，也便终结了书体进化的动力，书法艺术发展赖以潜行的造型思维，从此纷纷转向楷、行、草这些尚未正体化的草创游移形态。

② 王澍《虚舟题跋》，闻川杨氏易鹤轩刊本。

③ 康有为《广艺舟双楫》，艺林名著丛刊本。

④ 张怀瓘《书断》，百川学海本。

⑤ 相传汉初相国萧何，在未央宫建成后，"覃思三月，以题其额"。萧何所订的《尉律》，对两汉正字措施的落实、书法教育的重视，以及善书者入职政府文吏、促成士民并皆习书的风气，均有积极作用。到了西汉中期，不仅中央政府里专职担任文书管理和记录缮写的令史、书佐数量大得惊人，县、邑、道之令长下属也层层设置。据尹湾汉简的《东海郡吏员簿》可知，太守府的属吏便有卒史九人，属五人，书佐十人，啬夫一人。在"何以礼义为，史书而仕宦"的下层吏民作为书法主体数量急剧膨胀之时，上层文士的书法意识，逐渐从世俗的应用较能中摆脱出来，而与自己的人格魅力相结合，成为体现其社会地位和审美价值取向的上品清玩，奠定了书法之所以成为高雅艺术的文化基础。史载西汉元帝刘奭"多才艺，善史书"，其后皇帝、后妃中善书者屡见不鲜，官僚士大夫中，则有张安世、王尊、刘茱、严延年、陈遵等更多人。东汉章帝时代，尤其是桓、灵

以来被公认的书法家，如曹喜、杜操、班固、师宜官、罗晖、赵袭、张超、刘德昇、梁鹄、胡昭，以及崔瑗、崔寔父子，张芝、张昶兄弟，蔡邕、蔡琰父女，钟繇、钟会父子等等，不但以其个体艺术成就受到社会景仰，而且以其艺术创作风格的影响力，鼓荡起前所未有的文人书法流派现象。曹喜开创的"悬针垂露"篆书风格，经由同时的班固走向后世的蔡邕和邯郸淳，并再传韦诞和卫觊，一直延及魏晋南北朝的碑额篆书。刘德昇"风流婉约，独步当时"的行书，下开胡昭"体肥"、钟繇"体瘦"的新风格，入晋后成为宫廷书法教学的范本，以及不少书法世家一脉相传的流行书体。杜操"微瘦"的章草，随着"媚趣过之"的崔瑗和"雅有父风"的崔寔崛起，又影响了张芝时代的许多书家。张芝被誉为"草圣"，其作品很可能在增华章草的同时，又转化出今草的雏形，"惟六书之为体，美草法之最奇"，草书上升为各书体中最受知识阶层青睐的新宠，大批追随者"展指画地，以草刿壁，臂穿皮刮，指爪摧折，见鰓出血，犹不休辍"。在这超越于实用书写之上的艺术狂潮中，既有师徒授受以广其传的方式，姜诩、梁宣、田彦、韦诞就是留名史籍的张芝弟子；也有宗亲蔓延家风不坠的方式，张芝之弟张昶、侄孙索靖等都是沾溉近水楼台者；当然，更广泛持久的流派效应是由源源不断的私淑力量营造的，从赵壹《非草书》提及的众多追随者，直到东晋的王氏一门、郗氏一门、谢氏一门、庾氏一门，皆可谓张芝书脉的余泽。两汉是中国书法走向庶民化的重要时期，但其艺术诉求仍然发轫于文士贵族阶层，而汉魏之交体现着该阶层思维模式与文化感觉的文人书法，作

为中国书法史上书法流派沿革长河的开端，则标志着书法最高层面的语义建构被提上议事日程，书法艺术性追求的第一个高潮，因此渐入佳境。不过临末还得提醒一下，书法流派之类的思维概念，毕竟是我们后人的价值观予以追认甚至添加的，或者说，是抽取散落各处的历史碎片重新缝合定位的，因此必须过滤掉那些被强扭和片面化了的成分。对此，不妨与第三章注一互相参看，以裨对当时专属语境达成均衡性的理解。

⑥ 章草为草书中的一体，其来历有多种说法，或谓史游作《急就篇》"解散隶体粗书之"，或谓杜操"始变稿法"而"诏上章表"，或谓出于汉章帝抑或章帝朝。诸如此类的望文生训之说，都忽略了新书体的形成要经过长时间的讹变和改进这个事实。实际上，章草和今草作为草隶走向草体化的同源异派或连体分支，早在隶书正体化成果——东汉分隶远未成熟之前的西汉初，就开始了其错落发展又相互影响的缓慢行程。潦草篆体合潦草古隶而成的早期草书，笔画使转萦带在前，部件省并在后，使字形摆脱旧有结构方式束缚而获得临时从宜的自由，其中走向章草的一支，在字字独立而笔画钩连的基础上加饰波磔，遂与无波磔而牵萦的今草分道扬镳。西汉早中期的流沙坠简中有《神爵四年简》，许多字颇具章草意味，到了西汉中晚期，如同居延汉简中《永光元年简》《阳朔元年简》那样的章草典型形态已普遍流行。东汉中期章草地位上升，至与分隶正体并重，政府公文亦频繁应用。陆游《放翁题跋》云："政和中关中发地得竹简，皆东汉讨羌书檄，字作章草。"东汉以还，刘睦、杜操、崔瑗、崔寔、张芝、张昶、罗晖、赵袭、张超、卫觊、皇

象、索靖等大批名家见著于史籍，又说明贵族士大夫阶层僭越为章草精进的主力军。章草在汉代称作草书或稿草，其正式得名大概要到晋、宋间，而唐人称当时的楷书为今隶，也称草书为今草，则把汉代的草书统称为章草。东汉至西晋是章草最为繁盛的年代，此后随着今草和行书渐彰，不是流便放纵往今草过渡，就是工致修饰趋于程式化，在赓继辗转中急剧衰退，隋唐后除梁萧子云等极少人闻名于世外，只有敦煌莫高窟所存唐人遗书类的伪略章草自生自灭于社会底层。北宋黄伯思《东观余论》说，章草"至唐绝罕为之，近世遂窈然无闻。盖去古既远，妙旨弗传，几至泯绝矣。然世岂无兹人，顾俗未之识耳"。后句当暗指自身，但其书迹失传，想必亦像元、明时赵孟頫和宋克那样，难睹汉魏真迹而"楚音习夏，不能无楚"了。

⑦ 草书作为一种便捷化的字体，或者更严格地说，作为广义书体概念构成之一极的发展成熟，是特定物质文化与精神文明综合作用的结果。在林林总总难以尽概的因缘际会中，至少有三条线索可供寻绎。第一条线索是书写材料的变迁。自古以来，书法迹化以简牍为大宗，缣帛次之，缣帛昂贵而谨饬，简牍狭窄而拘束，因此在文字隶变的漫漫行程中，尽管示简趋速的草体化书法不绝如缕，却始终徘徊在率尔苟且的犹疑情境中生灭无定。换句话说，在足够舒畅的表现空间、足够充裕的材料供应未能得到有效解决之前，草书将很难建构其独立自足的观念形态。这一状况自西汉发明、东汉改良推广纸张以来大为改观，行草书体不仅应付实用而且颇堪玩味的造型魅力，由此获得了更多施展和验证的机会，同时也在"临事从宜"中自发创生行

草体的下层书吏之外，引起越来越多富于"游手于斯"自觉意识的士大夫青睐。汉季草书大盛，与书写物质条件的改善密不可分。第二条线索，是书法审美观念的潜移。浏览两汉史籍不难发现，有个重要的文化现象是对尺牍书法表现出浓厚兴趣，人们喜欢欣赏、收藏名人书迹，并且相与攀比评旦。尺牍书法以简约流便的行草书居多，就书法与其文字载体的关系而言，正体倾向识读性表义的附庸美，草体倾向欣赏性表义的自由美，钟情尺牍带来的社会效应，显然使草体化的艺术性一面得以开发、升华和普及。将观赏行为中对于形象的审视内化为对于形式的品味，并且最大限度地通感书家人格特征，这一中国古代书法的审美情结，正是由草书启蒙发微，并借助尺牍书翰进行交流与传播的。赵壹《非草书》说："龀齿以上，苟任涉学，皆废《仓颉》《史籀》，竞以杜、崔为楷。"连小学生都放弃官方标准的正体字，去竞相模仿民间流传而无益于晋进的草体字，草书作为一种新颖艺术载体的社会心理可见一斑。第三条线索尤为关键而微妙，那就是任何成其为"书体"的书体都必定要经历的本体化行程。草书生于草率，草率的合理存在，既需要相关观念意绪的精神性肯定，又需要相应图式构成的物理性匹配，前后两者，都是通过形形色色、连绵不断而又因利乘便、无得无丧的无数人事纠葛综合完成的。由出土的诸多简牍可知，西汉晚期到东汉，虽然政府公文开始使用草书，但皆为文吏阶层"应时谕指，用于卒迫"的产物，与先秦时散篆为隶，以及民间通讯的潦草字迹一样，从观念到图式，都处于书体本体化的发轫启步阶段。《后汉书》记载宗室刘睦"善史书，当

世以为楷则。及寝病，帝驿马令作草书尺牍十首"。皇帝赶在他生前讨要草书手迹，说明双方均离开了实用性需要，而在艺术创作与艺术接受的语境里心心相印了。《非草书》中说，草书本应"急而速"，如今这些痴迷者却将其变成"难而迟"，而且"十日一笔，月数丸墨"，反反复复地练习不辍，正可作为艺术性追求的明证。此时的观念形态，是因草书这个新生事物而独立自足的；此时的图式匹配，则以他们"慕张生之草书过于希孔、颜"的崇拜感为引领，永不满足地践行于张芝榜样的书写氛围中。赵壹对他们进行了无情抨击，固然基于其志道游艺的儒家正统立场，却也附带表明草书本体化上的落后意识，他只能在学以致用和书因人贵的社会学情境中理解草书价值，而意识不到草书作为艺术存在的一面，其实亦可如其推崇的"圣经"那样"探赜钩深，幽赞神明"。在诸如此类各式人等之上，为草书本体化作出更大贡献的，当推杜操、崔瑗、张芝这些喧名朝野的人物。卫恒《四体书势》云："杜氏杀字甚安，而书体微瘦；崔氏甚得笔势，而结字小疏；弘农张伯英者，因而转精其巧，凡家之衣帛，必先书而后练之。"书法精英人各不同的草书风格，既是一己成就的依归，又是社会规范的构建。草书介入世间合理存在之后，其作为一种独立书体的内驱力，总是要使自己从纯粹的手段上升为自在的目的，亦即通过典型化、标准化的途径，向着更高层级的字体冲刺。社会选择名家草书作为"楷法"，汉末河西地区的草书热以杜、崔、张为追慕对象，只不过是上述内驱力的外在表现而已。职是之故，当草书不断蜕去从宜的偶然因素，而把练达的必然因素整合为公共化

的形式表现时，与其独立自主观念相匹配的图式规范，就以草书的成熟面貌通行不悖了。自从先秦古隶的混沌中延析出正体化和草体化两大流向以来，正体化的流向分叉为隶书和楷书，草体化的流向分叉为章草和今草，隶书、章草成熟于东汉中后期（图26），楷书、今草成熟于魏晋南北朝。草书的母概念之所以会产生章草、今草的子概念，不同概念的成熟期之所以早晚不一、表现各异，无不是取决于规范图式，亦即公共追慕对象登上历史舞台的时空状态。章草在东汉之后不再出现新的楷模，人们便谓之成熟；今草形成后继续产生新面目新典型，于是又得下设孙概念——小草、大草、狂草予以笼络。当日趋繁琐的图式演绎愈演愈烈，以致无法满足公共化的最低要求时，书体繁衍也便走到尽头，接下去的创新成就只能退居为个体风格，亦即在既定体式制约下进行个性创造了。富于意味的是，某些概念处于新旧概念将分未分之时，概念与现实的对应就无法泾渭分明。例如"草圣"张芝的作品，当时径称草书，晋、宋后发明了章草的新名词，用来指代已成典范的那一部分草书形态，以与日渐彰显的今草相区别。于是问题来了，张芝善章草没问题，但传说中的创今草是否确凿呢？尤其是到了难以获得足够真迹验证的情况下，将永远变成历史之谜。至于草书到底是字体还是书体，恐怕无从定论。其中部分原因在于，正体化的书体往往矩矱森严，容易与以文字结构为依据的字体规范相重合；草体化的书体则不乏随机推移的自由度，从而无法超越以书写风格为指归的书体藩篱，名至实归地达成自己的字体规范。一言以蔽之，正体的结构主义性质比起草体的表现主义

图 26 东汉 长沙五一广场汉简（部分）

性质来更适合于理性分类。然而不得不承认，这无非是观念层面的自主游戏，并不与图式层面的芸芸事象一一对应。理论是灰色的，生活永远新鲜。

⑧　李灿《曹操宗族墓砖字书体考》，载《中原文物》1984年第一期。

⑨　书体演变是一种复式蝉联的异化运动，在古体书向今体书演变，亦即解构篆体的隶变过程中，隶、草、行、楷从相互包孕、纠缠到逐步离析独立，历经了近千年。楷书是独立较晚的一种书体。当战国古隶发展到西汉后期出现波磔笔势，东汉中晚期将之修饰成隶书，包括其草率写法，或称草隶、隶草，就洋溢着诸多楷书因素。西汉中期的流沙坠简，已能见到楷书雏形。东汉桓帝朝的《许安国祠堂题记》（图27）《朱书砖》《永寿二年解殃陶瓶》，典型的楷书笔画更是历历在目。楷书笔画的最大特征是出锋，出锋比藏锋、回锋或雁尾式的收笔要快，并且方便转换到下一个笔画，其结果是左下行者变成了撇，右下行者变成了捺，右行和下行的笔画需要左连和上连时带出了钩，从而以最短促的行笔路线、最合理的笔顺组织、最简便的笔画形态，在隶书解散篆书而形成的方块构架中完成文字书写。隶书楷化的过程与行草书的演化在不少方面是重合同步的，当草隶不断简损隶书笔法而形成楷化笔画时，楷化笔画和草隶使转的结合，一方面促成偏倚隶势的章草，一方面产生去除隶意凭借使转的今草，章草与今草的分化，又与处身正草两极之间的行书一起，推动着楷化笔画组构楷书结体的进程，随着楷书自觉意识不断积累增长其本体特征，以至足以与母体分庭抗礼，一种社会认同的欲求便会滋生出来。魏晋以还，经过钟繇、王

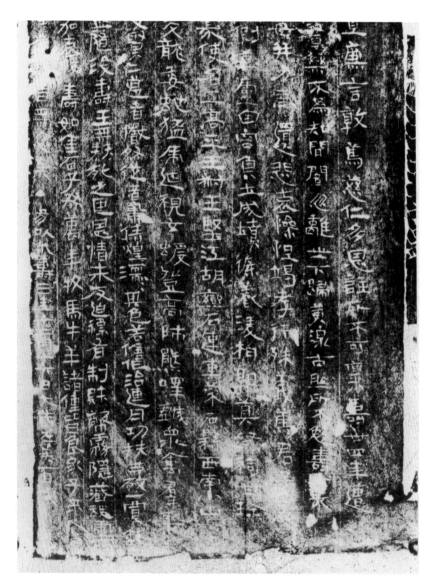

图 27 东汉 许安国祠堂题记（拓本局部）

羲之等文人趣味的改造，北凉写经体、北魏洛阳体等民用俗书的普及，楷书成熟形态应运而生，到隋唐趋于规范化，取代隶书成为新一代同时也是最后一代正体字，其标准化意义一直延伸到当代的印刷机和电脑网络。然而，楷书作为字体、书体概念的真正成立，还必须面对观念与图式匹配过程中难以避免的指谓交错烦恼。造成指谓交错烦恼的原因，首先在于概念与事实磨合对应过程中的笼统囫囵现象。字体和书体是文字的次级形态，不同字书体之间形态学上的分割离异，不仅粘连着价值观念上的统一共趋性，而且对于书写与识读实践来说，概念和技巧总是呈现一种混沌的交互状态，当新字体或新书体栩栩生成的时候，这种混沌交互的特性，使得眼目中的现在样式仍然去与心目中的既有概念寻求对应，从而容易讹其原本样式跟现在样式相同。随着不断试错的进程逐渐解构旧概念而重构新概念，直到新概念拥有足够的自信和判断力通行不悖，才会产生名实相符的需求。其次的原因，则是情境立场的制约。卫桓《四体书势》云："上古王次仲始作楷法。"羊欣《采古来能书人名》云："诞字仲将，京兆人，善楷书。""楷法""楷书""真书"这些被我们解读为现认楷书形态的概念，其实在很长时期都是针对不标准、不正规的"俗书""草书""行狎书"而言的，因此其所指大抵是我们现认概念中的隶书，意谓作用于文化信息码直观维度上的标准体、正体字。反过来，我们概念中的楷书，直到中唐以前仍被称为隶书。隋代《舍利函铭》是地道的楷书，落款却为"赵超越隶书谨上"。唐代张怀瓘《六体书论》列大篆、小篆、八分、隶书、行书、草书为六体，其中

的"八分"即今所谓隶书，而且是东汉碑刻那种正体化的标准样态；其中的"隶书"，则是今日所谓的楷书，他在《书断》中列举许多擅隶名家，有张芝、钟繇、钟会、卫夫人、二王、智永、欧阳询、虞世南、褚遂良、薛稷等等，正是所指为楷的明证。中唐以后，社会认同和应用的正体字转向欧、虞、褚、颜等著名书家范式，楷书、正书、真书就由典范意义的泛称转变为字体意义的特称，至北宋以专称的方式固定下来。朱文长《续书断》云："乃知汉自有隶书，而今之八分乃汉魏之际增隶而作者也，今之真字乃汉魏之际省隶而作者也。"确实，八分之名起于汉魏之交，是因为当时日渐楷化的隶书，需要与东汉标准体相切割，以维护自身存在的合法性，于是奉后者谥号为八分。其间道理，跟魏晋后今草日彰而另造章草之名以切割汉代标准草书是一样的。当合法存在的楷化隶书进一步楷化到隶意全无，挟天子以令诸侯的机制不复敷用，魏代汉祚遂成现实，楷、正、真这些权重最大的称谓，由此才为楷书自诩并垄断。这个指谓交错的历程，是新书体成功分娩的洗礼和象征，也是旧有书体大家族考验与接纳新书体的习惯动作。

⑩　"行书"之名始见于西晋卫桓《四体书势》："魏初有钟、胡二家为行书法，俱学之于刘德昇，而钟氏小异，然各有其巧，今盛行于世云。"唐韦续《墨薮》云："行书者，正之小伪也。钟繇谓之行狎书。"现存文献中最早描述行书的为东晋王珉《行书状》，此后又衍生出"真行""草行""行草"等更细致的书体分类。古人大抵认为行书从楷书变化而来，所谓"正之小伪""真书之少纵略""略同于真""行出于真"之类，亦有

个别说法为"草书之饬"，多不免受今体书视野局限。其间当推项穆《书法雅言》的解释比较中肯："真则端楷为本，作者不易速工；草则简纵居多，见者亦难便晓；不真不草，行书出焉。"行书是处于正与草两极之间的居中书体，其广义可覆盖篆、隶、楷各种字体，其狭义则指正楷与今草的过渡形态。春秋战国之际的侯马盟书和温县盟书，是篆书系统的行书；汉武帝朝的《天汉三年简》、汉宣帝朝的《神爵四年简》，是隶书系统的行书；而从三国时期《魏景元四年简》到前凉时期的《李柏文书》，楷书系统的行书已现大端，后者的书写时间和操作方式皆与王羲之《兰亭序》相当，说明行书这种形式本身是书法整体演进过程的自律产物，与文化、地域、人事的因缘关系甚微。正因为如此，行书作为正草两极中介物，如隶系行书多介乎隶书与章草之间，楷系行书多介乎楷书与今草之间，从而与旁邻书体发生平行的共时关系之同时，其实还潜藏着历时性书体演变的上下文关系。侯马盟书和温县盟书通常被看作隶变的开端，《天汉三年简》《神爵四年简》经常被用于早期行书和早期楷书的共同佐证材料，在下文中呈现为确切可辨的居中体，一旦返归上文语境，就变得模糊多义、杳冥难断。虽然在书体演化实际过程中也曾发挥本体特征的作用，例如对楷书产生逆影响，以其紧邻的启发比照之功，使长期犹疑于隶、楷之间的楷书加速完成自身。但站在本体论的立场，便会面临这样一种生存处境——行书作为所有字书体中最缺乏自主性的体裁，在其出现书体意识之前，大率不过是或正或草的不合格品；具有书体自觉意识之后，又得左顾右盼逡巡于正与草的夹缝中。

揆诸书法范式，篆有篆法，隶有隶法，楷有楷法，草有草法，唯独行书没有自己的方法论。苏轼说"真如立，行如行，草如走"，只不过是感性的经验谈而已。因为温和适中性格，符合儒家中庸精神和大众化的心理习惯选择，无论尚用还是尚美、合理还是合情、重空间构成还是重时间序列，乃至繁与简、行与利、正与奇、张与弛、狷与狂之类，行书都以不偏不倚、左右逢源的独特魅力，赢得广阔而持久的市场。可是，随之而来的问题在于，依托正体与草体对立结构而成立的书体演化张力场，因行书书体的独立意识而丧失殆尽，从此再也不可能继续繁衍后代，不可能像尚无书体意识的篆系行书和隶系行书那样孕育新一系统的书体了。综观漫长的书法史，从表面上看，行书似乎是汉字演化谱系的末代骄子，而其实质，却始终仅是没有任何晋身字体可能性的"第三者"书体。当然，书法史拿字体、书体来说事本身，就是躲避繁难与矛盾的选项，因此在予以理会的过程中，有必要强调如下一个概念形成的不桃前提——从自由解读状态到集体呼应趋向，随着现象日彰而转换其人文设定，逐渐变成了新设定世界的观看。

第三章 碑帖

魏晋南北朝是第一个全面收获期。

战争和分裂带来的思想自由，使艺术行为成为自足存在的人生境界之一。书法在汉代大都是地位低下的典签、书佐从事的职业，此时成了达官显贵和士大夫的高雅造诣①。书法家的素质与地位相继提高，刺激了收藏品第之风和书法操作方式的精进。而尚美与尚用两位一体的日常书写这个简单事实，又使高度自觉的艺术追求与广大社会成员保持着潜意识中的密切联系，从而促进了书法与其他精神活动的相互渗透。诸如此类的社会性和主体性因素，为书法本体化进程的加速完成注射了神奇的灵药。

本体化的最先受惠者，是被书史并称的钟繇和王羲之。

正楷、今草、行书这一今体书系统，汉末体式粗成，至两晋而定型，法度日趋完备。当时，书法之于社会生活，一般在碑铭表志之类的庄重场合仍沿用隶书，而在奏章启事、典籍传写、秘书教授时则用楷书，至于日常应用中的书函笺

牍和文稿起草，往往随意书写，表现为类似行草书的草稿体。新生书体一旦为文人士大夫阶层所接受，由俗而雅的质变趋势就不可避免。而书家个人对这种质变趋势的独特理解及其对书法发展历程所产生的影响，有时会以看似偶然的方式，左右着人们赖以继续前进的本体化视线。钟、王成为中国书法史上标程百代的大师，不仅因为其诸体兼善的艺术成就和士大夫的身份，不仅因为他们的书体与风格创造在其后的效果历史中成为难以绕开的元典，更重要的，还在于他们分别切入了今体书系统在特定发展时段的不同质变焦点，代表了滋养后世取用不竭的不同历史资源[②]。

虞龢《论书表》云："夫古质而今妍，数之常也；爱妍而薄质，人之情也。钟、张方之二王，可谓古矣，岂得无妍质之殊？且二王暮年皆胜于少，父子之间又为今古，子敬穷其妍妙，固其宜也。然优劣既微，而会美俱深，故同为终古之独绝，百代之楷式。"一质一妍，并且前质后妍，确实点出了钟、王之间乃至大、小王之间的差异所在。

从传谓钟繇所书的摹刻本，如小楷《荐季直表》《贺捷表》《宣示表》（图28）、《墓田丙舍帖》等来看，其书风多横向取势，结体以扁平为主，字之重心往往偏于下方，用笔凝重、沉厚、淳朴、自然，章法有行无列，行列之间顾盼相生，一行之内呼应有情，总体风格含蓄高古。将这种书风与当时的许多无名简牍相印证，虽雅俗高下各异，却能发现一个共同点——它们不仅残存着部分隶意，还夹杂着某些行、草书的构形，相对于后世规范化的楷书，就因其别具繁复丰富的书意内涵而显得稚拙天真、古趣盎然。尤其不容忽略的

是，这种繁复丰富纯粹出于天籁，出于未经分析之前的整合，而与后人有意识地追求返朴归真的境界不可同日语。

与钟繇相比，王羲之书风最显著的特征是体势妍美、笔法精臻。其楷书代表作《乐毅论》，取势变横向为纵向，用笔脱尽隶意，结体灵巧多变，重心居中并不时偏向上方，已开唐楷法度之先河。其行草书，如《平安帖》、《丧乱帖》（图29）、《行穰帖》、《寒切帖》等，与钟法大相径庭，笔势结体完全纵向取妍，侧媚多姿，神采奕奕。至于被誉为天下第一行书的《兰亭序》（图30），则更为妍巧之极品，通篇洋洋洒洒，一气呵成，字势欹侧，映带生趣，用笔反复偃仰，墨气随浓随淡，同样的字结构无一重复，却又莫不生动自然，欲辩忘言。如果说钟书的质朴之美在于含苞待放，那么，王书的妍巧之美则如初发芙蓉，共同构成了魏晋书风以区别于汉代书法错金镂采之美的崭新面貌。但王书所展示的那种洗练、细腻、丝丝入扣的微妙境界，对于艺术化了的人生追求来说，无疑具有更大的吸引力。王献之在其父基础上进一步走向潇洒和自由，行笔如风，酣畅淋漓，情驰神纵，超逸优游，成为奔放豪迈书风的先声人物（图31）。

钟、王书法真迹已无一幸存，能够见到的各种摹本，都难免带上后人圆熟精到的技巧，以及有意无意的阐释，所谓"楚音习夏，不能无楚"[3]。即此而论，被认为陆机真迹的《平复帖》（图32）和王珣真迹的《伯远帖》（图33），就是窥探两晋文人书风移替的最好依凭了。前者信笔纷披，韵致古拙，其用锋的内敛深藏与间架的豁脱随意，既有别于汉碑的古厚渊懿，又不同于汉简的率意天真；后者线条萧散舒卷，

尚书宣示孙权所求诏令所报所示博示

魏钟繇书

逮于卿佐必冀良方出于阿是芟夷

言可择郎庙况繇始以疏贱得为前恩横

所盻睹公私见异爱同骨肉殊遇厚宠以至

今日再世荣名同国休戚敢不自量窃致愚

虑仍日达晨坐以待旦退思鄙浅圣意所

弃则又割意不敢献闻深念天下今为已平

权之委质外震神武度其拳拳无有二计高

尚自疏况未见信令推款诚欲求见信实怀

不自信之心亦宜待之以信而当护其未自

信也其所求者不可不许许之而反不必可与求之

而不许势必自绝许而不与其曲在已里语

曰何以罚与何以怒许不与思省所示报

权疏曲折得其拳拳令与足下书及令事势当有

以依违愿君恳竞者以在所虑可不须复示

所示廞若朕若当令宣示

而不许势必自绝许而不与其曲在已里语

也其所求者不可不许许之而反不必可与求之

尚自疏况未见信令推款诚欲求见信实怀

不自信之心亦宜待之以信而当护其未自

檀达卿廞外震神武度其拳拳无有二计高

令日再世荣名同国休戚敢不自量窃致愚

虑仍日达晨坐以待旦退思鄙浅圣意所

图28　三国　钟繇　宣示表（拓本）

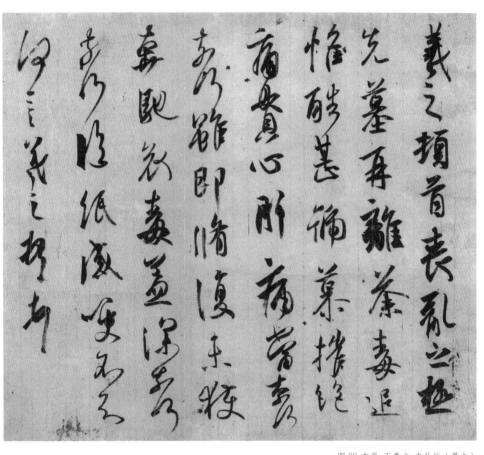

图 29 东晋 王羲之 丧乱帖（摹本）

永和九年，岁在癸丑，暮春之初，会于会稽山阴之兰亭，修禊事也。群贤毕至，少长咸集。此地有崇山峻岭，茂林修竹，又有清流激湍，映带左右，引以为流觞曲水，列坐其次。虽无丝竹管弦之盛，一觞一咏，亦足以畅叙幽情。是日也，天朗气清，惠风和畅，仰观宇宙之大，俯察品类之盛，所以游目骋怀，足以极视听之娱，信可乐也。夫人之相与，俯仰一世，或取诸怀抱，悟言一室之内；或因寄所托，放浪形骸之外。虽趣舍万殊，静躁不同，当其欣于所遇，暂得于己，快然自足，不知老之将至。及其所之既倦，情随事迁，感慨系之矣。向之所欣，俯仰之间，已为陈迹，犹不能不以之兴怀。况修短随化，终期于尽。古人云：死生亦大矣，岂不痛哉！每览昔人兴感之由，若合一契，未尝不临文嗟悼，不能喻之于怀。固知一死生为虚诞，齐彭殇为妄作。后之视今，亦犹今之视昔，悲夫！故列叙时人，录其所述，虽世殊事异，所以兴怀，其致一也。后之览者，亦将有感于斯文。

图 30 东晋 王羲之 兰亭序（摹本）

图 31 东晋 王献之 鸭头丸帖（摹本）

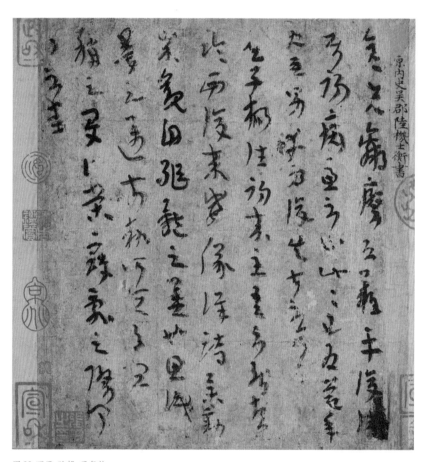

图 32 西晋 陆机 平复帖

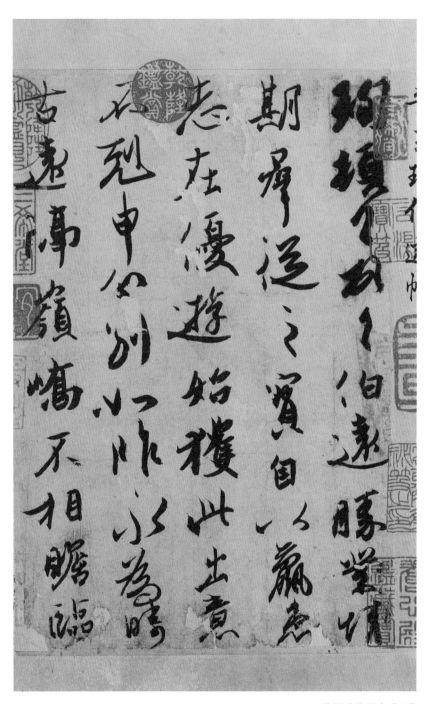

图 33 东晋 王珣 伯远帖

行笔峭劲秀丽，结字放达自如，虽乏王氏新风之姿媚而有恋旧之嫌，却仍然能感受到江左书风由质朴转为妍丽的强劲推力。

晋书一直被视为中国书法史上难以企及的高峰。这固然与后人的书法本体化取向经由历史锻造有关，但当时的书法刚刚完成了从书体演变向书风演绎的过渡，则是尤为根本的原因。正是新铺开的白纸，给了画第一笔的人以最大的自由，而放诞玄远、超俗绝尘的魏晋风度，恰恰使这第一笔成了意和法的最佳整合——韵。韵者，和也，度也，书法作品的构成本身，即是无目的而合目的的人格美体现，即是主体情感意志的理想化、整序化和条理化的物性记录。然而，这里的主体并不是后世的个体，这里的情感意志和人格美也不是后世的性格意绪，相对于以往的时代，它充溢着鲜明的个性化色彩，相对于以后的时代，它又呈现出更多的社会与时代情感的类型化色彩④。如果说，魏晋时代围绕着人生自觉和审美自觉而促进了书法自律化发展，奠定了书法从观念到技法构成一门独立艺术的全部要素，那么，钟、卫、胡、韦、王、谢、郗、庾等书法名人和书法世家，尤其是钟、王作为这个特定时期的幸运儿，使得所有后人都不可能无视于他们所画的第一笔的存在⑤。

当时的历史正走向南北割据，紧接着的第二笔也便出现了不同的画法。

二王所创新体，为南朝士人翕然追随，而王氏家族的嫡系旁支尤能弘传家法，对当时及后世产生了重大影响。至陈、隋间，羲之的七世孙智永，用四十年的临池功力，写了八百

本《真草千字文》分施浙东诸寺，以保存王氏典则。由于书法已经成为一门社会化的艺术，以梁武帝为代表的一大批上层书家往往以之作为玩赏对象，一味沉湎于妍媚绮丽的美学氛围，就艺术上的刻意求新而言，六朝后期显然不如前期。但随之蓬勃而兴的对书法艺术的新认识，却开始把目光从单纯的审美对象转向了审美主体，在书法批评领域中出现了品评式的书论，表意论取代取象论，强调风骨，张扬新变，为其后唐代书法的复兴与繁荣奠定了理论基础。

和南朝以上层官僚文人书法为主要形态的靡弱情调相反，北朝则继承着汉魏质朴书风。据记载，北朝重崔、卢世家之书，而崔、卢学钟繇、卫瓘，可见钟、卫对北朝的影响。从出土的前凉、西凉、北凉以至北魏的种种文书、写经墨迹中，可以看到与钟书相一致的笔势、笔法基调。由于北方战乱连年，不可能像南方那样形成整个上层阶级雅玩翰墨的风气，除了崔玄伯、郑道昭等少数名家外，并未形成群体性的文人书风，因此仍以庶民书法和实用性书体为其主要形态。当时的书论，如王愔《古今文字目》、江式《论书表》等，或照例繁举各种书体，不分优劣地著录历代书家，或依许慎《说文》而作古今文字，明显落后于南朝那种注重书家个性的艺术审美批评。然而有趣的是，这些大多滞留于自发形态的书法，却给中国书法发展史埋下了一段千古奇缘——清人对北碑的再发现。

北朝留下的碑志数量惊人，远远超过了前代的汉碑和后代的唐碑。而且，北碑作为一种区隔于南方而自洽完成隶楷之变并具有特定内涵的楷书，流行时间并不长，但其风格跨度之大则为任何时代所无法比拟[⑥]。醇正如《郑文公碑》，

超逸如《石门铭》，虬健如《张猛龙碑》，清婉如《敬使君碑》，茂伟如《始平公造像记》，奇灿如《姚伯多兄弟造像记》，峭硬如《吊比干文》，恬静如《张玄墓志》，娟秀如《高归彦造像记》，在这些给人以总体印象为字势方整峻拔、结体兼通隶楷、用笔各据道挺的特异书体之中，有着妙不可言的千差万别。究其因，诸如佛教的兴盛⑦、胡汉民族文化的融合、南北朝的文化分裂格局、北朝后期的书法复古风、石工处理刻石时不同程度的变形等等，尽管都很重要，但从书法本体方面考察，则在于楷书虽趋向成熟，楷法却尚未定型成矩，其体势和笔意可凭书家自由发挥，而书家又多数是庶民工匠或者文人无名化阶层，极少有以艺术家为己任的包袱，写来纯任自然，从而为后世注重创作意识的书家难以企及。以往人们常为南朝也出现与北碑风格相似的南碑比如《爨宝子碑》（图34）、《爨龙颜碑》等迷惑不解，其实也正是因为它们同出于未曾掌握二王新体的工匠之手。至于欧、褚、颜、柳等唐人楷书多能从北魏楷书中找到风格渊源，则更说明惯常书史叙事的明显缺失之一，是文人清流书法对庶众书法的遮蔽。

①　秦汉文献中已能屡见"书法""书学"等概念，但其含义与我们现在的理解并不相同——前者指的是修史等活动关于材料处理和价值判断的写作方法，后者则指包括儒家经典在内的教授童子的书本知识。也就是说，它们当时尚处于书法语义阐释的第一和第二层面上（参见本书第一章注二）。书法第三层语义，最早出现于《南齐书》卷四十一《周颙传》："少从外氏车骑

图 34 东晋 爨宝子碑（拓本）

将军臧质家得卫桓散隶书法，学之甚工。"当然，汉代也有单独用"书"表达这层语义的例子，如"善书"为擅长书写，"善史书"即工篆隶（史书的概念大约存续了四百年，从西汉文字政策统摄的通晓古今多体而以隶书为主之内涵，到汉末三国集约于正体字而兼重艺术性之内涵，都不可能与论述对象的实际情况完全吻合）。但值得注意的是，"书"在更多时候不是指书写和书法，而是指书籍和文章。《汉书》谓傅介子"好学书"、宣帝与张彭祖"同席研书"，扬雄《法言》云"书，心画也"，往往被一些书论家引为书法的口实，与其原义本指书籍而非书法不免南辕北辙。对日常书写的依赖作为中国书法立足的根基虽然使其形式构成获得了魅力无穷的变化，这些变化又都有可能成为精神生活的载体，从书写行为中升腾起书法美学意识的人不在少数，但要汇聚成社会意识的存在，则是一个滞后的过程。汉代正史中看不到多少书人事迹，留名后世的书家，皆因其他方面的成就被附带记载，张衡、赵壹、蔡邕、祢衡等人擅长辞赋书艺，却对辞赋书艺屡表轻贱，都足以说明，当时的书法并未取得其艺术审美上的价值地位。书艺美学地位的上升，是与汉末以还大批文士贵族游手于斯，逐渐形成上层社会雅玩翰墨的风气相表里的。曹操将梁鹄的字钉壁赏玩，师宜官书壁鬻观以换取酒资，正是这种风气下的产物。然而，如同"书"的释义那样必须保持警惕的是，晋唐人的书艺观念已与汉代有着本质差异，经由他们筛选过滤的书法信息，很容易讹义变形，乃至流传迄今的汉代书论，也多为后人伪托。例如蔡邕的《笔论》和《九势》，始出于宋代陈思的《书苑菁华》，《笔论》

中的警句，亦见引于唐代蔡希综的《法书论》，但以之返验汉末文化语境，则其可信度颇值怀疑。"欲书先散怀抱""藏头护尾，力在字中"之类的论调，要到东晋南朝才会有，以蔡邕上疏抨击鸿都门学及写《笔赋》仅赞其教化功能的思想立场，与赵壹撰《非草书》一样，并不会为"伎艺之细"而萦怀。可靠的蔡邕著作《独断》中涉及许多官文书制度，包括不同字体的使用情况，却未见艺术观赏的视角。赵壹对时人草书热大加鞭挞，对杜操、崔瑗、张芝不失景从，应基于后者"博学余暇"前者"专用为务"而与儒家"弘道兴世"理想依违不同的理由，与此同时，后者具有上层社会的身份又是不容忽视的深层依据。两汉书法主体多为身份地位低下的文吏阶层，施加于他们身上的官文书制度、书写材料和书写功效，以及书法价值阐释体现为所处社会文化语境的种种制约，与汉末魏晋第三和第四层语义为越来越多上层阶级所骛趋，书法及其书写者的生存发展获得了前所未有的优越条件，是不可同日而语的。汉晋之间，书法构词相同而内涵潜移，最好不过地反映了这种时代变迁。

② 魏晋南北朝是中国书法本体化进程的加速期。将书法作为艺术来对待的思想观念与社会条件，在玄学思潮催化下趋于成熟，书家受到人们的尊重，士族书家领导着书法潮流，开风气、立法度的大书家和具有学术意义的书学著作相继涌现。肇端于东汉的新书体——草书、行书、楷书，此时获得了普及与提高的双重驱动力。汉代课吏制度以秦书八体与新莽六书为规范，西晋时则秘书监立书博士，置子弟教习，以钟繇、胡昭的真、行为法。随着纸张推广，私务书写的权重增大，公务书写中注重

规范程式的约束被解除，书写者从自发的个性表达到自觉的创作追求都拥有宽裕空间。东汉时以书法著名的士人不多，到了魏晋，著名书家无不出自显赫的世家大族，南朝寒门书家曾经崛起一时，其享名者也居高官显位。书家作为上层阶级的身份特征，有利其所擅新书体新书风广泛传播。在曹魏西晋时期，人们日常书写已为楷、行、草所主导，与沿用篆、隶旧体的碑榜用途相辅并存。永嘉之乱后，大批中原士族南下，新书风的重心遂由洛阳、颖川转移到建康、三吴一带。虞龢《论书表》云："泊乎汉魏，钟、张擅美，晋末二王称英。"张芝、钟繇是今体书中"质"的代表，王羲之、王献之是今体书中"妍"的代表，这个一脉相承的新体书法流派，经由南朝书家翕然追随而成为其后书法发展难以绕开的元典。当东晋的第二三代书家将今体书推向新妍流利之境时，以洛阳为中心的北朝，则延续着卫瓘、钟繇的质朴书风，而且卫的古体书和钟的今体书并行不悖、相得益彰，就今体书法尤其是楷书来说，获得了一个区隔于南方而自洽完成隶楷之变的特殊契机。汉末以来至魏晋大炽而通贯于南北朝的隶楷之变书法运动，如果从南北分殊的角度看，那么，南方倚重文化精英，北方普及文化庶众；南方多热衷于自由性的私务书写，北方多耽情于普适化的公务书写；南方主要体现了玄学思潮中的书法主体力量对书法本体化取向的顺应，北方主要体现了经学传统中的书法本体化节律对书法主体意识的同化。其间区别，有类骈赋之于乐府。如果从并协整体的角度看，那么，当我们将中国书法史划分为古体书的篆、隶与今体书的楷、行、草两大阶段，魏晋南北朝恰恰是两大阶

段的转型期，隋唐之后书法史的取法要津，因此而被其全面占据。所谓书法要津，除了书法意识的物化方式，比如样态、矩度、作风、格调之类，还包含着书法意识本身。书法意识是超越于今体书抑或古体书、实用性还是审美性之上的一种高端深层文化取向。因为魏晋书法史思想格局的支撑，倡为空前的书法意识觉醒运动，使关乎形式、功效、美学的价值观念具有了主体意义上的艺术内涵。这一独占先机的偶然性，才是最本质的要津所在。

③　萧衍《观钟繇书法十二意》，法书要录本。

④　参见第五章注一、注十二。

⑤　从东汉到魏晋的书法发展史，表现在书法本体上，是以隶、楷、行、草为书体依托的书法审美文化全面展开和迅猛推进的浩荡流程；表现在书法主体上，则以上层文士逐步超逸下层吏民为标志，将应用较能的书法价值取向转变为修身游艺、自高位置的书法价值取向。支撑汉代煌煌书迹的书法主体，多为凭借书艺以事上的令史、书记、书佐，以及无缘仕进的佣书之流，而与之处身同一社会文化氛围的士大夫名流书家，则在东西汉之交悄然崛起，时至魏晋，拥有社会威望的高门士族纷纷跻身书艺，书法世家逐渐成为一个重要的文化生态现象，并在很大程度上左右着书法发展走向。例如善草书的安平崔氏、弘农张氏，善篆书、散隶的河东卫氏，善行书、正楷的颖川钟氏，善隶草的荥阳杨氏，善行书的泰山羊氏等等，都是汉魏之际颇具影响的书法世家。到了东晋，南渡的北方士族琅琊王氏、陈郡谢氏、高平郗氏、颖川庾氏、琅琊颜氏、太原王氏、江夏李氏蜂起，

加上沿流东吴的张氏、陆氏等世家，与当时北方继踵钟、卫、韦的清河崔氏、范阳卢氏、陈留江氏、博陵崔氏、河间黎氏等书法世家相比，无论士族荟萃之众、社会地位之高，还是引领文艺风气之先的影响力，都是前者胜于后者。留在北方的士族处于异族统辖之下，地位低于夷狄贵胄，往往处事审慎，学问以经世致用为鹄的，书法承继汉魏传统，多借公务碑榜表达其敦厚质朴的笃实风骨。南方士族不管是南迁的"侨姓"还是本土的"吴姓"，都在偏安的新政权中享有较高地位，往往崇尚玄学，重视精神自由，书法多以轻松称手的尺牍争胜，展现其超逸品格和清玄韵致。刘宋之后，政权多为庶族出身的人把持，世家大族冷落政治而汲汲于文艺声誉，书法成为自我标榜的重要内容。综观四五百年间，世家大族中社会地位最显赫的当推琅琊王氏一门，书法艺术成就最卓著、影响力最大的也是王氏一族。由于王氏辅佐司马睿在江南建立东晋，奠定了"王与马，共天下"的政治格局，王氏南迁第一代的王敦、王导、王旷、王廙又皆善书，其中王廙得张、钟遗法，书名为当时第一，王导将钟繇《宣示表》衣带过江，擅行草，为第二代王恬、王洽、王劭、王荟、王羲之、王茂之等提供了很好的发展平台，遂有超出其他书法世家之势。王氏第二代书法以王洽和王羲之最杰出，王洽早逝，被其盛赞"俱变古形"的王羲之，则"剖析张公之草""损益钟君之隶"，开辟出楷、行、草书的妍美流便新境。王氏第三代书法，有王洽之子王珣、王珉和王羲之之子王凝之、王徽之、王操之、王涣之、王献之等擅名，其间声誉最高为"大令"王献之和"小令"王珉，尤其是前者，在父辈

基础上更趋骏发放逸，为少年时劝父"改体"的"穷伪略之理，极草纵之致"理想，迈出了重要的一步。魏晋书法世家中，往往携有女性书家的部分，如王羲之妻郗氏、王洽妻荀氏、王珉妻汪氏、王凝之妻谢道韫、王献之保姆李如意等等，或流通于不同书法世家，或濡染于书法世家的优裕环境，生活在玄风炽烈、礼教衰微的时代更容易崭露才华。作为门阀制度和士族文化心态赋予东晋书法史的独特遇合，以王羲之父子对于书法的价值观照方式与实践操作方式为代表，纯欣赏的态度，强调审美的表现，主体属性的自觉，以及对艺术技巧的理性把握，成为该时期书法发展主流形态。书家大族这一两晋最为鼎盛的文化生态现象，隋唐后仍有延续。但从南朝齐、梁开始的"四贤论辩"，围绕钟、张与二王展开古质今妍的书学论争及其价值隆替，最终确立了二王新体，隋唐以下的书法谱系多被二王书法建立的观念技法系统所笼罩，因而书法世家的书史影响，乃至继续维持书法世家本身，都似乎无关宏旨了。随着唐代门阀士族式微，书法世家的历史也便走向终结。毛汉光《中国中古社会史论》曾对魏晋至唐末一直保持强盛的名门望族作过统计，琅琊王氏为诸姓之冠，通朝大族之总和有 199 人，其中两晋南朝 133 人，北朝 6 人，隋至安史之乱前 49 人，兹后迄唐末 11 人。实际上，王氏作为书学统绪的衰落早在南朝结束以前就开始了，《南史》卷二四专为王氏立传，然而这些人物的书法已无可称。

⑥ 魏晋南北朝是汉字字体由隶书演变为楷书，楷书又逐步推广到普遍应用的时期。字体演变意味着书法技巧与观念的联锁革新，以至王羲之楷书受人追慕，庾翼发出"家鸡野鹜"之愤。这种

革新当然会构成人、事、地之间的不平衡，其中最大的不平衡，莫过于长达两百多年的南北分派局面。但当我们遵循分派的思路沉浸于南妍北质的书品语境之时，必须辅以社会学的观照。也就是说，彼时书法的南北分野，主要不是书法本体化的不同进程所致，而是由不同文化模式价值认同体系造成的显晦互见现象。南派重帖的发展导源于汉末文人草书思潮，魏晋玄学及东晋后期的玄佛合流，促进了书家在形而上层面追求书法的内在超越，使得书法与书家的主体精神紧密结合在一起，书法审美开始从写形转向写神，从氤氲取象转向人格象征，书法作为人的对象化，由此被贵族士夫阶层垄断并提升为矜持自得的文化专利，翰墨之道往往寄托于启牍手札、书扇题壁，书写碑榜之类的社会性活动，则被视为工匠贱役而不屑问津。与南派尺牍行草书发达，从而在隶楷之变的书法本体化道路上先着一鞭相反，由于北方陷于五胡十六国战乱，文化受到严重摧残，直到北魏结束割据局面，孝文帝自平城迁都洛阳，实行汉化政策，书法本体化变革才进入迅猛发展期。少数民族入主和尊儒崇佛的社会氛围，催发了书碑写经的庞大书法创作需求，同时也在无形之中，促使书法创作更多地倾向于非士人化的人才构成以及与之相应的实用功利观念。像东晋王、谢、郗、庾那样的著名书法世家，北朝亦有清河崔氏、博陵崔氏、范阳卢氏、陈留江氏蒸蒸不绝，但从他们书碑题榜不计署名、人多托写《急就章》、"兼善草迹"的祖风及卢玄而止之类的事迹来看，书法的个体自觉与艺术自重皆不能与南派相比。北派大量行世的作品为文书、写经、碑版、墓志、塔铭、造像题记、幢柱摩崖刻

经等等，极少传有姓名，反映出主体意识的普遍薄弱，与南派书家多追求书法声誉，视之为文章诗赋一样的立言不朽事业形成了鲜明对照。《北史·文苑传序》云："江左宫商发越，贵于清绮；河朔词义贞刚，重乎气质。气质则理胜其词，清绮则文过其意。"阮元《南北书派论》云："北朝望族质朴，不尚风流，拘守旧法，罕肯通变。"重乎气质，拘守旧法，表明其未能突破儒学经艺之本的书法观，更难以将书法与主体精神的审美价值追寻相结合，从而也便让位于书法本体化自然进程这个由恢宏博大的集体意识所营构的类型化选择了。书法艺术与日常书写的密切联系，使所有应用文字的场合都有可能在艺术性方面提出要求，而书法技艺与日常书写训练整合为一体，又使一个时代所把握的书法技巧得到最大程度的普及。正如长沙走马楼吴简墨迹（图 35）的出土，给我们展现了部属下吏的实用性书法，也会日用而不知地行使其类似钟繇名家的隶楷之变一样，所谓北凉体、平城体、洛阳体、经生体、摩崖体，都是后人根据当时能够分辨的书法粗略类型而言的，其中既有相同书法载体上的不同书法时期类型，亦有相同书法时期中的不同书法载体类型，更有载体与时期之间或平行、或交叉、或错落的不同关系组合。例如北凉体、经生体、摩崖体之并称，多着眼于写经的共有渊源，其中北凉体为经生体的十六国中晚期作风，摩崖体为北齐以还在石壁石坪上刊刻佛经样式。而北凉体、平城体、洛阳体之对举，又多着眼于脱隶入楷的书体演变历程，其中北凉体以方笔露锋的斩截姿态削弱了西晋写经的隶势篆意，平城体将之敷衍为铭石书的同时，推出了《晖

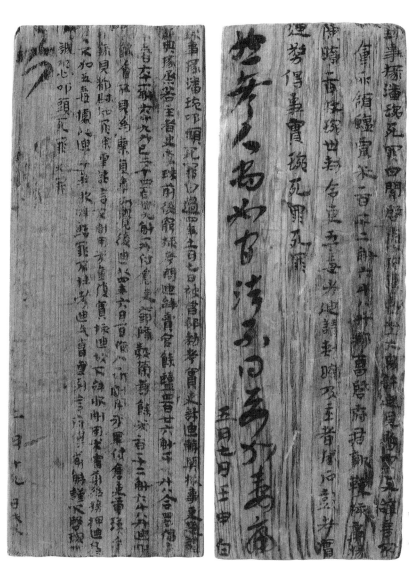

图 35 三国 长沙走马楼吴简（部分）

福寺碑》（图36）这样丰厚茂密的楷书样式，再到洛阳体，弃古趋新风尚大炽，斜画紧结与平画宽结的楷书结构典型形态相继焕发浪漫真趣。洛阳体作为区隔于南方而自洽完成隶楷之变的北派楷书风骨，被其后隋唐楷书标准化运动引为主体构架，正是由工匠胥吏、乡土书手和文人无名化阶层共同营造的时代书法集体意识所赋予的（图37）。与当时被贵族文人主宰的南方书坛现象相比，毋宁说北方更接续传统底气，或者换句话说，北碑具有商周彝器铭文、战国简帛俗书、秦汉碑石砖瓦文字的同一精神向度。如果更进一步，用大儒与稚子可以同趣，南帖与北碑各臻其妙的现代开放观念返视之，则上述精神向度尤显突出。虽然像元魏宗室墓志之类的雅化趣尚多应出自专业书家和名家之手，魏孝文帝与南齐通使求书，当不乏南北文化交流的影响，唐楷的风格渊源在北魏楷书中已呈荦荦大端，如《僧会法师墓志》之于褚遂良、《元钻远墓志》之于颜真卿，但是，所有这一切无不归纳混杂淹没于魏体楷书总概念，而无法像二王新体那样由少数精英统领潮流的事实，恰恰说明了书法本体力量裹挟着书法主体力量，书法美学的取象论仍然占据主导地位，从而与东晋南朝主体顺应本体、取象服从表意的书法本体化方式相异趣（图38）。唯其如此，在清人对北碑再发现的眼光中惊为天人的作品，比如康有为列作"神品"的《石门铭》，实际上是太原属吏王远把心慕手追的洛阳体写走了样的变态；"变化不可端倪"的《姚伯多兄弟造像记》，其实是隶书结构掺杂楷书笔画的夹生之作；至于《刁遵墓志》之圆融、《牛橛造像》之挺秀、《贾思伯碑》之开张、《吊比干文》（图

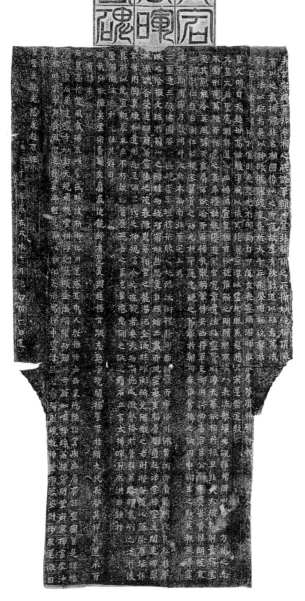

图 36 北魏 晖福寺碑（拓本）

图 37 北魏 始平公造像记

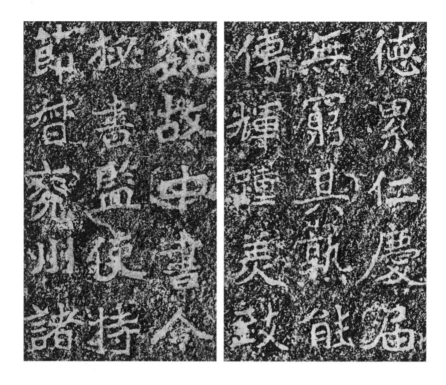

图 38 北魏 郑文公碑

图 39 北魏 吊比干文（拓本）

39）之峻峭，则是人各不同的笔情墨性差别，后人视之为书法风格的刻意追求，与其原书语境并不侔合。天资纵横、仪态纷呈的迷人现象，缘于北朝各地的不同书手、刻手，缘于北朝社会对书法的认同方式偏重实用，或者说寓美于用，缘于隶楷之变的书法本体化进程中，楷书趋向成熟，楷法却未定型成矩，其体势与笔意可凭书家自由发挥，而书家又多为地位不高的庶民阶层，少有艺术家包袱，能够在自然随意中兼容种种可控或不可控的偶然形态，从而与注重艺术创作意识和书法声誉的自律型书家判若江河。可与上述现象相印证的是，当书分南北派的依据进一步细化，亦即从南帖北碑的不对称比较深入到南碑北碑的对称比较时，原先那些言之凿凿的差距，已经幽昧难觅了。无论南北，反映在铭石书中都成一家眷属：其前期往往新旧相混，或以隶书沾染楷式，或以楷书留连隶意；其后期楷则渐立，或斜画紧结而遒劲，或平画宽结而雍容。北地《华岳庙碑》《嵩高灵庙碑》（图40），与同时期的南方《爨龙颜碑》（图41）、《刘怀民墓志》相比，不仅处于同一楷化层面，而且艺术水准更高。北魏《张猛龙碑》（图42），与南朝贝义渊书《萧憺碑》（图43）同一年代，书法作风几乎雷同。更有意思的是，产生二王新体的琅琊王氏家族墓志书迹，也为变态的方笔隶楷，汉魏古法已失，江左风流未染（图44）。中原与江左彼此之间能够确认的所有不同，皆出自不同时段、不同作者、不同场合用途，或者说，是不同时空的人与事及其物化成就之间的参差错落，而与南北区隔无关。之所以如此，就因为南北关乎碑刻的书法认同方式并无多大差异，即书体以正体为尚，作者以

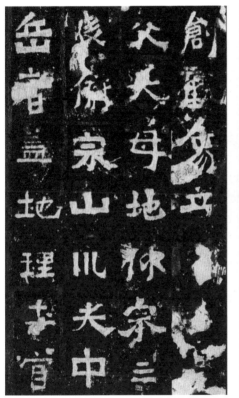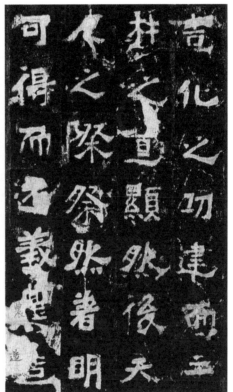

图 40 北魏 嵩高灵庙碑（拓本局部）

图 41 南朝宋 爨龙颜碑（拓本）

图 42　北魏　张猛龙碑（拓本）

图 43 南朝梁 贝义渊 萧憺碑（拓本局部）

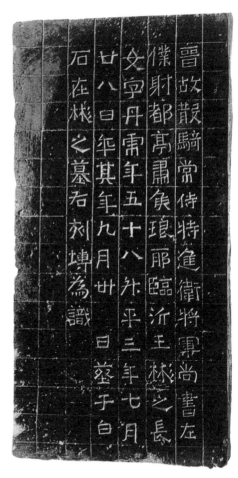

图 44 东晋 王丹虎墓志砖

无名化阶层为主。南方上层阶级不屑书碑,北方上层阶级书碑而自甘于书吏,于碑而言也便处于同一价值规定之中。如此一来,南北书派的真正区别,不过是南方多了一批养尊处优的高门士流书家,在为书法而书法的纯艺术追求中酝酿出妍媚新风,并延及整个上层阶级雅玩翰墨的风气,从而构成二王式的士气审美与魏晋美用合一传统之间的大对比。王褒携世代相传的王门书迹投降北周,北方贵游翕然相从,想必影响仍集中于"草隶"书帖方面,因为每遇书写碑榜之事则推先赵文深,而且自恨工书乃有笔砚之役,可见其南方的价值观与北方扞格难入。北朝书法认同方式区隔于南方的另一个特征,还表现为书法普及和社会接受上的泛化与宽容。当十六国书风绵延汉魏旧规,北魏"太和改制"加速弃旧趋新的转变,书法南妍北质的分野日益缩小之时,北朝的新书风并不像南朝那样独领风骚,而是与"古篆八体之法"相濡以沫、共存共荣。隶书作为通行正书,应用之频自不必说,单就篆书看,前有崔氏继绪,后有江氏、黎氏播扬,其间江式还领衔对古文字进行了长达九年及身而止的系统整理。隋唐人能接触到汉魏篆隶古法,端赖北朝书家之功。这里需要顺便澄清一个关于书法艺术发展的自觉与非自觉问题。通常人们多视魏晋为书法艺术自觉之始,同时又把北朝作为自觉阶段内的区域性非自觉现象。其实,所谓自觉,无非是集体无意识转化为个体意识和社会意识的状态描述,这种转化不但会因字体、书体、书风的参差演变而迟速先后各异,而且即便处于同一时空的社会或个体,也会因价值观的不同对待而错杂无序。王羲之是楷、行、今草这些今体书自觉追求的杰

出代表，但他写章草也"焕若神明，顿还旧观"。一旦将章草视为非自觉的产物，那么唯一的解释，只能是前者出于创造而后者基于沿用，不过这样一来，又有多少书体、书风、书人可被视为自觉的呢？因此，作为真实的历史事象，篆书的自觉应推及甲骨文、钟鼎文盛行的商周时代，美化装饰性书体的自觉不晚于春秋中期，楷书书体演化的自觉崛起于汉末三国，楷书书风演绎的自觉则散布于兹后直到晚唐不胜枚举的芸芸书家之中。颜真卿楷书的风格端倪能见诸北碑，唐楷中更有大量的墓志作品沿续北朝风格，仅洛阳邙山一地墓葬中便出土了数十通，且贯穿唐初至唐末整个朝代，然而，由于北碑置身胡族统治而不名，或因未得署名而不彰，不名不彰却并不意味着书者无自觉意识。正是这一南帖北碑共同处于楷书书体自觉时期的历史前提，使我们作出有异于常规说法的判断，即彼此书法的南北分野，主要不是书法本体化的不同进程所致，而是由不同文化模式价值认同体系造成的显晦互见现象。隋唐以前的书法史，书法艺术伴随着书体的演进而发展，各种书体的功能特征、名实关系、嬗变规律，以及受制于社会政治、文化、阶层等多方面的影响，要比区域特征或个体书家书风的自觉追求具有更加强劲的决定性作用，魏晋南北朝书法的地缘差别，因此也就在较大程度上表现为形异而实同。

⑦ 酝酿于魏晋南北朝的今体书传统，通常被后人演绎为南帖和北碑两大流派。先秦两汉五花八门的陶书、甲骨书、铭器书、刻石书、漆墨简帛书，以后者对书法发展影响最大最直接。如果说简帛书介于章草与今草之间的一部分，以及一些行狎体，演

变为东晋的翰札作风，继而为唐宋贵族士大夫阶层所弘扬，成为沾溉全国的帖学洪流；那么，简帛书中古隶与篆法相参的写法，以及一些楷隶体，则转化为魏碑的方峻作风，在隋唐融合南北的楷书运动消歇后受到长期冷落。重帖轻碑局面，直到清代金石运动中提出了碑学的概念，才略有改观。这种历史现象的形成，固然与历代当事人承递的审美观相关联，却也不能排除南北书家身份差距的原因。疏放妍妙的江左风流多为簪缨士夫，峻厚悍劲的中原古法多为胥吏和乡土书手，风气扇被，二王新体处于优势自在情理之中。不过，在碑与帖的视线之外，人们其实还疏忽了另一个处于碑帖之间并对碑帖分野构成重要影响的书学传统分支——写经书法。偏重义学与禅学之不同的南北佛教语境，以前者结合玄学思潮更多地影响着书法美学的发展，比如从人格论走向意境论，而后者通由译经抄经更多地影响着书体书风的发展，简帛书中含有草意隶态的过渡体，以及部分楷化的雏形，由此蜕变成写经体和石经摩崖体。写经体亦名经生体，它修正了汉简圆弧引带和乱头粗服的率易品性，在便捷实用需求支配下，大幅度地纯净线条，省简笔意，汰除隶势，推动了楷书的进化。也许因为佛经写本的流通性优于其他文化领域，作为别具一格的书法风格范型，南北朝写经具有笼统浑融的性质，只是在轻落而重收的笔势表现上，南派较之北派略显温润秀逸。但彼此处境大相径庭。在南方，写经体始终被排斥于文人书法核心之外，因而没有什么声息与影响。在北方，写经体则长期居于主流地位，并不同程度地支配着北朝书法发展。从西晋时期未脱汉简矩矱

的绵密作风（图 45），至五凉时期转向方笔露锋形成北凉体（图 46）；再到北魏灭凉后传播于平城，奠定了北魏书法的基调，孝文帝迁洛实行汉化后，又催生出《张猛龙碑》之类的洛阳体（图 47）；北魏分裂为东、西魏，魏碑新体式微，石经摩崖体又将写经体的放大效果扩展为擘窠大字，在北齐、北周大放异彩。某种意义上说，北碑之所以区隔于南方而自洽完成隶楷之变，其中魏碑在楷法的进化程度上甚至还超越南碑，就因为有北朝写经这个与王书小楷相异的北方帖学传统，一方面以其从经隶体阶段向经楷体阶段的蜕化经验，推动着铭石书的楷书正体化进程，另一方面又以其迅速融入魏书正体并且不受复古风牵累的灵活自主性，维护着北朝不同于南朝妍媚流风的质朴体格。而西晋十六国时期诸多文书残纸（图 48）、北魏平城时期《司马金龙墓漆画屏风题记》（图 49）之类，作为北方帖学传统在写经书法之外的广泛体现，更说明北朝写经本身所植根的书法深厚沃土。随着隋唐南北一统，魏碑和写经相继汇入唐楷，曾经独树一帜的历史画上了句号。与被冷落的北碑类似，写经书法虽不乏宫廷、官署、文人参与，却大多出于经生、佣书和僧侣信众，底层社会卑微处境制约着影响力的发挥，像当年曾膺"清跨羲、诞，妙越英、繇"盛誉的经书圣手安道壹，也不免隐晦沉沦，昧于书史（图 50）。唐代钟绍京写《灵飞经》，在继踵祖风之余，参用少许六朝经生体；宋代黄庭坚力排甜俗奴书，淹贯石经摩崖气势；元代倪云林超拔时习凡流，遥接魏晋写经体格。虽然参与写经的书家络绎不绝，但随着宋代帖学昌明而日衰的晋唐写经传统，只对后世极少数

图 45 西晋 摩诃波若波罗蜜多经（局部）

图 46 北凉 优婆塞经经残片（部分）

諸佛之所若生世界妙樂自在之處若有
菩累即今解脫三塗惡道永絶因趣一切
眾生咸蒙斯褔

諸佛之所若生世界妙樂自在之處若有
之鄉騰遊无礙之境若存託生生於天上
婁石造此弥勒像一區顧牛攔捨於分浸
王兵穆陵亮夫人尉遲為亡息牛攔請工
太和九年十一月使持節司空公長樂

图47 北魏 尉迟造像记

图 48 前凉 李柏文书（部分）

图 49 北魏 司马金龙墓漆画屏风题记（局部）

图 50　北齐　冈山刻经（部分）

人发生作用。直到 20 世纪初大批敦煌写经重见天日，这些久违的基层书法案例，才作为历史知识的相关构件而映入书家眼帘。基层书法传统中还有一条道教的线索，除了其部分写经与佛教略同，拥有诸书杂糅、厮混图画和阻滞阅读的自身特点，陈继儒《记道家书》说道家书体有三十二种之多，存世的神符刻石和出土的解除瓶，证明汉代以来就十分活跃的奇特书法构形观念，始终见斥于社会主流书法而远引乡野。不过站在书法本体论的立场上看，佛教书法毕竟比道教书法更接续书法的本质。

第四章 极则

南帖北碑的差距，随着隋、唐帝国的相继建立而弥合了。

帝王留心翰墨乃至成就卓著者，自汉以还代不乏人，可是，谁也未曾像唐太宗那样，竟然对书法的发展带来难以估量的影响。唐太宗崇尚楷法，确立了有唐一代重法的风习，而对王羲之的酷爱，更左右了此后一千多年的书法审美主流[①]。

自从审美自觉以来，对书法技巧的完美化追求，就是一个日见广大的潮流。由于实用惯性系的统摄，汉魏书法还很少有机会实施这种追求。晋人虚旷潇洒的艺术人生，南朝士子优哉游哉的玩赏态度，使书法的技巧锤炼获得了不同意义上的升华，但他们大多选择行草书作为主攻方向，而没有太多精力去关顾最有利于法式建构的楷书。这个前人未曾占领的峰巅，经过隋代融合南北书风的成功尝试，终于为富于乐观进取精神的唐代书家敞开了胸怀。

首先，是受唐太宗宠幸的欧阳询、虞世南、褚遂良等人，从不同的侧面使楷书走向工整化和规范化。

　　欧阳询年轻时学王，入隋后受北朝书风影响并走向成熟，晚年又生活在崇王风气极浓的贞观时代，故其书体在戈戟森列的险劲之中，透出秀骨清相的婉雅成分。他的贡献尤其表现在对楷书结构的独特处理上，凝结于《结字三十六法》中的对字体空间切割的系统化研究，是超越了文字结构观的书法艺术观轩然自立的见证（图51）。

　　虞世南曾亲炙于僧智永，既得王派正传，又承南北朝余绪，其书刚柔兼济，方圆互用，不外耀锋芒而内涵筋骨，与其在书论上倡导唐太宗"心正""字正"的正统儒家观点若合符契。作为一位不可多得的文林望人和宰辅书家，他的"君子藏器"②，无疑为唐太宗推行大王书风提供了最有力的范例（图52）。

　　褚遂良早期受北碑影响甚巨，后来逐渐融入右军媚趣，并结合隶法以增华美意蕴，往往章法疏朗，行间玉润，结字中宫敛紧，周遭舒展，用笔强调曲线美和顿挫、断续等节奏感。如果说虞世南之书以内敛的君子风致其秀逸，褚遂良则以外露的美人相同样达到秀逸境界（图53）。因此，后者实际上是虞书余绪再续而又得新裁。

　　初唐诸家，各有所擅，带动了大批后继者，加上政府设立书学，以书取士，风气相荡，形成一个以建构楷法为中心的书学大国。敦煌石窟所藏唐人写经，以及新疆阿斯塔那地区出土文书，乃至陕西何家村出土的《唐代窖藏药盒题记》（图54），虽非名家手笔，却似不经意而皆造精妙，说明当时泽被民间的雄厚书法基础。不过，在崇王之风的笼罩下，要脱出晋宋藩篱并不是一件容易的事，除了像李邕、张旭这样具有强烈创新意识的书家略见区别以外，极难自立面目③。

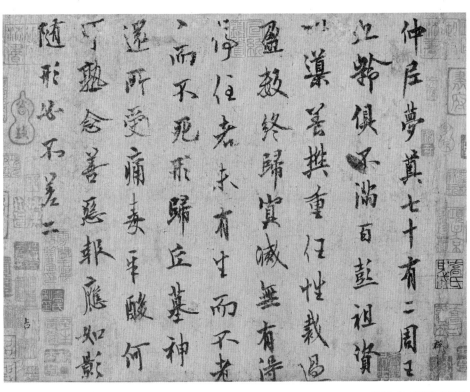

图 51 唐 欧阳询 梦奠帖

图 52 唐 虞世南 孔子庙堂碑（拓本）

图 53 唐 褚遂良 雁塔圣教序（拓本）

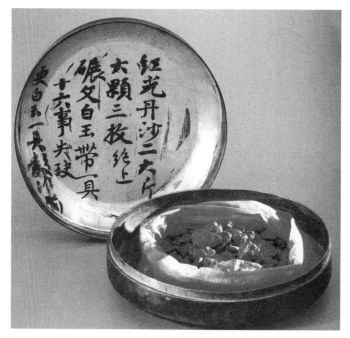

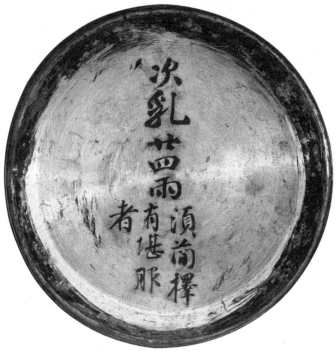

图 54 唐 窖藏药盒题记（部分）

这种局面，直到颜真卿出，才大为改观。

颜书的成功似乎是戏剧性的。面对王书的妍媚秀逸，颜真卿代之以浑厚雄强；面对魏晋的洒落天成，他代之以端庄严整；面对南帖北碑的轻盈和重拙，他推出了安详和洞达；面对欧、虞、褚、薛、李程度不等的姿媚取势，他追求着绝对的横平竖直；面对"书贵瘦硬方通神"④的审美理想，他偏偏在丰筋腴肉中建构艺术殿堂；甚至其恢宏博大、代表着盛唐气象的成熟风格，也要到安史之乱把泱泱大唐的威势扫地殆尽的时候才巍巍兀立。尤为奇特的还有两点：其一，从法度上说，颜书不及欧字来得严谨、细腻和思虑通审，倘以三十六法衡量，其病比比皆是，但若以一书是一书的个性和情趣来说，则空前绝后，无人可比；其二，颜书以其平正美学规范的有序组合，完成了继书法文人化之后的又一重大变革——将由王羲之为代表的贵族、天才书风转向了为普通人所接受的"如耕牛，稳实而利民用"⑤的世俗、平易书风，但这种书风所体现的美学意蕴，却分明是黄钟大吕式的庙堂之气（图55）。种种法意相参而又意胜于法的悖论现象，如同其被誉为天下第二行书的《祭侄文稿》（图56）一样，只能从极则的角度去理解。《祭侄文稿》是血和泪浇灌而成的艺术极品，颜楷则是唐人对传统书学技法加以清理和总结，并形成了完备的技法系统这个既存事实所催发的对极则之美的冲刺，它已经跑到了楷书所能承受的最后边缘，只要再跨出半步，马上就会楷将不楷，毁于一旦⑥。

也许正因为如此，柳公权的自出新意，就不得不往回走，而奔赴法的精整化之极则。在那"矫肥厚病，专尚清劲"⑦

图 55 唐 颜真卿 麻姑仙坛记（拓本局部）

图56　唐　颜真卿　祭侄文稿

的明确取向中，既意味着初唐书家糅合南北这个未竟事业的最后完成，也标志着楷书书体的法度化、程式化、楷模化进程与其字体的形态变迁过程合二而一的最终交点已经成为历史事实（图57）。从此之后，楷书作为一种实用工具得到了更大程度的推广，作为书法史上的一种艺术现象，却随着其历史使命的完成，逐步褪去夺目的光彩。

人们大多习惯于唐尚法、宋尚意的提法。其实，即便仅以楷书论，也有像颜真卿这样意胜于法的例外情况，至于与唐楷共领风骚的唐代狂草，则更是尚意的典型，宋人无法望其项背。

书法这门特殊的艺术有着其他艺术所难以比拟的抒情功能，其富于时间性的特征，在循序而进的挥洒中，可以毫发不爽地记录下书家内在心理情绪的律动。随着书法主体意识的加强，人们越来越需要一种挣脱文字载体束缚而更自由地抒写自己心灵的表现形式，王献之劝父亲改体，李嗣真提出"逸品"[8]说，张怀瓘所谓"唯观神彩，不见字形"[9]，都是对这种美好愿望的表诉。孙过庭《书谱》全面地建立了书法艺术之为性情表现的观点，成为古代书论中最瑰丽的篇章，同时又有该书的草书墨迹本（图58）传世，以其善宗晋法而别具生辣的笔势，打开了唐代抒情的大门。传为贺知章所书的《孝经》（图59），点画锋芒咄咄，字形错落多变，已带有奔放纵逸的狂气。到了张旭、怀素手里，一种"达其情性，形其哀乐""情动形言，取会风骚之意；阳舒阴惨，本乎天地之心"[10]的最高超、最纯粹的书法艺术形式——狂草，终于登上了历史舞台。那拔茅连茹、奔蛇走虺而充满活力的线条，

图 57 唐 柳公权 玄秘塔碑（拓本）

图 58 唐 孙过庭 书谱（局部）

图 59 唐 贺知章 孝经（局部）

雨骤风狂、倏忽万变而不可端倪的笔势，波诡云谲、奇肆离合而意态纷呈的结体布局，以及"天地万物之变，可喜可愕，一寓于书"⑪的瞬间灵感，无不昭示着对书法主体，对具有无限随意性和可变性的喷涌式抒情方式，对在即兴的偶然性机遇中寻找与心理意识结构相对应的艺术表现原型的极端重视和充分把握。而这，正是张芝、王献之乃至孙过庭、贺知章对于草书的憧憬所未曾预料的。法则最简，难度最高，感情容量却又最深最大，这个奇异的悖理，在唐代狂草中得到了有力的印证。

需要指出的是，狂草作为一种迥异甚至对立于正楷的艺术形式，尽管与作者倾向狂放的性格气质有所联系，但因此而将两者简单地等同起来，则有违事实。"张长史书悲喜双用，怀素书悲喜双遣。"⑫"素虽驰骋绳墨外，而回旋进退，莫不中节，至旭则更无蹊辙可拟，超忽变灭，未尝觉山谷之险，原隰之夷，以此异尔。"⑬这种种书艺上的差别，与张旭正草双绝并泽被一代大方之家的学者身份和怀素不甘寂寞而以书翰游公卿间的艺术家取向，并不一一对应。由"颠张醉素"之说渲染扩大了的"书如其人"的神秘感，往往干扰着人们对唐代狂草这个与唐楷异曲同工的极则之美的正确认识。张旭"卓然孤立"⑭的傲岸精神（图60），怀素"志在新奇"⑮的迷狂状态（图61），只有放到为书法而书法的纯艺术追求之中，才能得到合理的解释。

晚唐五代的狂禅书风是个反证。高闲（图62）、晋光、亚栖、梦龟、彦修、贯休这些禅僧书家，不再像怀素那样一味追求艺术并期望他人的共鸣，而是更多地将书法当作其顿悟本心

图 60 唐 张旭（传）古诗四帖

图 61 唐 怀素 草书千字文（局部）

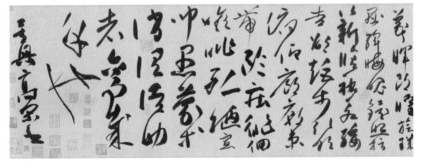

图 62 唐 高闲 草书千字文（局部）

的手段，当作如同机锋棒喝那样的公案。"篆书朴，隶书俗，草书贵在无羁束。"[16]自由颠放，生犷狂野，唯求自适其心，成了这个时期最突出的书法美学思潮。如果说初唐人崇尚"妙"亦即"运用精美"[17]，盛唐人追求"神"亦即"杰立特出"[18]，那么，晚唐五代则已转向了"不拘常法"的"逸"[19]。从尚意标准，亦即表现主体情感情绪和生命节奏的自如程度来衡量，狂禅书风达到了有史以来的最高点，但它毕竟是禅宗革命的副产品，对于书法作为一种自律和自足的文化景观来说，更多地起着"破"的作用，而缺乏尤为重要的"立"[20]。换言之，为旭、素所建构的连绵狂草的极则之美，在后人进一步冲破极则的尝试中，显示出了本体的局限性。

① 唐代书法发展与李唐王朝历代帝王的重视有着密切关系。唐太宗喜好书法，尤爱王羲之之书，出重金收藏三吴遗迹供君臣赏玩，同时以书育人，以书取士，科举六科，书占其一，官员铨选，"楷书遒美"为先决条件。政府据此擢才，世俗以此相高，利禄之途既开，习王之风顿起，南主清玄而北偏笃实的书法习俗为之整合统一。其后高宗、睿宗、武后、玄宗、肃宗、代宗、德宗、宪宗、宣宗等并重书法，虽不免以楷正为尚的应用之举，抑或出于粉饰治具的需要，但好文尚艺的客观效果，毕竟有力地推动了书法繁盛。唐代书法的一大成就，是楷书的规范化、极则化。从汉魏体制初成，经由南北朝妍媚与质朴的双向风格演绎，到隋和初唐，产生了欧阳询、虞世南、褚遂良、薛稷等

许多楷书名家，其中褚氏更开李唐门户，后贤出自习褚或近褚者甚众。东晋以来士人耻于书写碑榜的风气幡然改观，不但官品颇高的欧、虞、褚等大臣热衷于书碑，就连帝王亦跻身其中，太宗、高宗、武后、玄宗等均有不少碑碣作品传世，更有甚者，像李邕、颜真卿还亲自参与刻碑。唐碑因此比肩汉碑、魏碑而成为中国书法史上三大碑学高峰。开元以还，玄宗推重隶书，影响所及，楷、篆、行、草与时俱变，齐趋厚硕新境而演为雍容的盛唐气象。徐浩、颜真卿作为楷书新境的领衔人，中唐之后的墓志书法大多风从徐氏，颜氏影响更加深远，经由宋代书家整合人品与书品的价值演绎，被奉为继踵王羲之的宗主型人物。时至晚唐，国势衰颓，沈传师、柳公权等再变楷法，以瘦筋露骨相尚。五代杨凝式兼采欧、颜，上溯二王，遂成唐书之回光，也是宋书之先兆。唐代书法的另一大成就，是草书的极则化。假如说东汉张芝时代和东晋二王时代是草书发展的两个里程碑，那么，从初唐到中唐，孙过庭、贺知章等人虽未脱二王风，以张旭、怀素为代表的狂草崛起，纵逸乘夫颠狂，神妙资于自然，则标志着最后一座里程碑巍然屹立。张旭才情并茂，正草双绝，后人论及唐代书法，对欧、褚、颜、柳、怀素诸大家均褒贬相间，唯独对张旭赞誉有加而绝少微词，在艺术史上当数罕例。唐代书法家多兼诸体，如唐太宗、陆柬之、李邕、王缙、宋儋、颜真卿、杜牧（图 63）等人工行书，唐玄宗、史惟则、韩择木、蔡有邻、徐浩等人工隶书，李阳冰（图 64）、瞿令问、袁滋、李庚等人工篆书，尽管整体成就不能与楷、草相比，亦不乏踵事增华之功。一个朝代出现这么多书法明星，

图 63 唐 杜牧 张好好诗卷（局部）

图 64 唐 李阳冰 篆书三坟记（拓本局部）

而且在用于美、法与意、形质与神彩、规范与自由、构成与表现之间达成如此巨大的张力，当令其他朝代难望项背。尤其是正楷与狂草两端都跃上各自的巅峰，将古体书时代由篆与隶构成的字体暨书体演化动力，转换为今体书中由正与草的书体延异所建构的风格演化动力，从而使中国书法史在书体演化停滞之后获得了继续前行的信念和操作依据。颜真卿书法作为这种依据的重要体现，一方面将王羲之为代表的贵族、天才书风改造为普通人所共享的世俗、平易书风，一方面又最大限度地开辟着书体内部的风格跨度，功与性、法与意的辩证关系得到全面的落实，在提按顿挫、方整茂密之际，拓展出书法的人格化表现天地。张旭作为上述依据的另一种重要体现，以严酷的技巧训练和天才的自由挥洒相结合，昭示了书法有充分的潜能在情感美学价值上开拓自身，当"天地万物之变，可喜可愕，一寓于书"的时候，在自发的即兴的偶然性机遇中寻找与心理意识结构相对应的艺术表现原型，就完全有可能将圈限于用与美这个张力场里的书法存在形式，推向美的最后边缘，同时也是美的自由境界。综观中国书法本体化进程，可以发现，自古体书蜕化为今体书，书法风格从自发走向自觉以来，魏晋占据了进程的"中行"，亦即艺术纵深，隋唐占据了进程的"狂狷"，亦即艺术宽度，从此以后，便很难有逾越该范围的余地和自由了。

② 《宣和书谱》，津逮秘书本。

③ 中古以还，几乎每个朝代都会出现围绕御用文人而展开的流行书风，如清代的馆阁体、明代的中书体、宋代的朝体与院体等等。这类书风实际上滥觞于唐代。张洎《贾氏谭录》云："中

土士人，不工札翰，多为院体。院体者，贞元中翰林学士吴通微，尝工行草，然体近吏，故院中胥徒尤所仿其书，大行于世。"黄伯思题《集王书圣教序》，也认为当时翰林侍书竞相学习该书，"学弗能至，了无高韵，因自目其书为院体"。按此类推，早在唐太宗时期就有端倪，其《温泉铭》《晋祠铭》以王羲之风格的行书入碑，开一时风气，影从者甚众，后来《集王书圣教序》刊刻流布，叠扇起更大的圆熟侧媚风潮。到吴通微、吴通玄兄弟领袖院体的德宗朝，这种面貌相近的书法样式，已经遍布翰林院、集贤院、学士院乃至弘文馆、秘书省等政府机构，并播及市井，成为士民竞相追逐的流行书风。当时还有另一种流行书风，是楷化的隶书。自玄宗倡导以来，隶书呈中兴之势，蔡邕十七代孙蔡有邻，与史惟则、韩择木、李潮合称唐隶四家，但面目大同小异，皆取法《曹全》《礼器》《乙瑛》等汉碑而难掩楚音习夏之窘。钱泳《履园丛话》云："唐人隶书，昔人谓皆出诸汉碑，非也。汉人各种碑碣，一碑有一碑之面貌，无有同者。即瓦当、印章以至铜器款识皆然，所谓俯拾即是，都归自然。若唐人则反是，无论玄宗、徐浩、张廷珪、史惟则、韩择木、蔡有邻、梁昇卿（图65）、李权、陆郢诸人书，同是一种戈法、一种面貌。既不通《说文》，则别体杂出，而有意圭角，擅用挑踢，与汉人迥殊。吾故曰唐人以楷法作隶书，固不如汉人以篆法作隶书也。"这类书风多富有追风蹑影、辗转相袭的成分，故往往讲究外表效果，时代特征明显，并且容易集中于真、行等较为规范化的字体（图66）。毛枝凤《石刻书法源流考》注意到褚遂良楷书的流行盛况："自褚书既兴，

图 65 唐 梁昇卿 御史台精舍碑（拓本）

图66　唐　卜天寿　论语郑氏注抄本（局部）

有唐楷书，不能出其范围。显庆至开元各碑志，习褚书者十有
八九，诸拓俱在，可复案。"后人视唐书为尚法的典型，固然
因为唐楷的斐然成就提供了中国书法锤炼技巧的最佳范式，但
从情境逻辑的意义上说，正与这种前有褚、颜等精英弘法创法，
后有院体、流行体等跟风集群习法循法的整体效应相关联。

④　杜甫《李潮八分小篆歌》，载《全唐诗》，扬州诗局本。

⑤　包世臣《艺舟双楫》，艺林名著丛刊本。

⑥　颜真卿的众多书法作品中，有一部《干禄字书》传世，充分展
　　现了"稳实而利民用"的一面。颜氏一门是起自西晋的大族，
　　儒雅传家，尤以小学著称。颜之推的《训俗文字略》《正俗文
　　字音》，颜师古的《匡谬正俗》《颜氏字样》，皆为唐代正字
　　学先驱。《干禄字书》为颜元孙所撰，将文字分为俗、通、正
　　三类，使正字学发展到新的高度，因此名重当时，泽被后世；
　　而经由其侄颜真卿书楷，文字与书法兼胜，瞻仰摹刻之风自唐
　　绵延至今，早已丧失碑刻应用功能的 2009 年，竟然还为之翻
　　刻了一次。书法与其他艺术门类的重要区别，不仅始终没有脱
　　离实用性，而且其艺术性的积累与传播，在很大程度上要靠字
　　书、石经、蒙童读物等文字规范化语境来实现。汉魏时代的《仓
　　颉篇》《急就篇》只是识字课本，却有许多书法名家参与书翰，
　　张芝、皇象、索靖留下的还是应用不广的章草体。据《魏书》
　　记载，出身于书法世家的崔浩"自非朝廷文诰四方书檄，实不
　　妄染"，可是"人多托写《急就章》，从少至老，初不惮劳，所
　　书盖以百数"。文本选出的《千字文》也是识字课本，然而至今
　　犹为书家染翰之最宠，历史上的名家墨迹不计其数。陈、隋时王

羲之的七世孙智永，写了八百本《真草千字文》（图 67）分送浙东诸寺，其底本很可能来自梁武帝集王字、周兴嗣次韵的《千字文》。尽管智永写本已受齐、梁王氏世家书系如王僧虔、王志、王慈的影响，与先祖有了相应差距，但正因为这个承二王一脉于不坠的偶然性举措，开启了唐代崇王的先河，并且自笔法开始使一千多年的帖学传统靡然从风。智永笔法与王羲之手札相异，而与《兰亭序》相近，以至有人怀疑后者出自智永伪托。不过无论真相如何，作为"效果历史"来说，由于智永所倡书体框架改变了二王尺牍真、行、草相杂的局面，把真、草二体单独提取出来，同时也就划定了介于二者之间的行书边界。这种清晰的书体意识对后代影响深远。怀仁《集王书圣教序》，尽其可能剔除了真、草二体，所选多为典型行书，随后如李邕等直接取法者，以及蔚为大势的院体流风，便沿用纯行书思维，行书的规范定型由此完成。唐代篆书耽于小篆，隶书方正平妥，楷书也有意识地规避其他书体的笔意，而竭尽提按之能事。盛唐之后，碑刻中的书体杂糅现象彻底消失，并非出于偶然。唐文宗效仿汉代刻石太学之例，刊刻包含十二部儒家经典的《开成石经》，成为清代编纂《四库全书》时校订经书的权威范本，这是表现在文字学上的实用性；但其书学上的艺术性亦不容小觑，在清代金石学运动勃兴以前的漫长岁月里，石经标题的隶书和正文的楷书，一直对书家意识形态中的书体标准发生着潜移默化的作用。从特定视角看，字体与书体、正体与草体之间的矛盾运动，是书法的艺术性得以发生发展的内缘因素，而维持这种内缘因素源源不断的活力，则更多地取决于实用的需要

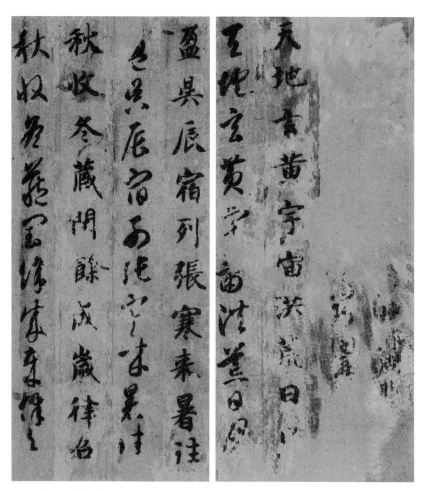

图 67 隋 智永 真草千字文（局部）

而不是审美的需要。由于书法的艺术展示附着于文字应用，具有明确的知识性能和文化蕴含，其艺术风格必然代表文化阶层的审美趣味与价值标准，进而决定了书法艺术传统的规范性和排它性。在数千年的字体、书体演变长河中，曾经出现过许多工艺性体裁，南齐王愔《文字志目》载有三十六种，梁庾元威《论书》载有八十八种，后者还说刘宋时"删舍之外，所存犹一百二十体"。这些如今所谓美术字的倾向，显然不是文字的实用功能所致，而出于审美的需要，但书法王国并没有纳其为子民，反倒严格与之划清界线，斥为异己。如果说这是因为工艺性字体多经装饰描画而成，以其"巧涉丹青，功亏翰墨"，不合书写之旨，故为日趋文人化的书法历史所不取，那么，据传蔡邕创制飞白书应不愧为强调书写特征的努力，为什么也保不住书法王国中的席位呢？张怀瓘《书断》称蔡氏飞白"得华艳飘荡之极"，与同为"字之逸越"而"得简易流速之极"的张芝草书作对比，便不难明白这样一个道理：草书志在书写过程的"简易流速"，即视觉空间的时间复合，昭示着美与用的自洽；而飞白书则志在书写效果的"华艳飘荡"，即视觉意象的技术强化，显示为刻意求工的唯美选择。尚美与尚用在中国文化中本是并不矛盾的统一体，可是走向极端，变成唯美，对用采取排斥的态度，那就非但与主张绝圣弃智、无为而为的道家取向格格不入，到了重视伦理义务与心性修养的儒家那里，更会为"伎艺之细"而不屑问津。飞白后来只作为行草书中偶尔使用的干涩技法而存在，其书体则像缺乏实用性的工艺杂体一样走向湮灭，正是这一文化语境选择的结果。字体与书体孳

乳浸多的演进规律亦是如此。从甲骨文的单纯空间，到金文、古隶局部时间意味的介入，再到行草书时空交叉互渗，无疑是书法作为艺术而不断发展完善的自足历程，但细究其实，几乎每一个重大变化的内在支点，却并非缘于美，而是缘于用。金文有规律的顿挫，与秦小篆严整的结构一样，是为了识读的规范便利。秦隶一反小篆的森严秩序而致力于自由外肆的庶民化选择，行草书一反汉隶夸饰风格而致力于气韵回环的连贯性节奏运动，是为了"趋急速""示简易"；而与之相反，某些仅仅或主要为美而出现的变化，像汉隶一波三折的笔画和蚕头雁尾的起止，楷书的"永字八法""九宫""四面"，在更多的时候倒成了书体僵化的始发原因。书法之所以能够以艺术特质反哺文化，使社会形成一条连贯的关于视觉接受的审美脉络，很大程度上是由其实用性的客观存在才能体现和表现人的主体精神这一奇异悖理所保障的。要深入理解这种奇异悖理，对于我们现代人来说，也许恰可从公共艺术入手。公共艺术摒弃现代主义的审美自律性，消解艺术与生活的边界，而以介入日常现实场域和吸纳公众参与的方式，实践其文化语境的伦理转向。中国传统书法的艺术性质，与现代公共艺术有些类似，其实用性的一面，正表现在日常生活化和公众参与性，其审美性的一面，也多疏离于自律和自足，而指向普适意味的"内在公共性"。普适意味的"内在公共性"，不仅盘踞在那些着意创造的书法艺术作品中，而且渗透一切运用书面语言的场合。不论是文稿、信件、账目、便条还是随手涂抹的片言只字，不论出自书法名家还是毫无艺术诉求的普通书写者之手，只要发生文字书写这

个事实，就会自然而然地流露出借以判断作者才识、心境以至人格的审美特质。既是图形的，又是语义的；既关乎生命形态，又关乎文化制度；既用于自我表现，又卷入社会生产；在书法的实用性与审美性之间，可以有主观意愿上的偏移侧重，却始终在客观效应上妥帖无痕地纽结于一体。总之，书法必须生活在用与美的适当张力中，任何越出张力的尝试，只能是书将不书的结果。从这种意义上看待颜真卿的《干禄字书》，看待颜真卿的楷书和行草书，才会稍稍接近真实的书法史。基于此，便不难发现，越是正体化的书体，越容易入缵字体的大统，其所存身的张力场也越偏向实用一侧。颜楷是该书体中拥有最大张力场宽度者，已到达楷书所能承受的最后边缘，故后人很难再行突破了。

⑦　康有为《广艺舟双楫》，艺林名著丛刊本。

⑧　李嗣真所撰《书品》，为初唐论书名篇，因前人已有同名著作，遂改称《书后品》或《后书品》。其承袭九品中正制的评骘方法当无太多新意，而"上上品"之前加置"逸品"，则于中国书法史意义重大。李嗣真心目中的逸品是一种至高无上的境界，被其列为逸品的四人——张芝、钟繇、王羲之、王献之，实际上并未像唐太宗视大王那样尽善尽美："钟、张筋骨有余，肤肉未赡；逸少加减太过，朱粉无设。同夫披云睹日，芙蓉出水，求其盛美，难以备诸。""子敬草书逸气过父""而正书、行书如田野学士越参朝列，非不稽古宪章，乃时有失体处"。因此，逸品似乎还是个理想中的标准，具备一定的前瞻性。尽管逸的概念早就流行，用于文艺评论也不乏先例，比如刘勰《文心雕

龙》中已频见"逸气""逸韵""逸才"之辞；但李嗣真将其作为一个独立的艺术品格推上最高等级，而且留下充分的阐释余地，这对于书法本体化进程来说，正是一种必要的喘息、审视和调整。当观念与技术的连锁发展向着书法习俗规范和书法政教功能一路狂奔的时候，逸品这种不自满足、不蹈故常、不与世俗同流、不为社会功利左右的疏离和超越性质，就显示出高标自立或者防患于未然的特殊意义。在观念上重主体、崇人格，追求"扬庭效伎，策勋底绩"的艺术高度；在技术上忌做作、黜因袭，探索"神合契匠，冥运天矩"的艺术规律。诸如此类的憧憬虽不那么明确，却以其拈出逸品概念的首倡之功，为书法后续发展提供了重要的启示。除去《书后品》，李氏还撰有品评绘画的《续画品》。嗣后朱景玄撰《唐朝名画录》，在沿用张怀瓘《画品断》的神、妙、能三品外，也增列"不拘常法"的逸品。再到黄休复撰《益州名画记》使用"四格"框架，将逸格置于首位，高于神、妙、能格之上。相对而言，李重在论"迹"，朱重在论"人"，黄则整合"迹"与"人"为一体。从此逸品的评价体系逐渐被人接受。随着五代书法衰陋境遇中不乏杨凝式之类的逸格实践，到北宋中期大批重意气、尚逸韵的文人书法崛起，逸品概念已经在不知不觉中催化着书法创作思潮及其社会舆论，成为相关时段书法史演变的潜在推动力量了。

⑨　张怀瓘《文字论》，书苑菁华本。

⑩　孙过庭《书谱》，丛书集成初编本。

⑪　韩愈《送高闲上人序》，载《昌黎先生集》，东雅堂本。

⑫ 刘熙载《艺概·书概》，同治十二年刻本。

⑬ 董逌《广川书跋》，津逮秘书本。

⑭ 蔡希综《法书论》，书苑菁华本。

⑮ 怀素《自叙帖》，故宫博物院影印本。

⑯ 吴融《赠�É光上人草书歌》，载《全唐诗》，扬州诗局本。

⑰ 朱长文《续书断》，墨池编本。

⑱ 同上。

⑲ 朱景玄《唐朝名画录》，王氏书画苑本。

⑳ 从书法的社会属性或曰应用性而言，大致可分为三个面相：一，书法与政治生活的关系；二，书法与习俗生活的关系；三，书法与宗教生活的关系。政治生活是人类社会性无法摆脱的客观存在，书法中所有的公务书写，包括文书表奏、碑榜邮传，经籍缮写，以及公开发表的诗赋文章，迎合仕进要求的书艺练习等等，都会随统治阶层的口味而播扬起种种书法时尚。唐代楷书蔚为大国与此应有紧密联系。唐前期崇王，被杜甫视为"书贵瘦硬方通神"；中唐尚肥厚，到韩愈眼中便是"羲之俗书趁姿媚"。这种政治生活领域的书法时尚涟漪，也会波及习俗生活领域。陕西何家村出土的《唐代窖藏药盒题记》，与当时流行书风相吻合。像汉晋时代那样依托士大夫私务书写进行书法艺术本体化实践的风气，到唐代已大为衰减，书法艺术属性的世俗普及，或者说，门阀士族文化优势日渐丧失，无论在观念上还是技巧上，书法创作及其审美性追求，都不再是某些特定人群的垄断物，长期以来由私务书写与公务书写所保持的自主性差距，由精英书法与庶众书法所睽隔的雅俗化分野，到唐代

尤其是中晚唐已经微不足道了。不过如同南北朝碑刻所呈现的部分民间书法一样，对于与仕途无关的佣书、工匠之类人群来说，国家颁行关于文字的律令条文对他们基本没有约束，故由俗字错字所代表的规范破坏力量，有时候也会成为书法发展进程中祛旧迎新的不自觉因素。而这可能是书法寄身习俗生活领域与政治生活领域的最大区别。如果说，儒家的人格主义文教观念开启了书法实用性之外的伦理美学和心性修养功能，上述书法现象更多地体现了儒家思想的影响，那么，在宗教生活美学领域，唐代的道教、佛教都很发达，道、释的认识论和本体论对书法同样影响不菲。道、释皆重写经，除崇玄馆、门下省、秘书省等官府的楷书手外，民间的经生、信众、佣书者遍及边陲，许多仕宦文人乃至皇帝亦参与其事，留下写经、书碑、志铭以弘扬教义的书法名品甚丰（图 68）。与魏晋以来书法界高手颇奉道信佛相辉映，道流衲子善书者大增，更成为唐代书法繁荣的标志之一（图 69）。玉真公主、司马承祯、卢藏用、顾况、鱼又玄、李玄静、吴彩鸾等涉猎古今诸体的道士书法，加上云篆、符箓之类"贵其妙象而隐其至真"的奇特书法演绎，使其价值展现方式显得别具一格。僧人书法，唐前期耽于渐修语境，善书者多以行、楷名世，如怀仁、大雅、行满、湛然、行敦、知至等；中唐禅宗兴起，语境转为顿悟，原本沾溉道家思想的草书与禅僧结下了不解之缘，文楚、广利、怀素、高闲、晋光、亚栖、梦龟、景云、彦修、贯休等，成为张旭书法阐释体系最大同盟。晚唐五代草书僧大量涌现，并频繁地与士人相交接，甚至跟士人一样走上拜官求职、奉爵赐紫的道路，一方

於太上之道當須精誠潔心澡除五累遺穢

汙之塵濁杜淫欲之失正目存六精凝思玉

真香煙散室孤身幽房積毫累著和魂保中

彷彿五神遊生三宮窈空競於常輩守寂黙

以感通者六甲之神不踰年而降已也子脆

图 68 唐 钟绍京（传）灵飞经（局部）

兜沙經

一切諸佛威神恩諸過去當来今現在亦今

佛在摩竭提國時法清淨其處号曰在所

問清淨始作佛時光景甚明自然金剛蓮華

周币甚大自然師子座諸佛過去時亦悉於

上坐儀法等無有異拪相法中出生極過度

已諸佛身體行悉等具足明無所復罣礙又

可計佛處不可計法處不可計諸大十方人

民處不可計佛剎處過去當来今現在佛等

所出生也諸菩薩等各各從異國土来都大

會其數如十佛剎塵一塵為一菩薩如是為

徵漢月支三藏支婁迦讖譯

靈山寺藏

图 69　唐　佛说兜沙经册（局部）

面固然如司空图《送草书僧归吴越》中所说，是"佛首而儒其业者"，缘于出世性格日益泯灭，但在另一方面，也折射出书法作为一种独立艺术的社会接受心态渐趋成熟。张旭的狂草与李白的诗歌、裴旻的剑舞诏称"世之三绝"，柳公权因无法摆脱的侍书学士身份荣际七朝，方外释子以充满浪漫情调的草书邀宠于朝野，无不是在剔除书法实用性的文化语境中得以实现的。尽管狂禅书风很难达到艺术至高境界，当年韩愈《送高闲上人序》已对高闲书法提出质疑，后来米芾更在《论草书帖》中说："怀素少加平淡，稍到天成，而时代压之，不能高古。高闲而下，但可悬之酒肆，晋光尤可憎恶也。"（参见本书第五章注二）然而，并无疑义的是，书法美学作为阶级社会人人平等的"感知分配"，或者说，对书法审美达情的艺术感受需求，唐朝可谓从贵族士大夫手中解放出来，而向庶众泛化普及的一个重要时代。无论体现在政治生活、习俗生活还是宗教生活领域，无论表现为书家的明确艺术追求还是普通书写者的下意识跟从，由于汉晋已完成所有书体的演化，唐人书法的基本技巧，非但完全融入了这个时代的日常书写中，而且不再像以往时代那样受书体技术规范周期性震荡之累，因此以前所未有的稳定机制，推动着整个社会书法水准提高（图70）。一些未必赋予美感意识的场合，比如市井百姓习用的账薄、契约等等，不难见到异常精彩的字迹，包括其构形的奇瑰意匠和用笔的高超技艺，甚至于超过许多后世名流。普通书写者的技巧无疑得益于当时通行的书写方式，这些技巧很大部分会随其时代的消逝而风流云散，故往往引发后人不可复得之叹。一种达到

高度自觉与自洽的艺术形态，却始终未曾脱离日用书写而独立
发展，是中国书法能与浩繁庞杂的广大社会成员保持潜意识中
的密切联系，并以此区别于其他民族书法的根本原因所在。

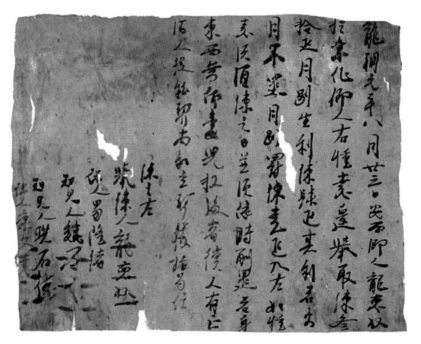

图 70 唐 龙惠奴举练契

第五章 意趣

捷足先登的晋唐书家，一得中和，一得极则，占据了书法本体化的最佳地盘。这对于以知识丰厚的文人阶层为社会主角的宋代无疑是潜在的威胁。然而，随着书法的践行场所更多地由丰碑巨额走向案头卷牍，禅宗的发展又与文人阶层达成了前所未有的密切关系，却也给宋人带来意外的活力资源。他们接受了禅宗以心印心的思想方法和适意自然的生活态度，把平衡心理的力量由超尘出世的外部拉回到现实人生和人的个体内心世界，通过内省时空去弥合主客观的裂痕，这就有可能从新的人生哲学即精神解脱，和新的艺术思维即直觉顿悟，以及由此所决定的新的审美理想即才情意趣来重塑书法艺术，从而使书法的本体论意义焕然一新[①]。

这是中国书法史上的一次重要转变。作为这次重要转变的过渡性人物，杨凝式和蔡襄值得一提。

晚唐五代，衰陋之气笼罩书坛，除了技巧粗率的狂禅外，以南唐二主为标志的才子书风，同样暴露出艺术趣味的贫乏。

而被目为"风子"的杨凝式却超然其外，借助自己对魏晋风度的深刻理解，成就了一种有法无法、脱略风尘、天真烂漫的鲜明艺术个性。其《韭花帖》（图71）的萧散闲逸，《神仙起居法》的潇洒疏狂，皆不事雕作，一任天机。在当时尚实尚俗观念已然瓦解而文人艺术趣味尚未重建、书法的发展正遭受着儒学信仰危机与因循主义思潮双重折磨的情况下，杨凝式无疑带来了一股清新的空气。宋人对之表现出少有的激赏态度，并不是偶然的②。

蔡襄被列为宋四家之一，可是其地位并不稳固，以至时时有人怀疑与蔡京换错了名。原因主要是蔡襄书法以继承二王和盛唐为己任，而与典型的宋代风格有很大距离。用自出新风的标准来衡量，蔡襄当然逊避一头，但从承唐启宋，在唐代严格的法则与宋代自由的意趣之间架设起风格桥梁的历史作用着眼，则其功昭然。面对宋初书坛的混沌、卑弱，他强调着扎实的技巧；面对唐人的重法度、重气势，他追求着温润的韵致；面对晋人的娴静意态、洒落风神，他又关注着精整的旨趣。总之，正是在这些平和蕴藉，不厉不躁，乍看似不经意，实际上极其讲究分寸的非个性化的书法作品之中，透露出一种蔼然自得的文人气息（图72）。到了叱咤一代风云的苏轼、黄庭坚、米芾相继出现，这种文人气息，就以高扬"新意"的动人姿态，唱出了士大夫们要求挣脱必然之网的不羁心声。

检阅中国书法史，由俗而雅的质变趋势，不外乎两种表现形式：一是根植于儒学传统的经世致用，其艺术现象与积极入世精神相同步；一是沾溉于道家观点的怡情悦性，其艺

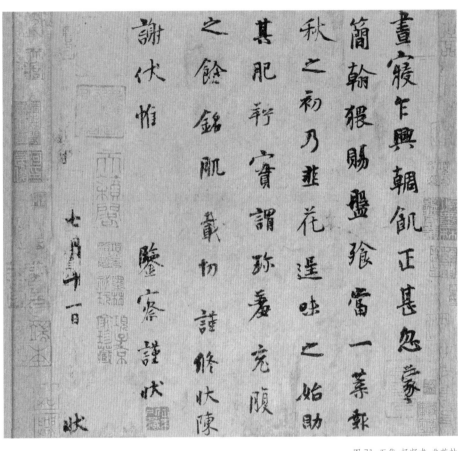

图71 五代 杨凝式 韭花帖

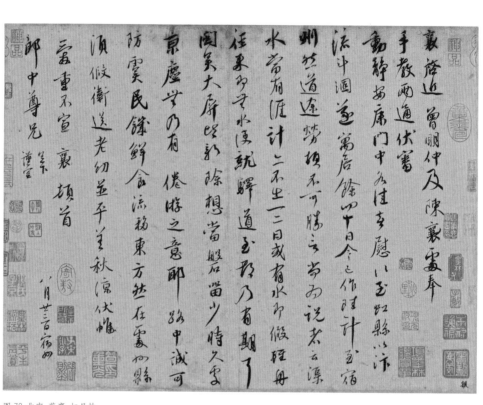

图 72 北宋 蔡襄 虹县帖

术现象与消极避世思想相表里。后者虽然为王羲之乃至张旭等不同艺术追求的书家所祖述，但由于时代所限，还未曾从对政治的超脱上升到对社会的超脱，人的内心世界与外部世界保持着正面的直接联系，所以在怡情悦性中总是伴随着精神贵族的傲岸气概，从而以积极的姿态推动着书法本体化的发展。对技法矻矻以求、精雕细刻的执着态度，是承载各种哪怕是相对抗的艺术行径的共同基石。然而，唐代书法以其严酷的技巧训练和天才自由挥洒的结合，给后代树立了难以企及的典范，使得绝大多数书写者被拒斥于书法艺术的大门之外。这种高度雅化的结果，不仅对于有效地保证人们广泛参与和精神活动互相渗透的书法泛化传统是严重的背离，而且在很大程度上阻塞了书法主体抒写性灵的通道（图73）。继欧阳修而起的文坛巨擘苏轼，具有更加敏锐的战略思想，他首先亮出"我书意造本无法，点画信手烦推求"③的旗号，对唐代法度的重重建构表示明确的反叛。"吾书虽不甚佳，然自出新意，不践古人，是一快也。"④新与佳的矛盾，也随着得到了观点鲜明的调整。"吾虽不善书，晓书莫如我。苟能通其意，常谓不学可。"⑤重视顿悟而不是苦修中得其正果，于是成了新的艺术通衢。"书初无意于嘉乃嘉尔。"⑥"貌妍容有颦，璧美何妨椭。""吾闻古书法，守骏莫如跛。"⑦这条新通衢所指向的艺术境界，是一种无所欲求、无所矫饰、自然天成、不避拙失的美。如此一来，书法领域的价值标准就发生了转换，原先以形式技巧及其相应的视象意蕴为本体化支柱的雅化趋势，变成了对文化修养的重视，对"韵""新意""书卷气"的强调，对作者的知识结构和人格、胸次、

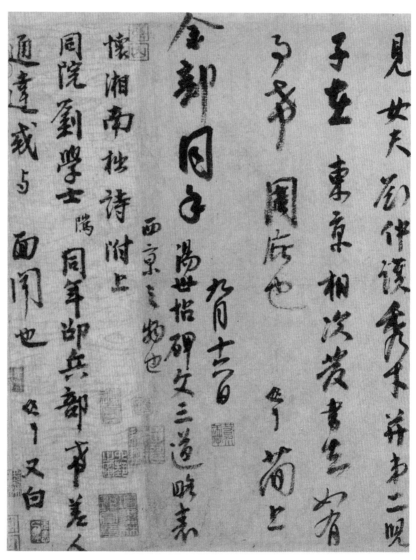

图 73 北宋 李建中 同年帖

襟怀的依赖，内心世界与外在形式的沟通交融，因此获得了主体至上的意义。

"退笔如山未足珍，读书万卷始通神。"⑧这确实是个前所未见的奇瑰境界。苏轼信手自然、天真烂漫、状类石压蛤蟆的"画字"，黄庭坚奥折奇崛、纵横排奡、直逼荡桨拨棹的"描字"，米芾八面出锋、淋漓痛快、犹如风樯阵马的"刷字"，展现出一个个不同个性、不同阅历的饱学之士对于精神生活的独到心印。《赤壁赋》、《黄州寒食诗》（图74）、《松风阁诗》、《诸上座帖》（图75）、《蜀素帖》（图76）、《虹县诗》这些各具性情的代表作，不论得力于"自出新意"⑨"自成一家"⑩的创造意识，还是借助于"集古字""总而成之"⑪的改革途径；不论体现了"意""逸""韵""趣""禅"之类玄虚的美学理想⑫，还是实践了"天真""闲淡""不俗""文气""隽雅"之类质实的风格取向，抑或印证着"妙在笔画之外"⑬"心不知手，手不知心"⑭"其书亦类其人，超轶绝尘，不践陈迹"⑮之类的表现为主体人格和修养的精神依托，都掩盖不住天才艺术家们对自己在艺术史上的地位进行认真思考，并急切地寻找与前代不同的发展基础这个时代所赋予的具体情势。在摩挲阁帖之际"不随世碌碌"⑯，在衙邸公牍之中"出淤泥而不染"⑰，以病俗、避俗、斥俗为趣尚的士大夫书家，正是基于这个前提，与书法领域千千万万的普通参与者达成了新的默契——降低对基本技巧的要求，解放审美宽容度。

以往时代，人们总是将前人积累的精湛技艺作为发展的起点，不遗余力地学习传统遗产，在解决形式发展的难题中互相角逐。但从宋代开始，人们逐渐形成了一种共识：决定

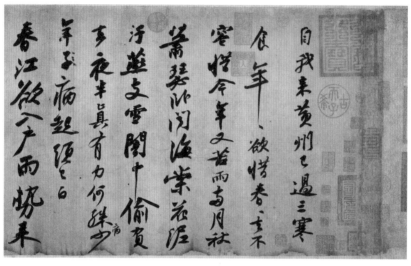

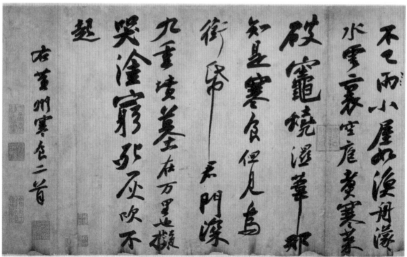

图 74 北宋 苏轼 黄州寒食诗

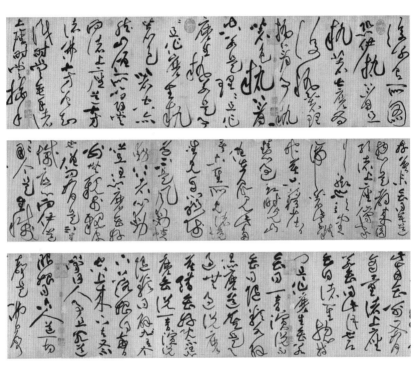

图 75 北宋 黄庭坚 诸上座帖（局部）

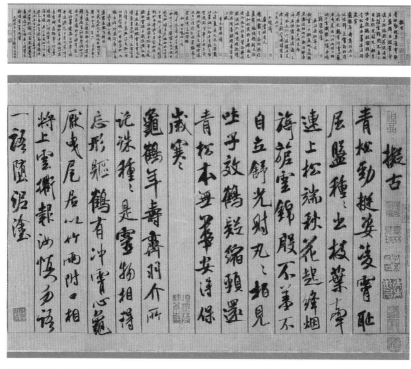

图76 北宋 米芾 蜀素帖

书艺高低雅俗的关键并不在于形式技巧，而是形式技巧背后的作者人格及其精神力量，字外修养具有比字内功夫更重要、更本质的存在价值。人品与书品由此合二而一。不难想见，在追求作品的格调、气息方面，人们的确取得了很大的主动权，许多技术上极其简陋的作品却有着动人的精神内涵（图77）。但与此同时，人们再也没法运用前代的规范来严格地检验后世作品，天才与庸才、创造与破坏之间的界限变得朦胧不清、随心所欲起来。在以内心世界的完善为目标的艺术中，整个形式发展史的得失，对于绝大多数人来说是盲视的，而当精神负载超过一定程度，形式自身又不能取得相应的发展时，艺术就显得力不从心了[18]。从刘焘、孙觌、朱敦儒，到陆游（图78）、范成大（图79）、张孝祥（图80）、王庭筠（图81）、张即之（图82），南宋连同金朝书坛大炽求意问趣之风，却陷入了江河日下的衰颓局面（图83），并且连身居帝位的赵构也无法实现其力挽狂澜的宏愿，原因即在于斯。

① 随着书法艺术不断发展，其表现书家精神活动的复杂意涵，与《四库全书总目提要》对《周易》的阐述非常相似。当然彼此区别也相当明显，易象倾向于宇宙规律的"义理象"，而书法承载的主要是人生状态的"情意象"，它们分别传达了民族精神生活中仅靠语言和文字未能穷尽的那一部分内容。书法表现个体内心生活的功能，在宋代得到了更大程度上的开发。揆诸宋代政治、思想、文化领域，皆能发现一个以儒学中兴为标志的时代主旋律，由孔、孟开其先河，由韩愈、李翱推波助澜的

图 77　北宋　林逋　自书诗卷

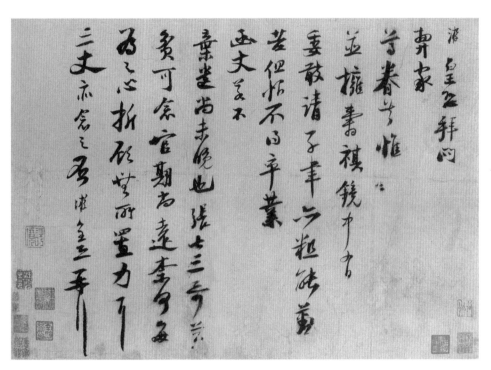

图 78 南宋 陆游 致尊眷帖

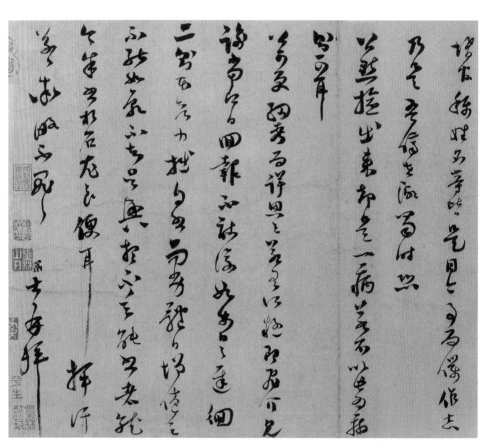

图 79 南宋 范成大 垂诲帖（局部）

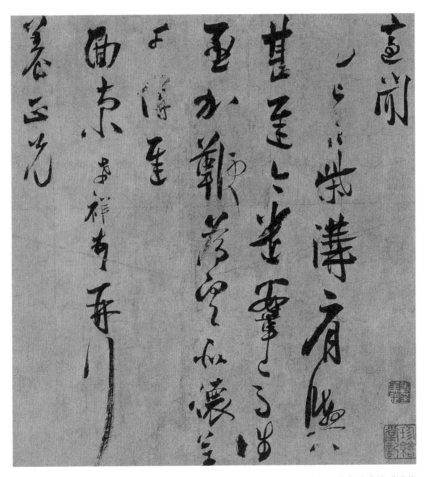

图 80 南宋 张孝祥 柴沟帖

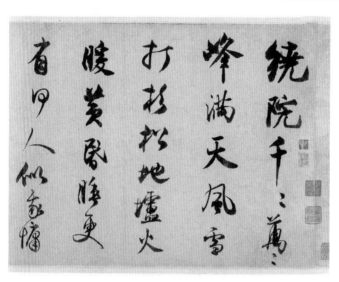

图 81　金　王庭筠　跋李山风雪松杉图

汪氏報本庵記

惟西朝汪氏代有隱德　南陽新材某

隆然奇峯遠峙秀水縈抱蓄折面勢周阜非

若近時積土平田強為丘壟出於人力者比氣象

秀潤真吉壤也是為外高祖大府君之窀穸府君

小半選為吏古君子也終身掌法一郡稱平反又

正公王荊公省心士人待之我高祖正議先生為之堂

銘盖積德之尤著者是主正奉四先生而汪氏之

图82 南宋 张即之 汪氏报本庵记

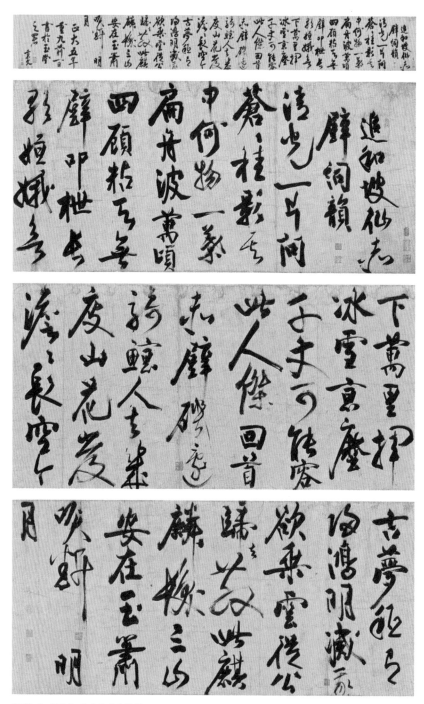

图83 金 赵秉文 跋武元直赤壁图

儒家"内圣"之学，在宋人手里建构起精致完备的理论体系，不仅使"外王"与"内圣"的传统天平发生倾斜，更赋予"修身"亦即个体人格修养以重要意义。作为儒学中兴在书法艺术领域引起的共鸣共振，汉人云"书，心画也"中所指书籍之"书"，也就被顺理成章地转换成书艺之"书"，支撑着"心画"这个书法直观风格形态的美学底蕴，因此不必依托于艺术智慧和观念技巧，而是不期而然地存在于胸襟气度、器识涵养、道德情操所架构的个体心灵世界之中。加上禅宗以心印心的思想方法又与文人阶层联系紧密，个体心灵世界具有了前所未见的丰富内涵。宋人对此有形形色色的称呼，欧阳修曰"乐"（图84），蔡襄曰"神气"，苏轼曰"意"，黄庭坚曰"韵"，米芾曰"趣"，李之仪曰"精神"，姜夔曰"风神"（图85），总之无非主体资质的流露。值得注意的是，宋人心目中的主体内涵，应与魏晋主体内涵颇多差异。身处玄学风气之中，汇归人伦鉴赏时尚的魏晋书法主体，是通过书法艺术媒介而对人的风神韵度所进行的审视与观照，以无为本的自然和潇洒，亦即侧重先天资质的人格美占据最高位置；而身处理学氛围的宋代书法主体，则将书法艺术活动纳入身心修养的轨道，书法作为澡雪精神的工具，"苟非其人，虽工不贵"，故侧重于后天资质的人格美成为第一原则。苏轼以"不践古人"为快事，黄庭坚好禅而以"不俗"论书，米芾贬斥颜、柳为"丑怪恶札之祖"，欧阳修质疑二王"谓必为法，则初何所据"，就连风流皇帝赵佶也要苦心孤诣而成"瘦金体"（图86），诸如此类的自觉超越方式，已经更多地倾向情趣涵养了。比之晋人，那种以自然冲和为导

图 84 北宋 欧阳修 自书诗文手稿

與蘭亭合縱是他字偏旁六合如兄況吳娛蹊蹊是也擬是行
草下筆六合如無些暫彩是也又察唐人集右軍書碑葦多俗
惡此刺高妙如老夫水三字又似颭電矣決非集字也　　　戒
又謂降自南朝始有銘志埋之墓中大令時未應有之此又不
然漢謝君墓甎云元和三年五月甲戌朔謝君造此墓甎又武
陽城東彭亡山之燕石崖中有漢帝建初二年張氏題識三
阼洪氏隸釋云此六埋銘之椎輪也其不始於南朝明矣　　戒
謂東坡金蟬墓銘云百世之後陵谷易位知其為蘇子之保母
尚勿毀也此末章似之為可疑予謂東坡意其理之或然大令
知其鑿之必然作者之言自應相近近巽人於地中得一石有詩云
在缺一字中末章又與東坡潮詩合矣東坡固是文宗然以兩保母
笑椎畫皷過江東身到蓬萊第一峰坐看海雲迎日出千山渾
志乾之高識者自能定其優劣也　　　戒又謂保母王氏之妾不
當言歸王氏金蟬碑謂之隸蘇氏為當予謂既曰母矣稱歸何
嫗且東坡銘其弟之保母故稱隸使子由自銘則不忍稱隸矣
此以見古人之忠厚也

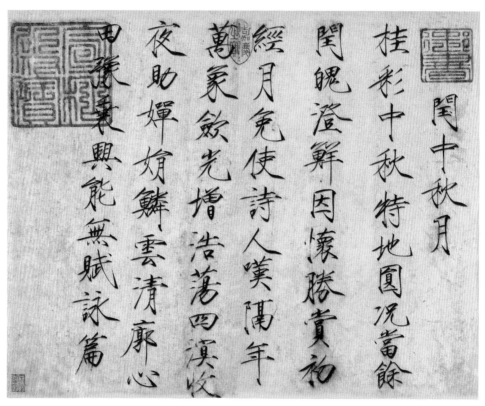

图 86 北宋 赵佶 闰中秋月诗帖

向的书法美学思想，发展为自如地表现主体修养的书法美；比之唐人，以书法本体化为导向的技法美学，也转化为怡情抒臆而用的物性担当。如果说在古往今来的书法本体论阐释中，晋和宋是两个相对重视主体价值与精神意蕴的时段，那么，其主体价值与精神意蕴的体现，或者说人品与书品的协同，晋人往往协同于人格类型，宋人往往协同于人格个性。魏晋以还，无论北碑之质，还是南帖之妍，都不失"如其气韵，必在生知"之旨；隋唐南北融会，正楷、狂草之两极均锻造出"可学"的格式范本；这就使得宋人易持瞻前顾后的依违心态，为书品所体现的人品，既无法曲意逢迎于"生知"，又不甘俯首听命于"可学"，于是，凸显主体个性化价值的识见学养才情意趣挤到了历史前台。如果说推动书法发展的时代力量，汉与唐为官学所引领，晋与宋以私学为主流，那么，晋的士大夫时尚重心建立在世族文化基础上，书法成为高尚人格比义风雅的象征，宋则是疏离官本位的文人士大夫修身形式，人与书被再度归化于风雅。从晋的清流群体时尚风雅，到宋的书家个体游艺风雅，除人书合一的艺术灵性有所相通外，毕竟存在着更多更明显的差别。董其昌《容台别集》云："晋人书取韵，唐人书取法，宋人书取意。"冯班《钝吟书要》云："结字晋人用理，唐人用法，宋人用意。"后来梁𪩘《评书帖》又将之隲栝为"晋尚韵，唐尚法，宋尚意，元明尚态"的流行语。尽管在历史事实中，晋人论人用"韵"，论书多谓"意"，宋人论书用"意"反不如用"韵"为夥，但元明以还书法语境和语义阐释的潜移默化，已经使承东汉之"势"而来的"意"，与因唐代之"法"

而起的"韵"互换位置了。以此时的"韵"或"理"与"意"相对举，固然着眼于书学风格，诸如前者的平和超脱不同于后者的牢骚郁勃，前者的随顺流便有别于后者的芒角刷掠，却也在经意或不经意之间，连带揭示了书法主体价值本身具有类型与个性、自高与自重的微妙区别。

② 晚唐五代向来被认为中国书法史的低潮，无论创作还是理论，人们更多地看到其衰陋的一面，而容易忽略衰陋背后亦有悄然振起的一面。本书第四章注八中提到，初唐李嗣真虽然拈出了逸品的概念，却并未赋予其应有的内涵；中唐朱景玄亦将逸品纳入评价体系，则置之于"不拘常法"的另类框架。其实，真正使逸品或者逸的价值地位在理论与实践中予以体现的，恰恰要到晚唐五代这个不入法眼的社会混乱时期。首次汇编《书法要录》的张彦远，在其另一部名著《历代名画记》里提出，最高的审美境界不在神、妙、精、谨细，而在自然。被刘熙载誉其《诗品廿四则》比庾肩吾《书品》于书法更有意义的司空图，受禅宗美学思想影响，推崇"象外之象""味外之味""韵外之致"。在书法批评中以逸为价值判断的事例也多了起来。如果说南北朝时论书已有"天然"与"工夫"两个美学概念，前者印合于神而后者印合于妙，都是讲究功力修养所达到的境界；那么，确立逸的价值地位，从主观方面说，是不拘故常，不以有心求之，接近道家的"无"和释家的"悟"，从客观方面说，是超脱于现实，超然于臧否，重过程而不执着结果。这样的书法实践，尽管亦可见于以往时代，但多为尚无艺术概念的文字书写者日用而不知之产物。书法普及为相应的艺术形态以后，

有意识地追求这种境界，当以晚唐五代的狂禅书风为嚆矢。禅僧往往有不同于世俗的认识论与方法论，其即心即佛的世界观，自心觉悟的解脱方式，特别适合草书这种既能"达其情性"又"不可以目取"的神秘主义验证。张旭狂草登上历史舞台以来，草书僧成为其最广大的拥趸，可是其中多数改变了性质，从主观上开始，就是棒喝顿悟式的活动，艺术教养罢黜在意识之外，书法成了禅的道场。韩愈《送高闲上人序》讽诘高闲，谓"泊与淡相遭，颓堕委靡，溃败不可收拾，则其于书得无象之然乎"，正是看到了这种表象相似背后的深刻区别。至于接受美学上截然不同的反映，如宣宗、昭宗屡赐紫衣，刘泾撰《书话》谓"以怀素比玉，晉光比珠，高闲比金，贯休比琉璃，亚栖比水晶"，而苏轼《仇池笔记》则说"唐末五代文物衰尽，诗有贯休，书有亚栖，村俗之气，大率相似"，王世贞《王氏法书苑》认为"彦修与亚栖、晉光齐名，书法如淮阴恶少年，风狂跳浪，俱非本色"，更说明与禅悦相遇合的书法形态，是逸离于自律和自足的文化景观的。倘若说怀素以书翰交游公卿的艺术家行径，犹能保持张旭一样的文化向度，那么，大批后继草书僧虽不乏入世情结，却很少真正的以书法艺术为己任，故所涉境界不再是神、妙，而是逸了。在禅僧之外的世俗层面，随着晚唐铨法受到破坏，士人们汲汲于功名的心态也不如从前，书法无用之用的一面得以开发和彰显。李约《壁书飞白萧字赞》云："在世为无用之物，苟适余意，于余则有用已多。"刘禹锡《答道州薛侍郎论方书书》云："苟吾位不足以充吾道，是宜寄余术百艺以泄神用，其无暇日，与得位同。"除了柳公权等少数杰出

人物，书法技术规范出现松动，书法经典和书法名人效应开始衰减，书法评价体系亦由范型矩度转向怡情悦性，尽管与用世之心渐趋淡薄这个普遍性原因分不开，却也同时体现了书法作为艺术性的一面，由于整体文化进取心的下沉而变得越来越疏懒超脱。唯其如此，"逸迹""逸轨""逸格"的廉价标榜比比皆是，却难以见到真正入品的逸作。当年李嗣真将钟、张、二王奉为逸品，是鉴于有名无实历史情境的含混之举，逸的超逸、逃逸、闲逸三义中仅用其超逸的一义。窦蒙《述书赋语例字格》对逸所作定义"纵任尤方曰逸"，强调的也只是不拘法度的艺术观。直到杨凝式之类的个案出现，才为逸品全程意义的物化形态提供了选择之可能。杨凝式佯狂避世，喜在"垣墙圭缺处，顾视引笔，且吟且书"的逸格行草，天真潇洒，脱略风尘，在对经典的玩味、揶揄与破坏之中，若不经意而熔晋唐传统为一炉，既体现了人格价值态度上的逸，又体现了艺术图式风格上的逸，从而赢得宋代文人少有的激赏。在一定的意义上不妨说，宋代重意趣的书法观念是受胎于五代的，五代依稀可见的始蒙细流，至宋汇为浩荡新潮。或者反过来说，如果没有杨凝式的启示，没有禅宗美学的影响，尚意书风未必会成为现实。

③ 苏轼《石苍舒醉墨堂》，载《经进东坡文集事略》，四部丛刊本。

④ 苏轼《评草书》，载《苏东坡全集》，成化刊本。

⑤ 苏轼《次韵子由论书》，载《苏东坡全集》，成化刊本。

⑥ 苏轼《评草书》，载《苏东坡全集》，成化刊本。

⑦ 苏轼《次韵子由论书》，载《苏东坡全集》，成化刊本。

⑧ 苏轼《柳氏二外甥求笔迹》，载《苏东坡全集》，成化刊本。

⑨ 苏轼《评草书》，载《苏东坡全集》，成化刊本。

⑩ 黄庭坚《题乐毅论后》，载《山谷题跋》，津逮秘书本。

⑪ 米芾《海岳名言》，百川学海本。

⑫ 此处提到的"意""韵"之类，在本章注一中虽有涉猎，却未曾针对历史语境变化进行贴近阐释，故有必要另予赘言。由于"晋尚韵，唐尚法，宋尚意"之说对近现代书法知识结构影响很大，在有利于快餐化普及的同时，也带来诸多偏颇或误读的麻烦，因此就不得不从晋人与宋人的不同语义学背景说起。"韵"字本于音乐声韵，谓和谐之音或声音之绵延。魏晋时具有了精神化阐释的意义，被用以玄学风气中的人伦品鉴，如《世说新语》说"支道林常养数匹马，或言道人畜马不韵"，《南史》说谢弘微"实有名家韵"，葛洪《抱朴子》说"如嘲弄嗤妍，凌尚侮慢者，谓之肖豁远韵"等等，皆指称人物风度，皆是内在的、精神的，而非外在的、形式的。所以当时并无以"韵"论书的例子，论书则多以"意"相尚，如成公绥《隶书体》云"工巧难传，善之者少，应心隐手，必由意晓"，《全晋文》载王羲之尺牍"顷得书，意转深，点画之间皆有意"，虞龢《论书表》谓"欣年十五六，书已有意"，梁武帝撰有《观钟繇书法十二意》，其《古今书人优劣评》称"郗愔书得意甚熟"等等。究其因，一方面基于"意"有形态化的阐释语义，另一方面又与当时书法已由"形"和"势"转到表现人和人的观念不无关系。南齐谢赫《古画品录》用"气韵"评画，其实只是论人风尚之延伸，正像钱锺书《管锥编》所指出，"赫推陆、卫，

着眼只在人物，山水草木，匪所思存，气韵仅以品人物画"，"气韵"与紧接着的"生动"必须对称互文而成立，意谓生机勃勃，栩栩如生。"韵"的语义阐释由精神化向形态化转进，是从唐人开始的。中唐张彦远《历代名画记》在引述谢赫六法时，将"一曰气韵，生动是也"改为"一曰气韵生动"，就在无形中使之具备了形态化的内涵。到唐末荆浩《笔法记》提出"六要"之说，"气"与"韵"各领一要，所谓"气者，心随笔运，取象不惑；韵者，隐迹立形，备仪不俗"，"韵"成为书画作品中能够具体把握的一种形式特征，由此彰彰而明。唐代书论中，李嗣真《书后品》说"陆平原、李夫人犹带古风，谢吏部、庾尚书创得今韵"，"古风"和"今韵"对言并举，乃美饰文词而无特殊意义；张怀瓘《书断》称"王逸少与从弟洽变章草为今草，韵媚婉转，大行于世"，意谓字形态势，则说明"韵"已进入形态化阐释的语境。比及宋代，以"韵"论书几成时尚，如左因生《书式》载蔡襄语"书法惟风韵难及"，米芾《海岳名言》评蔡卞书法缺少"逸韵"，黄伯思《东观余论》谓"逸少之书，凝之得其韵"，苏轼《记与蔡君谟论书》提出"余韵"的美感标准，黄庭坚《题摹燕郭尚父图》一开言便先下"凡书画当观韵"的判断，纷纭驳杂，不胜枚举。范温《潜溪诗眼》更是对"韵"进行了系统而全面的梳理："自三代秦汉，非声不言韵；舍声言韵，自晋人始；唐人言韵者，亦不多见，唯论画者颇及之。至近代先达，始推尊之以为极致。凡事既尽其美，必有其韵，韵苟不胜，亦亡其美。"因为"韵者美之极"，所以"不俗之谓韵""潇洒之谓韵""生动之谓韵""简

而穷理之谓韵"的种种常规界定都被一并否决，正确的定义是"有余意之谓韵"。宋人固然亦以"意"论书，苏轼的"自出新意"和"我书意造本无法"尤为荦荦名言，但与"韵"相比，无论使用频率还是褒扬程度，皆逊避一头。然则为何到了明清人的视野里，明明重"意"的晋人变成了"尚韵"，而实际上重"韵"的宋人又变成"尚意"了呢？这仍需索诸书法语境的潜移默化。如前所述，晋人的"意"是书法审美从写形转向写神、氤氲取象转向人格象征的产物，形式法则与审美观照的矛盾首次达到平衡状态，书法作品的构成本身，即是无目的而合目的的人格美的体现，即是主体情感意志的理想化、整序化和条理化的物性记录。随着其后唐楷、狂草沿"法"与"意"两端迅猛推进，以唐人的极则之美和晋人的中和之美共同形成宋代书人的潜在威胁时，宋人作为审美境界的"韵"和作为创作态度的"意"，就容易走向心态上远唐近晋而行径上一仆二主的分裂状态。晋人意识中的"意"，在宋人那里被更多地解读为"韵"，而唐人意识中的"法"与"意"，则在宋人强调主体因素的社会氛围中，变成心为物役和随心所欲的对应物，因人因事而异地发挥其或隐或显的作用。大朴未凿的混沌之美，与裂为七窍之后刻意回归的混沌之美，在形态上、性质上都有颇大区别。且不说对唐楷、唐草大加鞭挞的米芾真草创作并不如他自己感觉的那般平淡天成，也不说自诩与旭、素鼎足而三的黄庭坚大草迷失了至关重要的速度感，单就作为宋代重意趣书风主力军的行书而言，便难以掩盖时代带来的佚失。其中最明显的一点，是宋书少天真，多敏求，少韵致，多意气。尽管

某些觉悟者有意识地扩大审美宽容度来弥合这种佚失，比如黄庭坚说苏轼的作品"虽其病处，乃自成妍"，苏轼进一步说"吾闻古书法，守骏莫如跛"，米芾则说"要之皆一戏，不当问拙工"，姜夔也以"与其工也宁拙"相矜，皆肯定性情与缺陷之中的审美价值，为书法打开了"逆向修辞"的发展通道，但毕竟褊狭孱弱，暴露出以文饰过、以退为进的消极心态。正是宋人志与行的错位，在文不失质、华不掩实、无为而为、自然率真的晋书映照下，宋人意识中的"韵"就被顺理成章地解读为明清人意识中的"意"，"宋尚意""晋尚韵"的书史观感，因此油然而生。"意"与"韵"的区别，在于前者主于人的鼓努为力，后者主于人合自然；前者来自人的外部观照，形于字外，后者出自人的内部观照，蕴于字内；前者更多地体现着个体的、行动性的人格特征，后者更多地体现着属类的、精神性的人格特征；前者可用苏轼的"我书意造本无法，点画信手烦推求"来串讲，后者可用王羲之的"争先非吾事，静照在忘求"来形容。将宋书和晋书置入这一前提，前者判为"尚意"，后者判为"尚韵"，庶几达到妥帖无间、众望所归的地步了。克罗齐说一切历史都是当代史，其在兹，唯在兹。

⑬　苏轼《书黄子思诗集后》，载《苏东坡全集》，成化刊本。

⑭　黄庭坚《论黔州时字》，载《豫章黄先生文集》，四部丛刊本。

⑮　孙觌《鸿庆集》，常州先哲遗书本。

⑯　"不随世碌碌"语出黄庭坚《山谷评书》。全句云："王著临《兰亭序》《乐毅论》，补永禅师、周散骑《千文》，皆妙绝同时，极善用笔，若使胸中有书数千卷，不随世碌碌，则书不病韵，

自胜李西台、林和靖矣。"书法"病韵"的王著，其实对书法史贡献极大，那就是奉敕编修《淳化阁帖》十卷。官刻集帖，旧说始于南唐《升元帖》，但千余年来仍乏佐证。而阁帖的问世，在规模恢弘、摹勒精诣并且首标"法帖"的同时，变独乐为众乐，不仅使崇文政策下不断充实仕途的士人风行草从，对民间书法的启蒙与提高也不乏耕云播雨之功。从此公私汇刻丛帖之风大炽，终宋之世便不下三四十种，元明以还更是不可胜计，遂演绎为浩浩荡荡的帖学潮流，无形中左右着书法史的艺术走向。帖学的传播媒介当然还包括或真或摹的墨迹本，可是其普及程度根本无法与刻帖相比。与刻帖同时流传的还有碑碣拓本，往往以其庄严深刻、气势雄强而区别于刻帖的妍雅清逸、意态潇洒，然而，刻帖引领的书法主流语境，总是使碑刻处于边缘化状态。刻帖之与书法，可作两面观。其正面，扩大了历代名迹的传播效应，对书学正本清源、叠扇风雅乃至二度创造提供助力，在墨迹流转、师资授受的旧有途径之外，建立起另一条变耳提面命为异代私淑、变即时功力为历时修养、变偶发兴会为统绪繁衍的艺术追求新通道。北宋中期之后书家辈出，数量上远逾前人，与刻帖之功不可或分。当然，其负面效应亦不言而喻。采择的舛讹驳杂，翻刻的粗率失真，神韵的硗薄割裂，这些扑朔迷离的搅局者，把原本就给墨迹打去不少折扣的契刻之弊，放大为势不可遏的谬种流传。何况法帖作为见贤思齐的对象，始终伴有厚古薄今、贵耳贱目的思想惰性，对自由创造精神构成抑制的同时，也容易带来盲从承讹的风险。宋末以来，人们不断发出"书法不传""笔法尽失"的叹喟，一直到清代

人喊出"中截空怯""帖学之坏",都与膨胀语义蕴含而损夺形式构成这个光与影共生的刻帖之风相伴而行。如果更进一步,结合整个书法史的演变轨辙来看待帖学之功过,又不难发现另一个超越就事论事局限的高爽立场。帖学导源于北宋,初盛于南宋,光大于元明清,即便清中后期碑学勃兴,也未能动摇其统摄性的地位。之所以发生发达的原因,虽可从社会学角度找出许许多多,却无法忽略其本体论方面的内在需求。虞龢《论书表》云:"夫古质而今妍,数之常也;爱妍而薄质,人之情也。"自有书契开始,由质朴走向妍美,便是一个自然而然的发展趋势。内容从粗略到深厚,形式从简朴到丰富,技巧从生拙到精湛,趣味从通俗到高雅,无论作为文字,作为字体,作为书体,抑或某种书体的某种风格,都难以摆脱这个过程。因为质如种子,妍如开花,未进入这个过程,也就无所谓其成为相关事物,而一旦摆脱了这个过程,又已经到达妍美的极限,也就是该事物发展的终结点。这种潜在的宿命,贯彻于书法作为最普通的写字行为一直提升到艺术创作高度的全部价值内涵之中。在书法四个层面的语义阐释全部显现,亦即成为自觉与自如的美学存在之后,即使拳拳服务于实用目的,仍然会下意识地去维护自己那种比绘画更赖于品赏的艺术形象。虽然就具体而微的芸芸书风来看,"质以代兴,妍因俗易"是永恒的存在,而且其盛极而衰的原因,往往归结于最后的形式主义和唯美倾向,但纵观整个书法史,从先秦解散籀篆孕为古隶,到两汉初兴尺牍草书之风,再到东晋南朝上层社会雅玩翰墨,唐代以书取士楷则流行,书法美学中意象葱茏、思虑通审的妍美取

向，始终成为推动书法繁衍发展的主导力量，宋代倡为帖学，正是顺应这一文脉的逻辑推演。刻帖与碑刻、金文之类的根本性区别，在于前者存在的依据就是书法自身——通过普泛化的名迹传播效应弘扬书法精神；而后者的存在依据却是他物——利用书法服务于其他现实需要。目的不同，在传达原迹逼真性的态度和标准上也随之相异，如果说后者不妨粗朴简易，那么，前者则需精致贴切。长期以来，书法后继者往往远碑而近帖，除了迭代熏染的审美观以外，不能说与此客观原因无关。尽管经典的面貌会被刻帖改造得过于明白而丧失诸多真谛，沿着妍美大趋势蜿蜒走到明清的帖学潮流，也会伴随局部的调节与反拨，比如颜真卿的"屋漏痕"、苏轼的"守骏莫如跛"、以傅山"宁丑毋媚"为代表的晚明个性化思潮、直接针对帖学末流的清代碑学运动等等，或于放任自适中舒透贲张之气，或在今体书系里贯彻篆隶古意，或到精英传统外寻求习俗支援，总之无非挽质以纠妍，然而所有这一切，皆无碍于大趋势的笼罩、消化和整合。直至今日，以面对过去的方式把传统转化为当前的生活状态，这个中国书法有史以来便赖以生生不息的存在依据彻底丧失，书法不得不在现代化的社会土壤上塑造其纯艺术的新型角色，那"古质而今妍"的整个书法史展开过程，仍将充当其之所以成为书法的观念支撑。

⑰　周敦颐《爱莲说》，载《周元公集》，四库全书本。

⑱　对这个问题的体认，必须注意其限度。正如我们借助"晋尚韵，唐尚法，宋尚意"的前人成说，可以更深一层地观察到其所依托的不同时空因缘——晋作为汉之转折，多以审美立场取

代实用立场；唐作为晋之转折，艺术公共化的权重明显上升；而宋作为唐之转折，则在心态上远唐近晋的同时，又陷于行状上的一仆二主。鉴于魏晋南北朝书坛混杂，唐人需要法度建设；宋代文人主政，游艺之好遂钟诗翰。这些都不过是解释唐楷宋行发达的皮相之见。实际上，只要略窥书法在铨试科举等应用场合的处境，便不难感受相应的社会情境力量。因为唐代考试伴有"行卷"之风，投其所好夤缘显贵的期待，促使行卷书法偏重于通俗习用的楷书，以期懂书或不懂书的显贵们均能披阅无碍，社会上的书法主流趋向楷法端严，并不令人奇怪。到了宋代，书法语境迁变，以书取士制度废除，铨选制度代之以铨试制度，于是如同米芾《书史》所说："至李宗谔主文既久，士子始皆学其书，肥扁朴拙，是时不誊录以投其好，取用科第，自此唯趣时贵书矣。宋宣献公绶作参政，倾朝学之，号曰朝体。韩忠献公琦好颜书，士俗皆学颜书。及蔡襄贵，士庶又皆学之。王文公安石作相，士俗亦皆学其体。自此古法不讲。"唐代行卷和以书铨吏、以书取士制度推波助澜下的楷书公共化倾向，被宋代权柄阶层主政因素决定的"趋时贵书"所取代。而时贵们习用的行狎书以及时风移替的频繁性，又将辗转多变、不主故常的书法价值观蔓延开来。这是书法创作由之而不知之的现实土壤之一，它与苏、黄、米为代表的推扬才情意趣的艺术思潮结合在一起，构成了宋代文人主体意识的强大笼罩力。魏晋尚玄谈，唐代重酬唱，宋人社会生活中以作书论书为风习，像欧阳修那种"道胜者文不难而自至"的观点，苏轼那种"璧美何妨椭"的观点，黄庭坚那种"凡书要拙多于巧"的观点，很

容易获得推广的市场，同时又很容易将注意力集中于精神意蕴的表现方式，而忽略支撑其表现的形式构成内在规律。美国意象主义诗人庞德将意象解释为"刹那间思想和情感的复合体"，表明创作主体的个人意识在其中占有强烈成分，正可用来体会上述的"集中"和"忽略"。价值标准上书因人贵，技术标准上卑工避俗，这样一种偏倚主体化自由的选择，是以行书为主流的宋代尚意书风与以楷书为主攻的唐代尚法书风差异之所在，是宋代书法普遍缺乏严酷的技术训练，而多乞灵于书人价值张扬捷径的时代风气所由出。其中当然不乏种种例外，对时风的归纳也难免以偏概全，但毋庸置疑的是，通过适当寻绎书法观念、书法形态、书法语境之间的纠葛整合关系，毕竟有助于防止相关问题的过度阐释。例如不论是著名书家，还是默默无闻的广大书写者，早年共同的基础训练使他们始终保持着默契（图87），这种既有书法观念对整个社会产生重要影响的心理基础，无形中为书法降低基本技巧要求下行使必要的形式构成能力托了底，因此，当尚意书风通过疏离技术规范和强化精神负载的方式去寻找与前代不同的发展平台时，在其思潮初起的北宋阶段，会收获更多的成功经验，而随着思潮继续推进，托底的形式技巧每况愈下，亦即南宋和金的阶段，技术上的力不从心之作便容易更多地显露出来。后人对南北宋多持褒贬不同的评价，往往忽视了这一历史演进的客观情势。再如蔡襄、薛绍彭（图88）与苏轼、米芾的区别，其实并非表现在旧或新、法或意的对立，只不过是姿态和趣味的不同侧重；米友仁（图89）、吴琚（图90）、王庭筠饱受习米之讥，其

图 87 南宋 辛弃疾 去国帖

图 88 北宋 薛绍彭 晴和帖

图 89 南宋 米友仁 动止持福帖

图90 南宋 吴琚 致寿甫帖

实后人眼中的"差弱"和"远逊"，在很大程度上取决于推崇原创风格的心理确证需求。另如任询学颜、苏，范成大学黄、米，赵孟坚折衷清放（图91），文天祥颇以贞劲为归（图92），或取法于尚意的书风形貌，或倾心于尚意的观念立场，因袭步趋之间，亦多楚调自歌，不谬风雅，故颇有橘枳之辨的必要。往更大的说，尚意书风的形成，抑或换言之，该书风之具有尚意内涵，如果没有被指归为尚法的唐代书风作前导，没有当时社会对士大夫阶级及其知识教养亦即"字外功"的认同和推崇，也将丧失其现实存在基础（图93）。衬托着尚意这个宏大叙事的宋代书法思想背景，实际上并不乏尚韵、宗法、遣兴、悟禅、酬酢、争誉、赴用的并行共存，以及官署、寺观、文人斋室、市井店肆的各据所需（图94）。同样道理，所谓降低技巧要求而解放审美宽容度，以及大炽求意问趣之风而陷入字内功夫江河日下的衰颓局面，皆有必要置之于芸芸历史事象在后人眼中的反映这个前提下加以理解，与此相反相异相疏离的其他历史事象（图95），决不是不存在，仅是所涵弥小，未进入我们长时段考察的视野而已。布尔迪厄在《马奈：一场符号的革命》中说，印象派的革命意义是重新划分了公共领域与私人领域的界限，将本来属于私人领域的草稿和未成品在公共领域展出，从而使私人领域向外推进了一米。这种着眼于社会学理论的另类解读，可以启发我们进一步关注艺术重新定义的问题，而宋代尚意书风放任自发性、即兴性等因素所导致的观念与形式二律背反现象，正是书法的趣味维度从私人领域向公共领域扩张的一个实例。

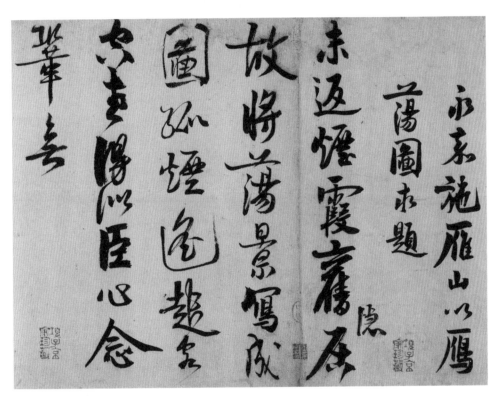

图91 南宋 赵孟坚 自书诗卷（局部）

图 92 南宋 文天祥 谢昌元座右辞卷

图 93　南宋　朱熹　城南唱和诗（局部）

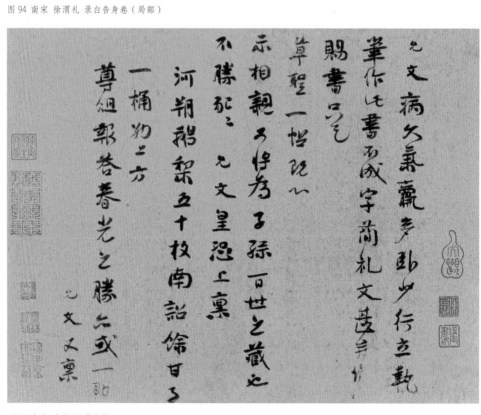

图 94　南宋 徐渭礼 录白告身卷（局部）

图 95　南宋 虞允文 草圣帖

第六章 延异

宋、金书坛的流弊，促使元人重新审视法与意的关系。他们发现，在崇尚精神的同时，倘若没有形式技巧的强有力支持，将是书法本体论原则的被弃。"书法不传今已久，楮君毛颖向谁陈"①的历史责任感，撼动了一代人的心灵。

早在米芾斥唐尚晋的迁狂书论中，便提出了"古雅""古意"之类与其离经叛道性格相左的美学标准。到了范成大和姜夔手里，通过由"放逸""纵逸"到"清逸""高逸"的转化，以及"纵逸甚易，收敛甚难，人心易流，宜其书之不古"②的剖析，在一定程度上缓和了法与意、唐与晋的矛盾。而以赵孟坚为标志的由唐入晋模式，则进一步张扬了"求其理义"③的超越功能，从而与以苏轼为代表的反法求意、反学求悟思想相颉颃。这条基于书法本体思考而对矩度秩序进行维护和修补的历史发展线索，为赵孟頫敏锐地抓住书道式微的关节所在，打出复古旗号，对苏、黄新风和宋、金荒率单调的技巧加以重整，提供了必要的铺垫。"结字因时相传，用笔千

古不易"④之所以成为号令天下的名言，在唐楷占尽风光的情况下，赵体之所以还能自成规矱而跻身于典范之列，乃至无论创作技巧还是对晋韵的理解都胜于赵孟頫的李倜竟然湮灭无闻，主要原因并不是赵孟頫具有登高呼风的有利条件，而在于他以其理论与实践相联锁的优势，迅速切中了晋书与唐书已被纳入同一思维时空这个时代命脉（图96）。

我们无从知道，蒙古贵族入主中原是否在客观上激发了汉族士大夫弘扬民族文化的潜在意识，而表现为推波助澜的复古主义思潮。我们也无由推测，元人乃至明人是否更多地从传统书法中寻找本体论的依据，而相对忽视了主体的存在价值。但至少在赵孟頫、鲜于枢、邓文原、虞集、康里巎巎、三宋——宋克（图97）、宋广、宋璲、二沈——沈度、沈粲（图98）等一大批元明书家身上，能够看到隐伏于弃两宋而追晋、唐的行为表象之下的观念取向——对精致、完美、圆满的向往。"圆转如珠，瘦不露筋，肥不没骨，可云尽善尽美者矣！"⑤这类与韩愈所倡草书精神截然相反的阐释，再也不能容纳宋人那种尽管底气不足却不乏书生意气的郁勃奔张之情，而笔线律度的控制，冲和之趣的揭示，以及对随遇通脱、安闲自娱等等心理体验的品味，则成了书法主体孜孜以求的目标。如果说晋人视书法为风度，唐人视书法为功业，宋人视书法为修养，那么元代以降，书法就被当作理义、仪态之类的道德载体。一个书家的成功，不再取决于勇于进取的"狂"或守节不移的"狷"，而必须调和求外和求内的矛盾，缓解理性意志与现实情感的冲突，达到不偏不倚、左右逢源、从容得势的"中行"理想状态。书法史上一往无前的开拓运动，

湖州妙嚴寺記

前朝奉大夫大理
少卿嘗兼懺勸楊州路
中順大夫兼勸農事
泰州尹薦書東際
趙孟頫書并篆額

妙嚴寺本名東際距曰
興郡城七十里戌南對涵
徐林傍洪澤北臨洪城
山西清流而離絕塵
映帶一方朦境也先是宗
誠一方朦境也先是宗

嘉熙間是菴信上人於
焉叔始結芽為廬舍板諸大
行華嚴始法華宗鏡諸大
聞經嚴適雙徑佛智偈谿
妙嚴禪師飛錫至止遂有
自我其徒易東際之名深安同
志合其徒緣建前後嚴
堂翼以兩廡莊嚴佛像
置大藏經琅函貝牒布
互森羅念里民之遺骨
無所於藏遂後蓮池以
歸之寶祐丁已是菴既

图 96 元 赵孟頫 湖州妙严寺记

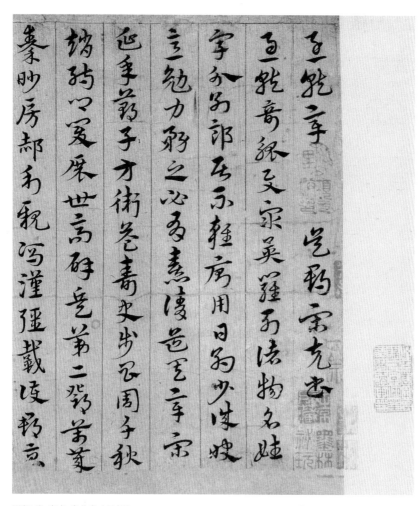

图97 明 宋克 急就章（局部）

图 98 明 沈粲 千字文卷（局部）

经过宋代以退为进的徘徊，终于导向了书人们的个体内心世界⑥。

　　用泥古守旧来评价这种导向，不免皮相。将郑杓《衍极》和项穆《书法雅言》等同于理学翻版，也有失公允。为帖学潮流所裹挟的沿晋游唐之风，实际上绝不限于单纯的技巧性追求或人格化比附。元、明两代在书法史上留下的名家大多是文人才子，这就注定了他们自远于书匠的主体存在意识，必然要把技巧上升到风格的层次，把人品落实在书品之中，并且尽可能地做到明之于心、应之于手，在法与意的辩证关系中觅求自己的一席之地，而不管这种觅求表现为对传统的回归还是叛逆。唯其如是，在元代之前，我们还未曾见过同一书史时期中有这么多齐头并进的艺术流派，有这么多兼善各体的著名书家。

　　当明初统治者倡导的中书体书法盛极而衰以后⑦，城市经济高度发达的吴中就成了最理想的书法创作中心。书法样式的丰富多彩，各体书艺的联骈共进，不仅集晋、唐、宋、元帖学书法之大成，而且更突出了书者的个性面貌。其中祝允明之跌宕，文徵明之醇和，陈淳之纵逸，王宠之清旷，作为明中叶书法的代表，以及世族姻亲师友集团精神的体现，各以其擅推动着字内功夫在字外修养依托下的专业化倾向⑧。时至晚明，个性化潮流愈趋澎湃。在诸体并盛的五光十色之中，行草书尤为发达，书者甚众，风格纷呈，形式技巧上的多姿多态，以情入书的空前自觉，使作品具有不同于前人的精神氛围和审美内容。例如：主攻二王的邢侗，在摹古的功夫中充盈着振起之志；取意苏、米的陈继儒，使宋人情趣沾

染了梨枣气息；软媚的行状与铦利的书法交织成矛盾形象的张瑞图，大胆地反叛了历代书家津津乐道的使转笔法；黄道周和倪元璐，一个磊落峭厉，一个峥嵘郁勃，又不约而同地以体态的横向伸展、字间缜密和行间疏朗的鲜明对比冲破前人重纵势的束缚；王铎和傅山，都以狂放缠绕的雄刚之气振发柔媚时风，但后者在奋笔疾书、不避丑怪的感性发泄中达其性情，则与前者寓苍郁于酣畅、构率真于险绝的理性把握大异旨趣。

　　严格地说，举国慕书的习尚，当始于明代。楹联匾榜遍及四海，大字书法形成热潮，欣赏方式也由过去的册页、手卷等翻展式逐渐扩大为中堂、条屏等悬挂式，人们无不以拥有上等的法书墨迹为荣。当时的书家中，很多是才华横溢、文思敏捷的文士，自沈、文以下，又有不少是名画家，而禅悦之风、个性解放思潮、市民文化，以及其后清移明祚的政治冲击波，更推动了见微知著的文化反思和文化创新意向。董其昌士气与禅意互参，"妙在能合，神在能离"[⑨]，将钟、王以来雅的文人化理想发挥到了极致，代表着新古典主义追求一翼继赵孟頫之后的改良硕果；徐渭一任情感喷涌的大写意，体现了书法冲破文字载体以及建立于其上的所有技法束缚的企图，代表着浪漫主义追求一翼对主体自我表现的渴望。彼此构成的亦"狷"亦"狂"的复线，又在光怪陆离的风格变换之中，汇为新古典主义与浪漫主义在认知结构上的殊途同归——浪漫主义把"中行"体现在终极目的上，而将"狂"的激情抒发作为引向"中行"的手段；新古典主义则直接将"狷"的自足和宁静引入内心，从目的到手段无不体现着"中

行"。一个经过发泄，一个经过净化，其追求的个性价值不论是否自觉，却同样都是抒情形式的自由。千百年来人们在书法本体化进程中所表现的那种静穆、崇高和博大的超越自我的精神，那种主动的外拓意念和积极的神思畅想，如今已被发泄或净化的个人内心体验所取代了⑩。

① 赵孟頫《论书》，载《松雪斋文集》，四部丛刊本。

② 姜夔《绛平帖》，武英殿聚珍版本。

③ 赵孟坚《论书法》，古今法书苑本。

④ 赵孟頫《定武兰亭跋》，载《松雪斋续集》，四部丛刊本。

⑤ 赵孟頫《识王羲之七月帖》，载《大观录》，仿宋聚珍本。

⑥ 元代国祚不足百年，却占据了中国书法发展史上的重要一环。也许因为异族入主，激发了人们捍卫民族文化的内在需求；也许因为家国情怀催化的责任感，推动了人们自觉或不自觉的价值反思意向；也许因为书法衰颓的现状，促使人们重新审视法与意的关系，对矩度秩序进行新一轮的历史定位；总之，从元初开始，一股前所未有复古主义思潮，便在书坛上弥漫开来。这股思潮的担纲人物首推赵孟頫，南方传统与北都阅历互砺的博洽见识，身寄庙堂之高与梦萦江海之远相共济的依违心境，使之在借古以开今、法先哲以矫时弊这个时代课题中脱颖而出。其借古开今的成就，主要体现在两个层面上：一个层面是回归晋唐的今体书，尤其是复兴晋法，影响之大在元、明、清三朝可谓无出其右；另一个层面是兼工并善的古体书，为真草篆隶

一体论和专业性全能书家开启先河。这种以士大夫书卷气作书法专业探讨的努力，实际上意味着晋、唐、宋书法史的整合，士大夫意识是宋代的特征，专业的书写在晋和唐相继成熟，但同时精研六体并且冀求美学标准与历史标准的统一境界，则是从赵孟頫这一代人开始的。何良俊《四友斋丛说》称赵氏为"唐以后集书法之大成者"，洵非虚语。或受赵影响，或与赵相同相近的艺术取向，有元以来层出不穷，知名者如鲜于枢（图99）、邓文原（图100）、管道昇、李倜、虞集（图101）、郭畀、柳贯、吴叡、钱良佑、朱德润（图102）、周伯琦、柯九思、吾丘衍、揭傒斯（图103）、康里巎巎（图104）、萨都刺、张雨（图105）、余阙、俞和、王蒙、饶介、危素、宋濂等等，一直延伸到明季而不绝。若从书法这个古往今来整体事物的存在来看，思想史和哲学史上几乎所有的重要命题，都会通贯于书法意识形态，但在一个限定的时空单位中，被落实的书法哲思总是十分有限。随着程朱理学开始兴盛并占据思想文化的统治地位，书法创作和书学观念也与儒家"道统"相类，滋生出"书统"的概念谱系。作为萧梁和李唐以来又一次重新认识王羲之的图式修正运动，同时也是书法价值理念和形式趣味跨越时空而再次获得重构的契机，其所投入的企慕之心、仿效之力，以及心手相应、法意相参的方式方法，足以营造出一条以中庸和正统为审美导向的通俗化理解之途，笔线节律，冲和之趣，加上安闲通脱的心理体验，成了人们赋予王书及其帖学传统的新阐释。将这种新阐释置于形态学的视角，会因其未能明显地推进书法风格史的发展而显得踟蹰保守。转向价值学的角度，则

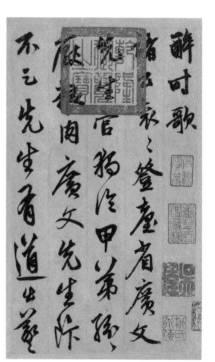

图 99 元 鲜于枢 醉时歌册（局部）

图100 元 邓文原 急就章卷（局部）

图 101 元 虞集 即辰帖卷（局部）

秀野軒記

一元之氣生物而得其氤氳扶輿以

成其精英淋粹者為秀焉枝卿雲

景星天之秀也崇崖繚溪山之秀也

麒麟鳳凰羽毛之秀也瞳林碩德

人之秀也人介乎兩間又祇攬其物

之秀而歸之好樂寓之起息如昔

图 102 元 朱德润 秀野轩记

右故翰林學士承旨魏國趙文敏公與昇元
杜真人翰墨一卷文敏平生於真人雖片紙
必自稱弟子真人固有道之士非文敏篤於
情誼不能也語曰故舊不遺則民不偷余
於文敏見之適從真人高第弟子表�021道
觀此卷為之感歎不已至元五年歲己卯
三月十九日揭傒斯謹題

图 103 元　揭傒斯　跋赵孟頫杂书卷

图 104 元 康里巎巎 草书张旭笔法卷（局部）

图 105 元 张雨 庵游诗卷

不难发现书法本体化进程中的逻辑链条：由于宋代强调性情带来的形式日趋疏陋之弊，需要像古代士大夫"法先王"那样重温晋唐语境。当年杨凝式攟拾晋人气味，不是规范矩矱的回归，而是精神自我解放的形式接近，与元人新阐释的研功覃思恰成对比。据载赵孟頫有日书万字之能，康里巎巎更以日书三万字相夸，这固然与元人多作短笺长卷小字有关，却不能不看到，正是新阐释所导致的专注于字内行使笔法韵度的时代风气，造就了书法艺术追求上空前的自足自励性和娴熟度。尽管明代盛行的中书体，以其宫廷化的应制性质，侵蚀了这种新阐释的价值内涵，而在新阐释之外，也不乏赵世延、贯云石、吴镇、杨维桢（图 106）、陆居仁、倪瓒（图 107）、宋克之类更加多元化的艺术取向，但由新阐释所见证的强大历史效应——运用传统价值符号在人们心目中的权威合法性来缔造社会文化新秩序，则成为后来者晋身书法殿堂的终南捷径。这对于书法史来说，意味着不期而然的方向调整，自古以来"开拓疆土"的发展方式，已为"宜其室家"的发展方式所取代。元代郑杓撰《衍极》，阐扬"极者，中之至也"，正是书法发展方式发生转向之后的产物。

⑦ 中国的文字教育和书写训练具有悠久历史，而且往往作为安邦治国的长期政策来推行。周、秦、汉、晋正值文字变迁和书体演化阶段，这项国策执行得比较全面而充分，唐代以后字形书体趋于稳定，文字学的权重逐渐让位于书法。与元政权的宽松放逸不同，明王朝特别重视书法素养，国子监、儒学、社学等各级学校，对书法教育都有明文规定。如《洪武重申学规教条》，

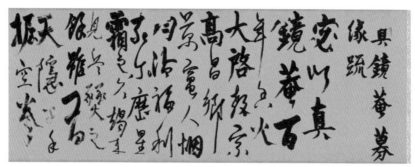

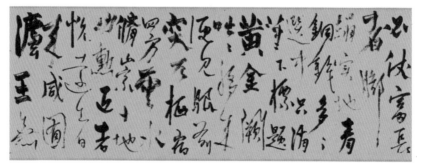

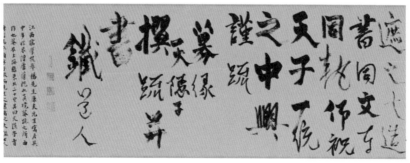

图 106 元 杨维桢 真镜庵募缘疏卷

葉誠孫照二子不見歲餘十月廿日解舟泝渚作此贈葉

知爾歸心似旆懸語離恨二歎華顛夕陽堤挓島飛慶江

路烟濤思眇然八詠樓邊尋舊宅三高祠下駐漁舟入

林更洗塵喧耳好汲青溪一斛泉

又和嬋

羿節桐過雨淵懸揉芝期我碧山巔掀舞一笑非徒尔隔世

重逢豈偶然沙渚魚鹽趂廛客晚潮橫櫓下江舡向金一詫嶷

虞意雙淚潺湲似迸泉

三和贈孫　廿月至廿旬早同葉玄華亭廿晋葉入與謝彥珪芙戴朱瘍章甬
同二韓等飲具夜亥廿六旬苐又同劉伯庸末旬坒不見明早玄

孫郎危語雜宣醉舞酣歌似舊顛語別忽如千載隔情歡

猶復一潸然山川滿鵲猶吁侶奴婢漁樵更轉無還憶媟二剣

池月舊時照我酌山泉

图 107 元 倪瓒 杂诗卷（局部）

要求诸生"每日习仿书一幅，二百余字，以羲、献、智永、欧、虞、颜、柳等帖为法，各专一家，必务端楷。"民间普遍沿用的《程氏家塾读书分年日程》，比官学的习书安排更多："四日内以一日专写字，从影写开始，以后全日自一千五百字增至三四千字，他日写多，运笔如飞，永不走样。"明廷还设立过历史上少见的中央书法教育机构，选进士中优秀者为庶吉士，入翰林院修文习书，擢社会上能书者为翰林院习书秀才，给廪禄以进能备用，甚至还像现代大学少年班一样，举荐书法神童入翰林院深造。书法教育成效首先见验于科举考试，文徵明、董其昌均因早年书法欠佳，排名受到影响，要晋身一甲、二甲进士，更非"词翰双美"不可。现存青州博物馆的万历二十六年状元赵秉忠殿试真迹（图108），书体步趋钟、王，洋洋数千言一气呵成，不难窥见其深厚功力。明初承西晋以来的中书舍人制，永乐朝设内阁后，中书舍人入直以书写办事，其为帝王宠幸的书法样式，楷书为主，衍至行草，不仅影响到朝廷各部门，而且渐及省、府、州、县，成为遍布朝野风靡百年的流行书体。这种官倡书法，近人常与清代乌、方、光的馆阁体相提并论，并套用当时流行诗文中的台阁体以名之。实际上，明代早就赋予了"中书体"的习称，孙能传、方折子、赵崡等人的相关记载颇多，其师法晋唐而强调"丰腴温润""雍容矩度"的书风特色，以及溯源于宋璲、沈度（图109）而沿流任道逊、姜立纲（图110）之类的迤逦轨迹，亦不难寻绎和体会。应该说，从书法教育到中书体流行，作为明代书法社会控制系统的泛滥现象，一方面接续了元代书统新阐释的势能，以法意相参、文

图 108　明　赵秉忠　殿试卷

臣對臣聞帝王之臨馭宇內也必有經理之實政而後可以約束人群錯綜萬

彚者以致雍熙之治必有倡率之實心而後可以淬厲百工振刷庶務有以臻

郅隆之理何謂實政立紀網飭法度懸諸象魏之表著乎令甲之中首於巖廊

朝宁散於諸司百府暨及於郡國海隅經之綸之鴻鉅纖悉莫不備具充周嚴

密毫無滲漏若是也何謂實心振怠惰勵精明終乎淵微之內起於宥密之間

始於宮閫稍清風於華較邦畿灌注於遐邇貊隃之洽之精神意慮無不暢

達肥膚形骸臺無壅閼者是也實政陳則臣下有所稟受黎胝有所法程耳目

以一視聽不亂無散漫飄離之虞而治其彰實心立則職司有所默契蒼赤有

其出於人歟而絕之必期於盡愛憎也則察所變而歆近之與所憎而歆遠之

昔何人喜懼也則察所喜而欲為與所懼而不欲為者何事勿曰屋漏人不得

知而天下之視聽注焉勿曰非遠尺不得瑟而神明之降監存焉一法之置立

曰吾為天守制而不私議興革一錢之出納曰吾為天守孴而不私為盈縮一

官之設曰吾為天命有德一奸之鋤曰吾為天討有罪蓋實心先立實政維舉

雍熙之化不難致矣何言漢宣哉　臣　不識忌諱干冒

宸嚴不勝戰慄隕越之至臣謹對

讀卷官□□詹事府□兼翰林□□太子太保吏部尚書武英殿大學士臣張　位

菜重芥薑海鹹河淡鱗潛
巨闕珠稱夜光果珎李柰
金生麗水玉出崐岡劍號
調陽雲騰致雨露結為霜
秋收冬藏閏餘成歲律吕
盈昃辰宿列張寒来暑往
天地玄黃宇宙洪荒日月
千字文　　　沈度

羽翔龍師火帝鳥官人皇
始制文字乃服衣裳推位
讓國有虞陶唐吊民伐罪
周發殷湯坐朝問道垂拱
平章愛育黎首臣伏戎羌
遐迩壹體率賓歸王鳴鳳
在竹白駒食塲化被草木
賴及萬方盖此身髮四大

图109 明 沈度 千字文册（局部）

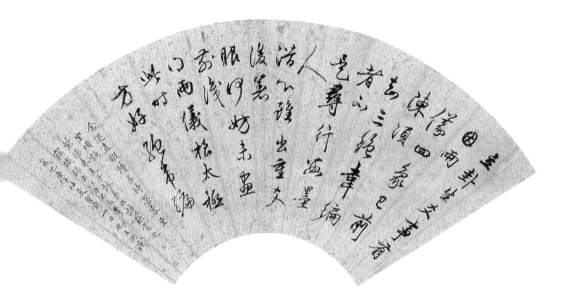

图 110 明 姜立纲 咏易诗

质双彬的努力，使层积已久的形式意蕴获得了再一次重构，另一方面又消蚀着书法新阐释的价值内涵，在干禄功利驱使下表现为对时尚样式的因循，从而滑入与其期望相左的方向。这难免成为明代善书者众而大家鲜乏的重要原因之一。

⑧　以太湖流域为幅员、苏州府属为中心的吴地，曾被朱元璋宿敌张士诚盘踞，明初该地士林豪族遭受严酷打压，明中期恢复经济文化繁荣后，其人文思想便以"市隐"为主流，价值观念士商互渗，生活方式城市山林，诗文书画作为日常生活的一部分，同时也是获取生活资源的手段，成为大批知识者的人生选择。这是一个不仅历时性延展跨度长，而且共时性密集强度高，更融入了世族姻亲师友集团精神的文化大群落。其间既有不少世家承递，如相城沈氏经沈良琛、沈澄、沈恒吉到沈周；也有许多姻亲濡染，如沈恒吉之女嫁刘珏（图111）之子、沈周之女嫁史鉴之子、徐有贞之孙女嫁沈周之子、唐寅之女嫁王宠之子；当然，更具普遍性的则是异姓师生的庭趋授受，以及名人效应的私淑影从，如文徵明从学于沈周和李应桢，文氏弟子则有陈淳、王榖祥、彭年、钱榖、陈鎏、黄姬水、陆师道、许初、王穉登等数十人，至于再传弟子和受影响人群更是不计其数。由此弥漫广被的市隐心态与生活状态融而为一的价值内涵共同体，在明中期书法发展史上扮演了重要角色，徐有贞、李应桢、沈周、吴宽（图112）、王鏊（图113）、祝允明、文徵明、唐寅（图114）、陈淳、王宠、王问（图115）、文彭、王同祖、王榖祥、陆师道、许初、彭年、钱榖、黄姬水、俞允文、周天球、张凤翼、王世懋等等，多不胜数的书法名家，以其政治宽

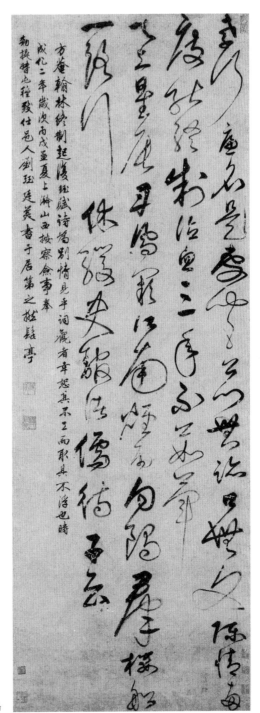

图 111 明 刘珏 自书诗轴

图112　明 吴宽 记园中草木诗卷（局部）

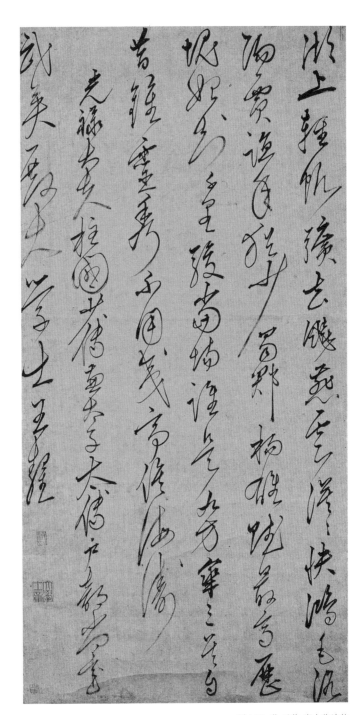

图 113 明 王鏊 湖上律诗轴

图114 明 唐寅 为史君书旧作诗卷

图 115 明 王问 慧山寺示僧诗卷（局部）

松、经济发达、文化昌盛的地缘优势和市场影响力，掩压了统领百年潮流的中书体官方游戏规则。王世贞《艺苑卮言》以"天下书法归吾吴"立论，与吴门书派在当时的社会地位是相称的。吴门书派总体上仍延续着元代帖学传统的新阐释，只是对观念宽容度和技术标准化的选择余地有所加大。例如沈周师法黄庭坚，吴宽专攻苏轼，将被有元和明初抛弃的崇尚意趣之风重新恢复起来；祝允明的书风面貌甚夥，沿唐游晋转益多师之际，并不收敛其放浪形骸的真性情（图116）；文徵明的书法不无赵孟頫集大成的影子，但走向专业化甚至职业化的创作需求，使之保持清雅高宛文人气的同时，又适度引入了平易近人的市民趣味（图117）；王宠书法深受阁帖熏陶，气息淳古而姿骨鲠截，然而正像王世贞看出"文以法胜，王以韵胜"那样，"以拙取巧，合而成雅"的艺术匠心，给了他不可思议的羽化之便（图118）；陈淳性格放任，突破文氏门墙，在奇纵散逸的风格关照中自成格局，对于晚明浪漫主义书风的勃兴，起到了先导作用（图119）。元明时代，书家技巧与风格之间的矛盾表现得更加突出。若注重技巧，则大都在风格上平淡无奇；而强调风格，则又大都在技巧上留下缺憾。文徵明的书法技巧持重完备，几乎无懈可击，可是风格个性就显得拘谨保守，难免人云亦云之嫌。尽管这与他早年因书拙科场失利遂发愤苦学有关，与他性格沉稳、耄耋延年以及身居艺坛领袖的心态有关，但元代以来通由书统新阐释所揭示并强化的法意相参观念，毕竟从更深层次上制约着书家的自我意识。同样道理，祝允明草书风骨浪漫、个性强烈而又时出败笔，虽与其生性狂放、不拘小节

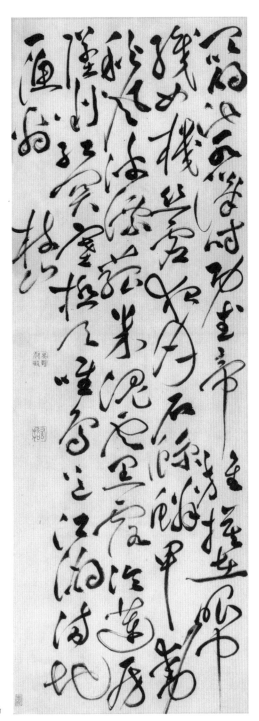

图 116 明 祝允明 草书杜甫秋兴诗轴

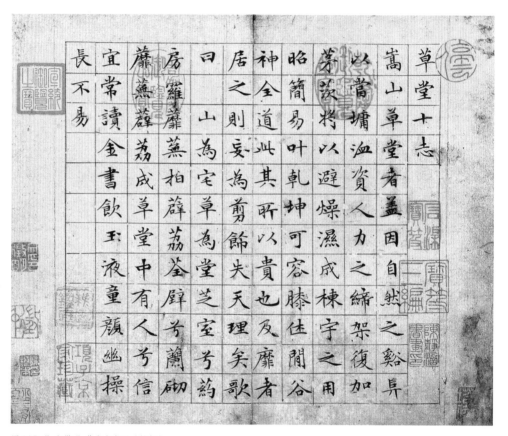

图 117　明 文徵明 草堂十志册（局部）

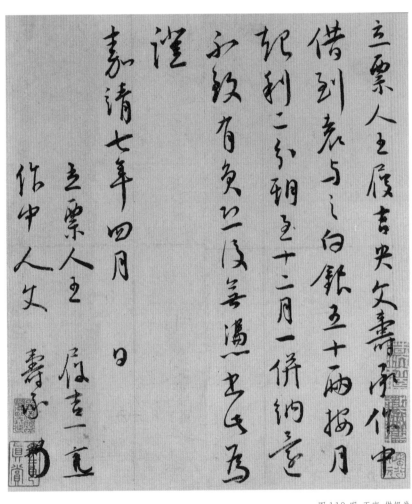

立票人王履吉央文壽承作中
借到老与之白銀三十兩按月
起利二分期至十二月一併納完
如缺有負此後岂言馮吉為
誙
嘉清七年四月　　日
　　　　　立票人王履吉一定
　　　　　作中人文壽承

图 118 明 王宠 借银券

图 119 明 陈淳 草书千字文册（局部）

的名士风度有所联系，却更深刻更内在地取决于他无意合拍宋代文人意趣和元人隐忍品格的书法本体论定位。诸如此类，在功与性或者技巧与风格的两难选择面前人各不同的书学取向，构成了以吴门书派为代表的明代中叶书法主流形态。吴门书派的另一个特点，还表现为诗书同修、书画双栖的艺术风气比较浓厚。吴门书派与吴门画派的中坚力量，基本上是一身而二任的同一波人，这波人又皆以文人身份并且倾向市隐的人文思想为底色，对于书法艺术性的自励与精进，创作流派的构建与发展，增添了许多便利条件。加上明代书法接受群体的市民化、生活化，促使欣赏方式从案上走向壁上，条幅、对联、中堂等今天所能见到的书法样式日臻完备，书法创作三要素中，核心部分的笔法开始衰减，结体与章法则因视觉张力需求的改变大为增强，明人书法形质硗薄而姿态跃出的格局由此形成。总而言之，明代书法与元代书法在审视传统和借古开今的方向选择上并没有质的区别，所不同者在于明代多顾其流，取法更广更杂，对图式修正的宽容度更大，不像元代那样会心书法流变之源而导入六朝风标。虽然不乏自知之明，如祝允明《奴书订》云："今人但见永兴匀圆，率更劲脊，琅琊雄沉，诚悬强毅，与会稽分镳，而不察其祖宗本貌自粲如也。"但真正实现突破，形成属于明代自己特质的书风，还要到晚明个性解放思潮对书坛产生影响之后。

⑨　董其昌《画禅室随笔》，康熙刻本。

⑩　南朝时，张融与齐高帝讨论书法，高帝谓其书"殊有骨力，但恨无二王法"。张曰："非恨臣无二王法，亦恨二王无臣法。"

张融的实际水平不管是否能够支撑这一立论，都足以说明，主体创作与本体规范之间的对立关系已经显现。"二王法"作为书家的生存条件和客观对象而存在，意味着当时的书法发展到了"艺术成法"的阶段，一个权威的、经典的、继承性的技法美学体系，或曰技术标准化选择，以社会共识的名义厘定并弘扬开来。艺术成法制约艺术家的思想与行为，这在张芝时代乃至王羲之时代是未曾体验的，他们需要面对的是文字载体的要求，而不是书法作风的要求，可以自由地选择努力方向或景从对象，而不会像张融时代那样受到环境的无形逼迫。张融以"恨二王无臣法"作反抗，固然伸张了独立自主的艺术观，成为书法理论批评史上的不朽名言，却并未建构起为现实所承认的法，又难免沦为书法创作风格史上的笑柄。在其后的书法发展史中，成法与创作之间的对立关系，大抵由两种方式作调谐：一种可称"逸法"，即偏爱直觉，不为确定性所限；另一种可称"融法"，即偏重知性，体现教养的力量。苏轼自谓"吾书意造本无法"，以蔑视权威、抵制技术标准化的价值观，从事"自出新意"的书法创作活动，被后人视为北宋尚意书风的生动局面由此展开。赵孟頫以"用笔千古不易"和"当则古，无徒取于今人"的信念，上承晋唐遗轨，通过重建技术标准化选择的过程而救弊于法度荒率的尚意书风。前者的逸法和后者的融法，之所以获得效应，皆离不开历史的上下文语境。唐代是融法的重要时期，宋代的突破不妨祭之以逸法；宋代逸法泛滥，元明的融法才能兴利除弊。当然，所谓融法、逸法，也相对而言，相形而现，并且大小不一，深广随机，或明或暗，程度不等地

分布于整个中后期书法史。融法、逸法亦可与本章注八提及的技巧与风格矛盾律相联系。一般情况下，融法者多重技巧，故风格不显，逸法者多重风格，故技巧有亏。书法的容错率极低，无法复笔涂改的前提，使上述二难耦合更加明显（图120）。不过落实到具体个案，不同风格取向，对技巧的要求会随之变化，同样的技巧操作，也不可能适应不同风格的表现需求。所以严格地说，技巧只对应着法的一部分，法的另一部分则不可能不牵涉到风格，融法与否，与古人所说"工夫"与"天然""可学"与"生知"似乎更贴近一些，同时还在某种意义上略微对应于西方后现代语境的"复魅"与"祛魅"。晚明书法的个性解放思潮，是综合体现融法和逸法的一个特殊历史阶段，虽然人各所恃，际遇及书法兴趣亦不相同，但揆度人与法的具体关系，仍能发现大致的类别。以董其昌为代表的传统派或曰新古典主义一翼，作为融法的主流，往往在继踵帖学新阐释语境的基础上，化入自我和时代的理解力，例如董氏的"虚和取韵"（图121）、莫是龙的"俊爽多姿"（图122）、邢侗的"龙跳虎卧"（图123）、黄辉的"云卷雾收"等等。以徐渭为代表的表现派或曰浪漫主义一翼（图124），作为逸法的中坚，则更多地通由叛逆的姿态"达其情性，形其哀乐"（图125），例如"急湍下流，被咽危石"的黄道周（图126）、"锋棱四露，仄逼复叠"的倪元璐（图127）、"斩方有折无转，一切圆体都皆删削"的张瑞图（图128）、"宁拙毋巧，宁丑毋媚"的傅山（图129）等等。此外亦不乏王铎这样融法与逸法矛盾复合者（图130），一边"独宗羲、献"，一边"目怖心震不

寶之　　幸觀此奇觀千百載之下吾謂君子有三樂此帖與存焉後人其　　有肥瘦之異正不解真草各有態執而論書鮮不失矣詳此何　　非心會者予昔贈自叙帖雜行草不倫其筆法與此帖一同但　　若契二王無一筆無來源不知其肘下有神皆以狂稱之殆亦　　有神是可尚者此論書一帖出觀入矩危狂怪之形要其合作處亦　　有加無已玫其平日得酒發興要欲字字飛動圓轉之妙究若　　以狂繼顛就為不可及其晚年益進復評其與張芝逐鹿六　　風又謂援豪製字電隨身萬變或謂張長史為顛懷素為狂　　意自論得草書三昧評其執者以謂若驚蛇走虺驟雨旋　　精意翰墨追倣不輟禿筆成冢一夕觀夏雲隨風頓悟筆　　釋懷素宇藏真俗姓錢長沙人徙家京兆玄奘三藏之門人

墨林項元汴珍在雙樹敬題

图120　明　项元汴　跋怀素草书论书帖

图 121　明 董其昌 七言诗轴

图 122 明 莫是龙 为子健书卷

图 123 明 邢侗 岑参诗条幅

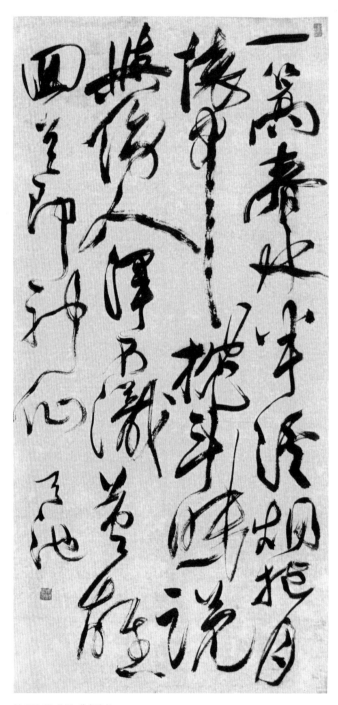

图 124 明 徐渭 草书诗轴

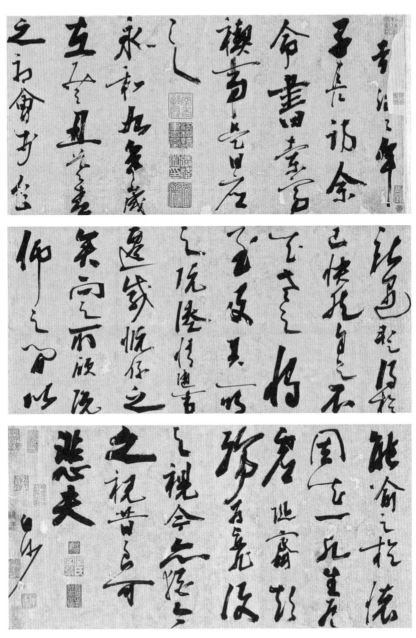

图 125 明 陈献章 禊事卷（局部）

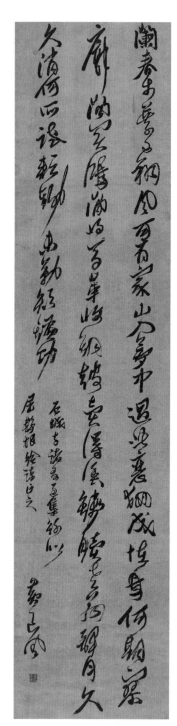

图 126　明　黄道周　七言律诗轴

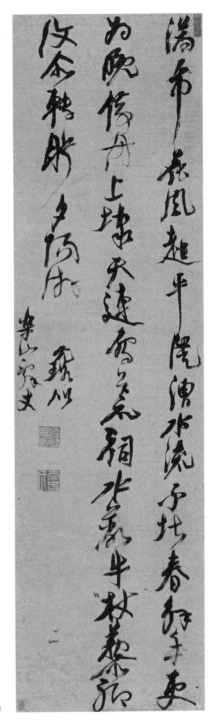

图 127 明 倪元璐 五言律诗轴

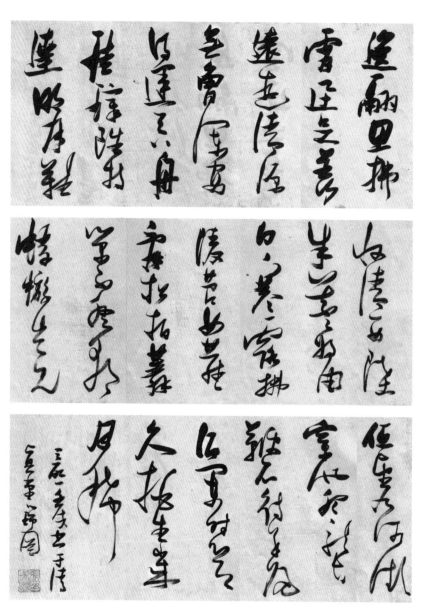

图 128 明 张瑞图 郭璞游仙诗卷（局部）

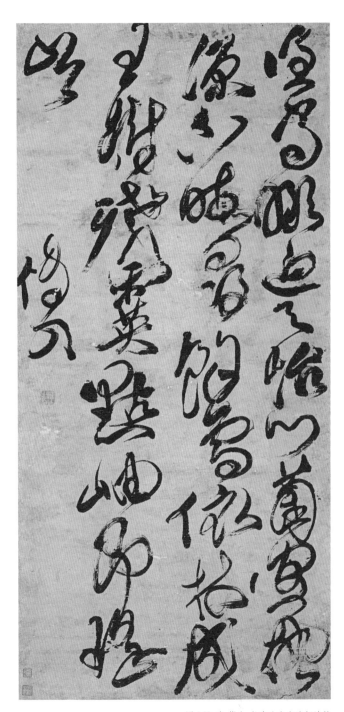

图 129 清 傅山 长宁公主宅流杯诗轴

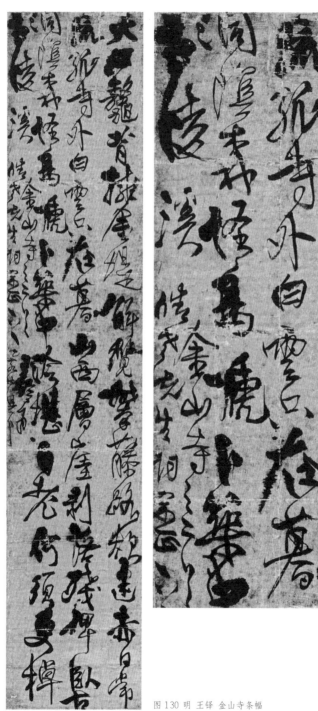

图 130　明　王铎　金山寺条幅

能自已",其书学成就与价值意义,皆堪与董其昌、徐渭鼎足而三。如果说,融法还是逸法,像袁宏道视徐渭为"八法之散圣,字林之侠客"一样,主要是"不论书法而论书神",亦即针对书法精神、美学意蕴的判断,牵连着现代哲学家所谓"人的形而上学的冲动",牵连着心学异端倾向出现或情感地位隆升之类的晚明思想文化背景(图131),那么,当我们转向书法形态和图式趣味的视角时,也不难发现彼此间的差异。大体上说,融法一路多承二王风规,温驯、典雅、书卷气盎然,在正与奇、质与妍的选择上,易取正和妍的结合;而逸法一路多游离或反动于帖学,情绪化和表现性增强,在正与奇、质与妍的选择上,易取奇和质的结合。后者的个性创造,借助于中堂大轴壁上书的形式催化,除了部分师心自用的野狐禅,往往把以刻帖为主要取法途径的行草书,推向兼采篆籀隶分意态从而化古为我的新境地,在今体书里贯彻篆隶古意,或者说,古体书的笔法和体势,因此变成了解构今体书程式化习惯势力的随心所欲之举。由于篆隶遗存资源的局限,当时人对古体书的理解,尚有不少形乖意舛、以讹传讹或者想当然的成分,王铎的古字隶写、行中杂篆,傅山的诸体间隔杂写,石涛隶书的杂取篆、行、楷体势,郑燮"六分半书"的诸体杂糅为一,均难免节目孤露、意思近浅之讥。直到清代中晚期沾溉于金石考据学的碑学书法兴起,在今体书中贯彻篆隶古意的学术命题,才获得了大规模并且富于质量的实践契机。

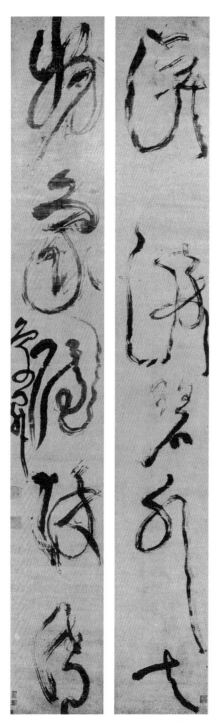

图 131　明 卢象升 草书五言联

第七章 源流

前面的叙述或许陷入了一种偏颇。尽管将书写文字演绎为器识深厚、气象万千的人文教化，进而内敛为一种人格修炼的方式，外放为一种自我表现的方式，甚至起到了华夏文明奇特标志的作用；但是不得不承认，在西方现代性话语进入中国之前，书法并非是如同绘画那样的独立艺术，而只是与书写工具和书写方式相联系的日常应用技艺，只是人人都有可能掌握的从内部完成人、表现人的手段，只是从事某种事业比如政治、学术、经济等等必要的准备，或者说，至多不过是人们在文化编码中确立自身位置的方式之一。因此，尽管所有知识者都为之刻苦自励，甚至如痴如狂，成为个体生命的一部分，却始终没有形成一个专业阶层。那些在我们的眼光中被奉为书法家的人，对于当时人和当事人就像现代写硬笔字敲键盘一样习以为常。所谓历代书家对书法美、对时代课题、对个性风格和观念表现的形形色色追求，必须基于这个大前提，才能防止阐释上的胶柱鼓瑟。与此同时，我

们也就不难找到理解明清时代种种不寻常书史现象的入口。

从杨维桢对书法技巧的漠视，徐渭对文字载体的破坏，直至傅山振聋发聩地喊出"宁拙毋巧，宁丑毋媚，宁支离毋轻滑，宁直率毋安排"[①]的口号，固然透露出人们企图冲决权威林立的历史观念牢笼的开放意识；可是，作为叛逆书风骁将的王铎，却再三表白自己"独宗羲、献""皆本古人，不敢妄为"[②]，与其飞腾跳掷的创作实践判若两人。仅仅用行有所讳或出于狡黠之类的理由，并不足以解释他在学古方面的扎实功夫与沉迷程度。但如果看到书法作为一种远非独立的艺术，既渗透书家的全部内心生活，成为须臾不可离的操运习惯，又保持着与传统人文理想的密切关系，承担着文化人格标志的社会功能，上述理论与实践自相矛盾的现象，就毫不奇怪了。傅山死不仕清，王铎终成贰臣，与他们各自对书法的追求正相一致。

继唐太宗播扬崇王之风，西蜀主、南唐后主和宋徽宗带着失国之恨充实书法史的新意以来，清初帝王又以华夏翰墨示"同文字"，顺治慕王，康熙尚董，乾隆奉赵，相继将帖学推上了圆熟的顶峰。盛极一时的馆阁体，较明中书体注入了更多的文人气，同时也使帖学体系的内部活力加倍消耗在乌、方、光的异化努力上。如果说，干禄士子们对书法本体论原则有意无意的蹂躏，是书法本身处于各类事业之下的小道地位所决定的话，那么，以扬州八怪为代表的画家书法的崛起，则是书法渗透人们的内心生活并以其"游于艺"的文人理想受动于社会变迁的例证[③]。

书画联姻，苏、米已开其端，至赵、董而臻极致。像形

简而意满、散朴而淋漓的朱耷和石涛书法那样，以旁通画意的途径充实书法新意，入清后日见其盛。扬州八怪的特殊处，在于他们摒弃传统文人画的高逸取向，而宪章徐渭那种狂怪、偏激、恃才傲物的世俗化道统之时，又增添了浓重的商品化色彩。受市场规律炫耀性的制约，即使襟怀高旷如金农，犹不免沾染穷酸习气，发而为书，也便多斗奇竞巧而少深沉蕴藉。郑燮糅合兰竹画法的六分半书，黄慎诉诸破毫颓颖的顿挫式狂草，杨法融汇缪印和隶意的怪奇古篆，与其认为是对个性风格和异端趣味的大胆追求，不如说是经受着商品经济浪潮洗礼的文人审美心理企图突破书法本体局限的骚动。

这种骚动也不同程度地反映在远离市廛尘嚣的文人书家身上。"清初三隶"郑簠（图132）、朱彝尊、王时敏，"浓墨宰相"刘墉（图133），"淡墨探花"王文治（图134），以及沈荃、翁方纲（图135）、桂馥、钱坫、黄易、邓石如（图136）、伊秉绶等等，或夸张见仁见智的形式要素，或攀援邈远生疏的书体字体，或尝试别出心裁的方式方法，表现出应古法以避帖俗、易常形而求个性的活跃状态。当时的思想文化界力矫明中叶以来明心见性的空疏议论，而务为笃实之学，雅正的审美情趣逐步取代奇诡的表现，集古成家的艺术思潮达到了前所未有的普泛程度。在朴学风气催化下的经学和金石学，为书法艺术思维输入了具有纯阳之气的生命力，书法创作渐次由董、赵转向欧阳询，由阁帖转向唐碑，由行草转向篆隶④，书论上则由阮元倡导北碑，到包世臣扬魏抑唐，再到康有为唯北碑是尊，相继把被前人忽视的北碑书风，抬到了与奉为书法正宗的二王系统平起平坐的地位。学术研究与艺术探索互相发扬而演

吴王出游观震湖龙威丈人山
隐居北上包山人囗埭乃入洞
庭窃禹书天隆大文吴可舒此
文长传百六初

君雲寶謹 吴王盖宫出游包山见一人自言姓山名隐居
坐王扣之乃入洞庭取禹之一卷　盖宫圣文不可浅令人赏
之谓孔子孔子曰此之童谣云
辛未夏五宽窗□□漢□援恣若□农郑簠

图132　清　郑簠　灵宝谣轴

图 133 清 刘墉 元人绝句轴

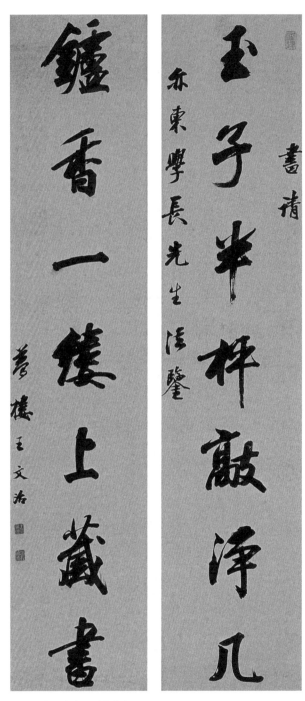

图134 清 王文治 玉子炉香联

图135 清 翁方纲 绛帖跋

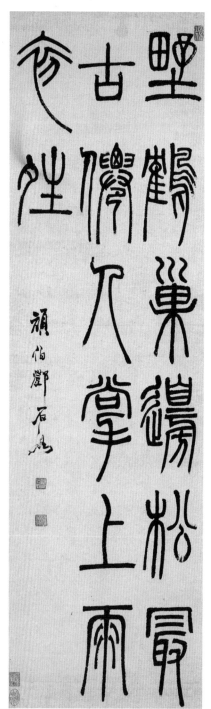

图 136　清　邓石如　唐诗集句

为目标一致的浩浩洪流，这在中国书法史上还是第一次。

原先专注于赵宋汇帖的视线，一旦扩大到三代器铭汉魏刻石，就给书法家们展现了形式技巧及其思想方法的崭新生长点。粗犷、凝重、质朴的碑味，书旨、刻工和自然风蚀融为一体的奇趣，与不断雅化的文人书法迥然相异的庶民情调，毋须顾及实际功用而纯粹出于笔线造型需要的古文字载体，以及由朴学以实物证经史之风所推动的对大量出土文物的新发现和新阐释，无不成为人们自由取用的参照。在碑帖并举的多元语境中，不必说北碑、篆隶或六朝墓志，就连大王书迹也不再具有"书圣"的威慑力，书家们可以在各取所需、各行其是的诠释中，融入自己的审美理想。一个宽松的、主要取决于个人因素的书法创作时代，由此渐入佳境⑤。

与金农悬崖勒马的险峭、伊秉绶大智若愚的古穆等等寓个性风格于书法载体的选择不同，何绍基、赵之谦、康有为、沈曾植、吴昌硕等新一代的碑学书家，更自觉地致力于各种书体、字体以及碑学与帖学之间的融会贯通。何绍基的回腕执笔法，在腕空、力厚、锋劲、墨滞的特殊线条质感中颠恣欹侧，呈现出遒劲圆转、回鸾舞凤之象，其改变技法惯例的刻意追求，为学碑而不为碑所拘的主体自由提供了心理和生理上的保障（图137）。赵之谦在碑学弥漫的时风下大胆糅合帖学成果，将晋书的风神气骨，特别是笔法的精妙奇变，毫不费力地注入碑体，破觚为圆，化险为夷，体现了时代审美风尚的微妙导向（图138）。康有为以偏激的理论震烁书坛，但他所提倡的北碑典型风格却在其笔下被废黜了，那纵横开张颇具大气的书风，却出之以柔和圆绵的线条，碑与帖的合

图 137　清　何绍基　散文四屏

少斋仁兄大人阁下顷省家信一件敬悉
行述撰刻 壬亥二人 弟在赵雲生兄处因家
中有事即回上海敬远弟遂至九江到日搭轮船
一切均无

推情匹拂均候 弟巳幸调养无恙现月十五候另
多却省中之败均来乞望定如八月内省行件气雾
江西省城鞣马至梁安方之败收不得不养蚕以免那
时空闹中や廣寿息并羔大均有有初如到南中や

搓椅家丁巳左逆另静候矣甫黄莱作无到九江
苦求好友寺去计骖若列正可遇着幻气 理遂己
河署不娈莞寺养矣浙江、南之崝 战庸均来极行
五羔仙人（九江属大欣计此时己可過盏矣兴闲心毒れ
辛一日内返不候田禾乃舒径、将命や此情
弟安统惟

喜修二不尽 弟弟赵之谦顿首

图 138 清 赵之谦 致少斋帖

流，比赵之谦走得更远（图139）。沈曾植对传统对立面的兼蓄并容尤得心传，其所作拙涩、跌宕而沉郁，有碑法，有帖意，有篆笔，有隶势，不行不草，毋固毋我，开古今书法未有之奇境（图140）。吴昌硕是倚重碑味的书家，特别是其名世的石鼓文和大篆金文，悍实如铸镌，斑斓如剥蚀，最具金石之气；然而让人惊诧的是，原本安处于静态空间美的古文字，竟变得如此栩栩欲动，神采飞扬，而又根本无一点画诉诸草势，笔情墨意的自律化，在他那"强挹篆隶作狂草"⑥的努力下，达到了新的高度（图141）。

吴昌硕既是清代书法发展的殿尾，又是碑学一系的最后传人，同时还可视为中国文人艺术家面对西学东渐的近现代文化范型而又保持传统品格的末代耆宿。体现在他身上的丰富历史内涵，折射出清代书法作为一种对传统遗产的综合与总结，在董理碑学的基础上使阳刚之美与阴柔之美达到了新的统一，从而返归于历代书人所追求的最高人文理想——中和之美。可是，这个华夏民族由其人种和人生态度的特殊性所锻造的奇瑰境界，随着书法本体活力的日趋老熟，只能以更加理性的方式存在了。王国维拈出的"优美""宏壮"和"古雅"三境，倘若以简单的归纳法，那么，南帖主"优美"，北碑主"宏壮"，而清人则在"古雅"中凸显自己的价值⑦。"此等神兴枯涸之处，非以古雅弥缝之不可；而此等古雅之部分，又非借修养之力不可。若优美与宏壮，则固非修养之所能为力也。"⑧中国书法史自宋代发生重大转变以来，不断左冲右突，但以字外修养取意，以字内修炼取法，彼此之间只可偏重而不可偏废，却是一条无形的逻辑线索。

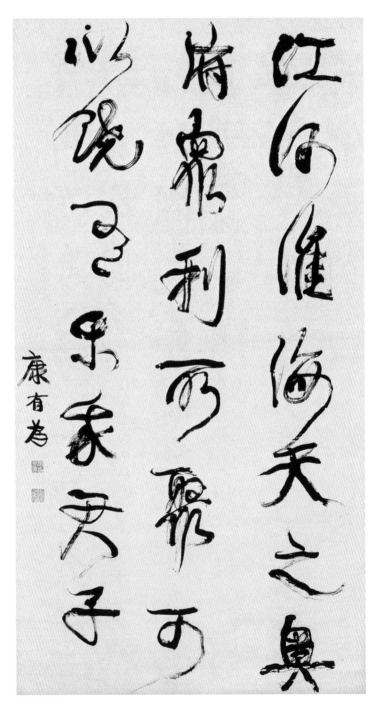

图 139 清 康有为 语摘轴

中郎派别寄辞众蜜

雄强正鹏祈底事天文传

祖法填姜不裁意条商吕

坐翻傻接乙瑛峻巌孔羲毓任

城欧侯倒置谷坏樊母体还

应溯巨卿　後青作先生

康艾

图140 清 沈曾植 论书诗轴

图 141 清 吴昌硕 临石鼓文轴

① 傅山《作字示儿孙》，载《霜红龛集》，丁宝铨辑刻本。

② 前句见王铎《临淳化阁帖跋》，后句见王铎《琅华馆仿古帖跋》，载倪后瞻《倪氏杂著笔法》，听香室精刊本。

③ 画家书法是中国书法史上的重要话题之一。由于中国产生了独一无二的文人画现象，书法形式趣味成为文人画图式建构的核心要素，书画同源、书画同法的传统信念，便不断催生着书画双栖人才。东晋的三代首席书家王廙、王羲之、王献之，皆有善画的记载。北宋的苏轼、米芾，既是位列宋四家的尚意书风代表，又是文人画运动的枢纽人物。元初赵孟頫和明季董其昌，也都一方面以其画家的身份，对文人画的转捩发展做出巨大贡献，一方面又以其帖学书家的身份，对提挈书坛风气发挥深远影响。从艺术主体的角度着眼，中国文化独特性孕育了诗书画一体的文人知识结构，尤其是北宋以还，逸笔寄兴成为人文精神的重要载体，意趣超越法度之上，客体化自由转换为主体化自由，因此呈现出崇高的价值意义。从艺术本体的视角看，书法本该是绘画的一部分，出于历史原因，过早地攫取了绘画本体化发展的最高阶段——抽象形态，其中正体化的书法相当于结构主义抽象形态，或曰冷抽象，草体化的书法相当于表现主义抽象形态，或曰热抽象，从而使得后起的文人画，只能通过书画联姻方式谋求发展前途。书法之所以区别于抽象画，缘于其始终建立在实用书写这个生存原则之上，反过来，中国绘画之所以没有走上抽象化的道路，又缘于书法捷足先登的历史偶然性。这一奇特的审美文化生态链，在造就书画联姻现象和书画双栖人才的同时，也促成了如下一种更大时空范围的艺术演

衍趋势——绘画的前期发展更多地滋濡着书法的营养，书法的后期发展更多地沾溉了绘画的养料。这个悄无声息的转折，大约发生在明中期，从晚明书法个性化思潮开始，便能明显感受到，除了返质纠妍，亦即援引篆隶笔意和民间俗书之外，以旁通画意的方式充实书法新意，已成为具备相应条件者的自觉选择。陈淳、徐渭、张瑞图、黄道周、倪元璐、傅山、王铎、陈洪绶、程邃（图142）、戴明说、归庄、许友、法若真、朱耷、石涛、汪士慎（图143）、金农、郑燮（图144）等等，皆是较大幅度地改变书法面貌的人，如果与其或主攻或并擅的绘画风格作对照，则不仅显示出两者技进乎道亦即艺术表现上的一致性，而且书法的改变部分多数为绘画所提供。徐渭情感喷涌的大写意，陈洪绶迁怪静穆的高古游丝（图145），黄道周的磊落峭厉，傅山的狂放缠绕，朱耷的清空明洁（图146），石涛的散朴淋漓（图147），无不旁参、阑入或者通用了各自绘画之中的造型意匠和笔墨情趣。鉴于书法作为知识者人人必习的现实存在，客观上形成了所有涉画者无非书画双栖，故以画家书法指称上述现象，犹如生造诗人书法的概念一样，未免刻舟求剑。然而，将被指称者的第一身份确立为画家，毕竟有助于彰显书法风格个性构成当中乞灵于视觉造型原理的微妙因素。这种因素非但为书法的艺术精神提供了新的诠注形式，而且以其不可替代的类型化能力，丰富着书法图式趣味和价值意义的选择。唯其如此，从四王、四僧为代表的清初画家书法，到金农、郑燮等扬州八怪为代表的清中期画家书法，再到赵之谦、吴昌硕等海上画派为代表的晚清画家书法，就给我们展示

图142 清 程邃 探梅诗轴

图 143 清 汪士慎 十三银凿落歌卷

皓首歸来種萬松待看千尺舞霜風
手抛遺物甄陶猶蓋在先生枕暖中楊
橋長垂伍后暗櫻桃爛熟溪階紅何時
得魚山徐元直同訪襄陽龐德公南朝宫紙
女兒寶玉版雲葉錦不如乞與此苑原心稱
何人留待子瞻書

孔陸戊寅
板橋鄭燮

图144　清　郑燮　皓首归来轴

图145 明 陈洪绶 何山绝句轴

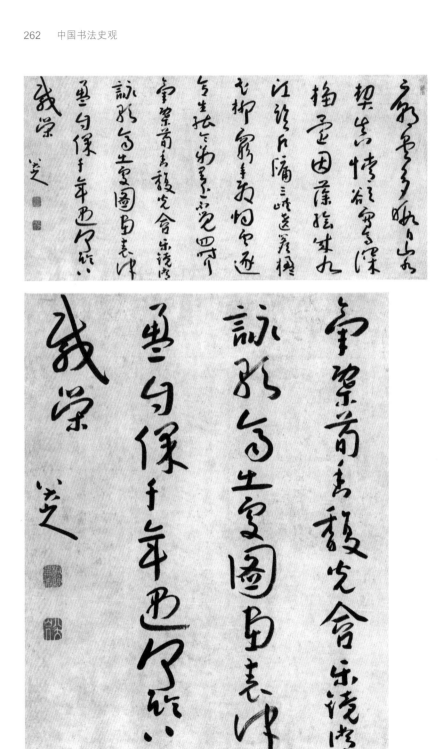

图 146 清 朱耷 书唐孙逖诗

四月五月天不晝風師雨師天不宵家問水不觀天卻笑天人兩不寬

兩溪水塞路不通農市不望耕市不貿人民畏兩不畏天只慵司天

鐵時候兩晴三日世者興兩晴三日天不覆淮南三十六州場千里洪

波傾水竇水來謝兩晴兩去交水授如比兩多無奈何嘗又被世孙

水之又沿途問驛往來希州山岖城圍崩莫救世間薪米喜者登世孙

乾坤真難觀乾坤不發眼前瘡人民怎去心上肉昨宵釀入江湖寬

兩手恨與水相扣今朝池上望江洋飛馬飛雲水上駭災祥不記野

天心兩水不害埜請君武上蓬萊山海沸山夔戶能依舊

乙酉六月十六日兩後洪流千里直下淮揚兩郡俱成澤國

極目駭人難受心地歌于記之

大滌子極艸

图147 清 石涛 记雨歌

出形形色色经受过绘画训练才拥有的把握力、理解力、领悟力。尽管形质与神彩，或曰功与性、法与意相辩证而成立的书法呈现方式没有变，却对形质与神彩、功与性、法与意本身，灌注了此前未曾见识抑或不予理会的形式构成资源，刷新了精神意蕴通由图式表现而成遂的那一部分意匠化和情感化内涵。极而言之，从书法发展史完成其书体演变，转由书风演绎的方式延展其艺术生命开始，就下意识地吮吸这种绘画营养了，只不过早期书家往往日用而不知。赵孟頫那首著名的题画诗："石如飞白木如籀，写竹还于八法通。若也有人能会此，方知书画本来同。"历来被当作书画同源同法的口实，实际上，赵的本意还是援书释画，借用当时形式感受最直接，又最具普遍性的书法形态，对遮蔽于绘画内容背后的形式意味作出平易而形象化的阐发。文同和苏轼领衔的湖州竹派画风，那壮硕的笔线构成，与文、苏的书法同一机杼，但无论他人还是本人，看到的都会是书法的决定性作用。明清尤其是清中叶以还，绘画反哺书法的集体意识日益明晰起来，书法变革的新鲜血液，除了金石学之外，就几乎成了绘画的天下。当然，隐含的悖理在于，一旦绘画被赋予合法的使命感，其膨胀了的语境，反而容易带来异化乃至解构书法的消极后果，用绘画思维行使书法创新活动，由此成了近现代接洽西方文化处境下中国书法传统保种自救的双刃剑。

④　自从元人播扬诸体并善的艺术风气以来，真正能接续汉魏的篆隶书家，要到清代才形成气候，这与金石考据学兴盛，人们获得了扩展视野直取高古的有利条件联系在一起。如王时敏、程邃、

郑簠、朱彝尊、石涛、张在辛、万经、高凤翰（图148）、汪士慎、
金农（图149）、丁敬、桂馥（图150）、黄易、钱大昕、邓
石如、伊秉绶（图151）、陈鸿寿（图152）、何绍基、杨岘
（图153）、俞樾等人的隶书，或端庄，或奇肆，或雄杰，或
拙朴，大多上探两汉风骨，含英咀华，加以变化，由近人陋习
渐及原典堂奥，开亘久未见之新境；王澍、王树穀、江声、钱
坫（图154）、杨法（图155）、洪亮吉、孙星衍、张慧言、
朱为弼（图156）、邓石如、赵之琛、吴熙载、莫友芝、杨沂
孙、徐三庚（图157）、赵之谦、吴大澂（图158）、吴昌硕、
黄士陵、罗振玉等人的篆书，或绍述玉箸铁线，或攀援吉金石
鼓，或参以诏版、碑额、瓦当、封泥、甲骨情致，不但溯源入
古程度之深超过以往许多时代，而且延伸出线质、神韵、性情
等风格个性意识。其间尤其值得强调指出书法发展中的两个变
化。自魏晋以来，大批书家皆以文人士大夫的身份和舒畅襟怀
的方式创造艺术作品，从王羲之、颜真卿、苏轼直到徐渭、傅
山，不管利钝成败概莫能外；然而，清代篆隶热潮中，更多的
中坚力量来自秉持文字学立场的金石学家，这种立场不同于宋
人的书卷气，而与书法艺术创作退回实用书写相仿佛，以其疏
离形式敏感性和表现性的学理操守，为书法创作的形态建构之
途架设了解构的桥梁。学术化取代艺术化的观念倒退现象，却
孕育出邓石如、伊秉绶等遥接秦汉文脉的书法大家，这个奇异
的悖理，需要引起足够关注。如果说上述变化主要体现在书法
心境方面，那么，第二个变化则体现于书法物性方面，说得简
单一点，即借助大幅生宣纸和长锋羊毫普及的时代语境，在风

遂初赋乎老天名潜放昌标亦兴千京為科

召生眠憩師家文戲有将来

老鳳聲清世又閒人二月内聖重宵碧梧月

底苙簧滿又見新飛小鳳奉

德州走子 世兄聯捷之喜

受業門人高鳳翰拜手

小言奉賀寄 呈

孫興公續作天名賦能著名晚作遂初賦于潜放能世學

图 148 清 高凤翰 贺捷轴

图 149　清　金农　广陵旅舍六屏

图 150 清 桂馥 文心雕龙句轴

图 151 清 伊秉绶 为文论诗五言联

图 152　清　陈鸿寿　闲中寿外五言联

图 153 清 杨岘 隶书屏

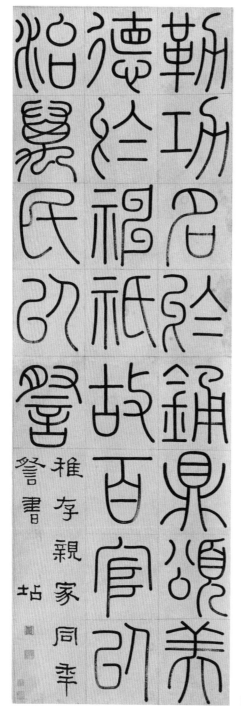

图 154　清　钱坫　篆书条幅

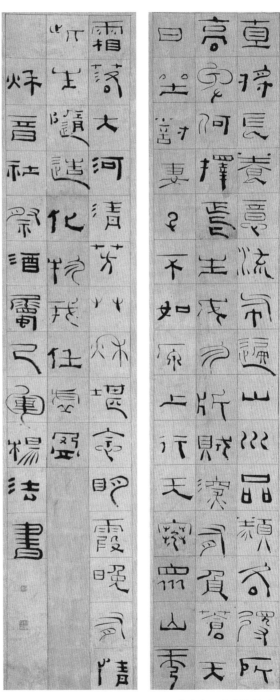

图 155 清 杨法 五言诗屏（部分）

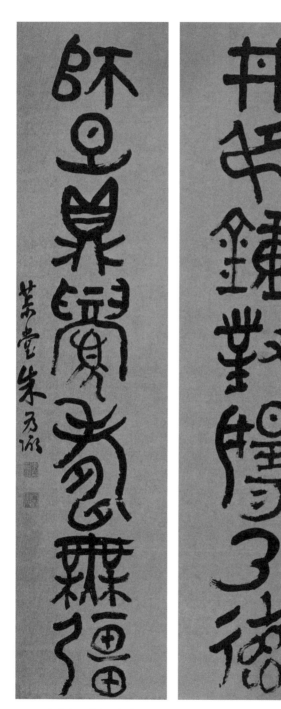

图 156 清 朱为弼 篆书七言联

图 157 清 徐三庚 篆书张汤传（局部）

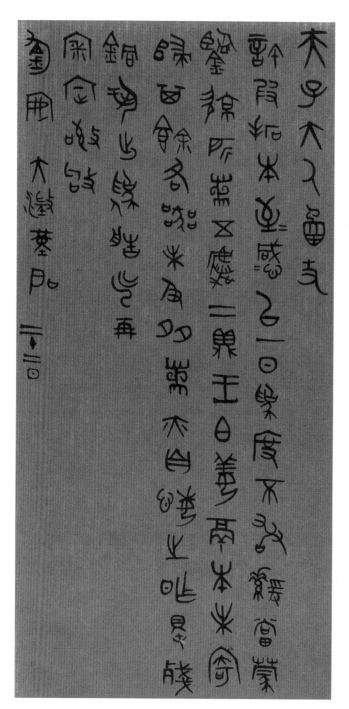

图 158 清 吴大澂 钟鼎文书札

格个性的探索上，突破了明代以前千年帖学传统依托于熟纸硬毫的习惯势力而别开生面，对于中国书法发展史来说，其强调悬肘捻管及拓展联觉质感的意义不可低估。清代篆隶复兴，隶比篆要更早一些，复兴的整体效果，当不乏"无盐"得宠而"西施"遭贬的踵谬之举，却毕竟以传统资源的再发现为演绎主流，除了直接进行新语境的古体书创作以外，还对今体书碑学书风的形成和发展，起到重要的铺垫推动作用。虽然碑学理论核心在于倡导魏晋南北朝质朴书风，但这一思潮的缘起，则出于篆隶书法领域；而面对帖学书风卑弱，只有超越唐宋，远接汉魏，从承袭隶法的北碑中寻求营养和突破，这一看似学理性的书法史观，也是在篆隶复兴的语境中才得以成立和阐发的。从实践探索方面看更是如此。以往书家在今体书里贯彻篆隶古意，往往绍述于历代名家蕴含篆隶古意的案例，例如颜真卿楷书和苏轼行书、钟繇法帖及王羲之早期作品之类，清代碑学书家则不但可以从久被尘封的北朝碑碣中汲取生机活力，而且能够上溯本源，篆通周秦金石，隶贯汉碑汉简，在众多金石学和文字学研究成果的参照涵泳之下，对篆隶气息的感受更为直接而纯正，在精神意境和形式风格的创造上更加宽容而多样。假如说碑学倡导者的价值观念和学术依据不无强词夺理、矫枉过正之嫌，故难以真正验证于实践，那么，恰恰是这种富于操作性意义的直面经典甚至"与古为徒"之举，为之弥补了相当一部分"眼有神"与"腕有鬼"之间的落差。

⑤ 清乾、嘉年间蔚为大观的朴学，亦谓考据学，不是像同时代欧洲知识分子那样，对自然科学和社会政治经济制度有划时代的

建树，而是以实证主义方法重新认识古代文化，把宋明以来空谈心性的迂阔学风扫荡出学术圈。文献考据范围从书籍版本迅速扩展到器铭碑刻和其他文物，肇自北宋的金石学形成了全国规模的运动，不断开阔的学术视野，激发着艺术家在民族遗产中开拓创新的热忱。道、咸之际，书法、篆刻、绘画这些相关领域显现出金石学运动的强大影响力。推崇北碑和篆隶复兴，是书法领域变革新潮的主要表征，它从超越字体书体的风格流派和审美类型角度，提出了碑学的概念，使帖学以外的书法成就，包括甲骨、吉金、砖陶、玉石、封泥、简帛、摩崖、墓志、写经、残纸等各种田野考古材料，作为书法发展史上的新资源、新价值而汇入人们的意识层。如果说，千年帖学潮流盛极而衰，在技巧、风格、观念上都很难实现新的突破，那么，篆隶北碑这些长期被人忽视的客观存在，以前所未有的美学冲击力，唤醒了书法界疲惫的神经。如果说，碑学的命名和兴起缘于反馆阁的初始目标，以实现大传统与小传统之间审美倾向的平等与调谐为宗旨，那么，其客观效应，则将中国书法史的经典，从晋帖唐碑之单核，导向篆隶北碑与晋帖唐碑的二元共生。如果说，在"古质而今妍"的书史演变规律中，始终不乏另一种返朴归真的努力，比如第六章注十所指出，在今体书里贯彻篆隶古意，那么，这种不忘初心的今体书法观念，只有到清代碑学书法兴起，大量出土古文字及民间俗书登上文人士夫的大雅之堂，才酝酿出使之同时落实于艺术精神与艺术形式的合适土壤。如果说，从商周古文到战国书契的接绪，先秦两汉隶变的演绎，魏晋南北朝碑帖的并行，辽、金、西夏、八思巴蒙文字的庶出，

字喃、谚文、平假名的旁逸，直到近代拉丁字母文字的舶来和当代新潮美术中对书法元素的调侃运用，无不从视觉文化的角度一步步改变着中国人的审美观念，同时又一步步显现出书法本体的发展阈限，那么，清中叶以来的这股崇碑风潮，也许是第一次又是最后一次全面审视自己的传统并从传统内部寻找未来生长点的观念变革之举。尽管如同康有为所坦陈："惜吾眼有神，吾腕有鬼，不足以副之。"碑学运动表现在前提与后续、理念与实践之间的巨大落差，使之无法达成这种历史使命，更有甚者，还在某些方面引发了对于书学传统正能量的破坏力，但是，将褊狭的精英目光投射到更广大的区域，毕竟有类清末士人睁开眼睛看世界，具有不可低估的意义。20 世纪中期，追随西方拼音文字的横排左起格式成为新的书写习惯，传统书法也随着文言和毛笔的废黜而退出历史舞台，纯审美性成为一息尚存的生命底线，由碑学及碑帖之争所阐发的价值内涵，因此转化为书法的艺术本体论依据，而行使其跻身时代新语境的自主话语权。

⑥ 吴昌硕《书何子贞太史书册》，载《缶庐诗》，杨岘题笺本。

⑦ 借用王国维的"古雅"概念，有助于我们深入理解书法传统的独特运行方式及其特殊存在价值。远在东汉赵壹发出"草本易而速，今反难而迟"的责难以前，进入书法和发展书法的基本途径已然确立。趋便求速的自由化时代，是与书法艺术性关系不大的实用性书写；在自由化书写的过程中约定俗成为一系列技术规范，并赋予其美学和价值学上的正当性，就为书法成长为一门社会化的艺术奠定了基础。技术标准化选择的完成，亦

即意识主宰书写反转为书写规定意识，既是一种进步，亦是一种桎梏，所有进入书法界的人都赖之以前行，又因之而匍匐，故必当经由张芝池水尽墨、智永退笔成冢式的操作实践，达到"从心所欲不逾矩"的境界，方能趋利避害，羽化登仙。换言之，书法艺术作为一种极其单纯和内化的个体活动，是由其性情、阅历、审美意趣之类所构成的人格资质，通过足够的技术训练，以至精诣到"忘怀楷则"而"璀璨自呈"的程度，使技法素养的必然性与人格个性的偶然性达成最佳整合，才得以保障的。技法素养的养成，一方面是被同化于不断优胜劣汰脱颖而出的经典范式，在生存与信仰的互动中变成忠诚的信徒；另一方面又将个体的渺小存在提升为集体意志的宏大体验，以其富于保留性和回溯力的经验事实，融入专属语境所见证的文化认同感。唯其如是，书法活动中的观念假设，不仅是存在的反映，也是构成社会存在的一部分，书法得以变现的形态，既是社会意识所影响的社会存在，同时又会反过来影响人们的存在意识。这条价值逻辑链，与孔子、曾子提倡的"克己复礼""慎终追远"极其相似。从临摹到创作，由入古而出新，或者说，在知识教诲的框架里定位，以面对过去的方式把传统转化为当前的生活状态，遂成为书法区别于其他艺术最为根本性的生存发展依据。王羲之兼承钟、张，弘扬了楷、行、今草的新书风，通过小王的继踵和放达，唐太宗的尊崇和推广，以及北宋后刻帖的波普化传播，形成了以王书为核心、以历代名家为谱系的千载书统，这样一种人我同轨、历久弥新的艺术行为，在别的艺术门类中是难觅其匹的。况且在显性的历史文本之下，

还交叠着隐性的非历史文本。傅山《猛参将书法》云："旧见猛参将标告示日子'初六'，奇奥不可言。尝心拟之，如才有字时。又见学童初写仿时，都不成字，中而忽出奇古，令人不可合，亦不可拆，颠倒疏密，不可思议。才知我辈作字，卑陋捏捉，安足语字中之天！"钱泳《书学》云："以四五岁童子，令之握管，则笔笔是史籀遗文，或似商周款识，或似两汉八分，是其天真本具古法。"这种大朴未雕的原始魅力，不古不今，无固无我，没有明确的时间特征和空间特征，但它作为书体、书风、书意、书统、书人周而复始的出发点，或曰回溯性结构，则充当了翰墨之道永无终极的物质和精神依托。也就是说，即使是那些未能进入技术标准化行程的人，依然会通过书写实践而形成本能书写习惯，在不确定或者不正确当中设定开放的姿态，在超越笔迹学的艺术学意义上贡献其形式趣味基础构架。用本书第一章注二的话来说，其语义建构处于书法的底层，其书写行为属于百姓日用而不知的第三类型，然而，假如缺乏这种非历史文本的潜在支撑，千载书统之类的历史文本就不可能成为现实。以面对过去的方式把传统转化为当前的生活状态，是美与用、专与泛、古与今的有机整合，更是历史文本与非历史文本的有机整合。王国维《古雅之在美学上之位置》云："除吾人之感情外，凡属于美之对象者，皆形式而非材质也。而一切形式之美，又不可无他形式以表之，唯经过此第二之形式，斯美者愈增其美，而吾人之所谓古雅，即此第二种之形式。即形式之无优美与宏壮之属性者，亦因此第二形式故，而得一种独立之价值，故古雅者，可谓之形式之美之形式之美

也。""三代之钟鼎，秦汉之摹印，汉、魏、六朝、唐、宋之碑帖，宋、元之书籍等，其美之大部实存于第二形式。吾人爱石刻不如爱真迹，又其于石刻中爱翻刻不如爱原刻，亦以此也。凡吾人所加于雕刻书画之品评，曰神、曰韵、曰气、曰味，皆就第二形式言之者多，而就第一形式言之者少。""古雅之性质既不存在于自然，而其判断亦但由于经验，于是艺术中古雅之部分，不必尽俟天才，而亦得以人力致之。苟其人格诚高，学识诚博，则虽无艺术上之天才者，其制作亦不失为古雅。而其观艺术也，虽不能喻其优美及宏壮之部分，犹能喻其古雅之部分。若夫优美及宏壮，则非天才殆不能捕攫之而表出之。"王国维提出的"古雅"，似乎是文学艺术中的一种特殊形式趣味和文化气息——它超越于"优美"与"宏壮"的普适性形式美之上，又经常渗透于其中；它不必靠天才创造而得，亦可人力修养而致；它并非美自体的构成因素，而由客观时效和主观经验的偶然性所赋予。这种形式趣味和文化气息，因艺术形态不同而表现各异，比如诗词中的平仄格律、比兴用典，就与绘画中的变形抽象、笔性墨韵各行其是。而综观所有艺术形态，书法是最大限度地依赖这种形式趣味和文化气息成就自身的特例甚至孤例，上文所谓使技法素养的必然性与人格个性的偶然性达成最佳整合，以面对过去的方式把传统转化为当前的生活状态，其所致力的目标，或者说知其然而不知其所以然的动力来源，正是"古雅"这种载远载邈、弥高弥坚而又人人可习而致的特殊形式趣味和文化气息，这种经由千百代人歌哭于斯而产生，并且继续影响千百代人的集体意识或无意识。它不仅体

现在哲学观念上，审美文化心理上，而且作为一种民族化的精神，以克己复礼、慎终追远之统绪，及其生生不息的跨时空、跨人我之价值，世世代代传承下来。在建构书法专属语境的开始阶段，"优美""宏壮"的普适性形式美，亦即王国维所谓"第一形式"占据较大分量，"古雅"这个"第二形式"，则随着历史进展逐渐压倒"第一形式"，成为独尊甚至唯一的存在者。站在艺术本体论的视角看，从钟、王为代表的魏晋今体书抢占了中和之美的技术规范，并用"适性"的人本主义价值观护航，到以唐楷和狂草为两端的极则之美刷新技术规范，并在"合理"与"尽情"的人性宽度上构成价值学张力，"优美""宏壮"的繁衍发展已成强弩之末，而日益倚重"古雅"在"第二形式"上的升华作用了。"第一形式"让位于"第二形式"之时，所有广义的书体创造戛然而止，只能靠狭义的书体维持生计；更确切地说，名副其实的书体不再产生，继续产生的仅是书体下一层级的风格个性。撇开种种社会学因素，这也就是宋人为何要在"尚意"的书史重大转折中成就自我的本体论依据。意与性、理、情之区别，恰像王国维分析"古雅"与"优美""宏壮"之区别："优美与宏壮之判断为先天的判断，自汗德（康德）之《判断力批评》后，殆无反对之者。此等判断既为先天的，故亦普遍的、必然的也。""古雅之判断，后天的也，经验的也，故亦特别的也，偶然的也。"性、理、情内蕴于人格之中，而意放达于人格之外，后者从历史的幕后走上前台，意味着书法技术标准化选择彻底完成，其体现为桎梏的一面成为书法者无可逃避的异化力量，人们不得不在强化自我价值和自我选择

权的对抗意识中开始新的行程了。于是，秦汉晋唐之烈烈，正草篆隶之盈盈，风神工夫之脉脉，利钝高下之连连，构成了"古雅"这个独特气息趣味逐鹿争雄的观念背景，人们因之而载舟覆舟的概率和频率，无不大大增加。文人士流作为把握书法发展航道的主角，将沿晋游唐推崇书卷气的帖学之风推向极致，其间磕磕绊绊的后挫力，只有清代金石学运动中的碑学思潮，亦即非历史文本稍成规模。如果最简截地加以概括，那么，中晚唐以来，书法史的驱动力多为捎带"优美"的"古雅"，而书法史的后挫力则为沾染几分"宏壮"的"古雅"。书法之为物，及其与人之间不断嬗变着的微妙关系，于此可见一斑。

⑧　王国维《古雅之在美学上之位置》，载《教育杂志》总 144 期，1907 年。

第八章 篆刻

　　这条无形的逻辑线索，也贯穿在书法史的庶孽旁支——篆刻艺术史上[①]。

　　正如书法史以魏晋为界，书体的变化不再与字体的演化相同步，篆刻史以元为界，表现为前于此的体制演化和后于此的风格变化两大历史阶段。

　　作为持信的凭借，篆刻和书法一样，有一个漫长的受制于实用的过程。随着城镇经济的发展，国家行政组织和关市管理职能的完善，春秋战国时代盛行的玺印，已经具备了篆刻艺术的基本形式要素。将所需文字合理地安排在方寸或更小的既定范围内，使阴阳、疏密、肥瘠、糙腻等等有机结合而构成和谐悦目的视觉效果，是玺印区别于一般甲金文、简帛书的特性所在（图159）。尽管当时的篆刻还处于艺术的潜在时期，但寓审美于实用的自发性追求，则从一开始就明确存在了。出土的周秦古玺中，可以看到大量通过损益文字形态，错落排列位置，以适合印面形制，造成生动活泼而又

图 159 战国 韩亡泽

自具整体感的佳例（图160）。至于印面外形和边框界栏的丰富多样，既史无前例，又后无过者。这个无意于佳而佳的起点，为汉印的高度繁荣打下了坚实基础。

秦始皇"书同文字"的政令，一方面结束了战国古玺形形色色的地域风格，使印文统一于小篆系统，一方面又将众人习用的"玺"占为帝王所专有，使玺印的等级制度获得确立。汉承秦制，随着生产力的发展，印章的使用几乎遍及社会各个领域。而隶书的定型、成熟，则催发了一种介乎篆隶之间的文字——缪篆，亦称摹印篆。从此，印章有了专用的书体。那"曲者以直，斜者以正，圆者以方，参差者以匀整，其文则篆而非隶，其体则隶而非篆，其点画则篆隶相融"[②]的灵便体势，使印文在分朱布白时有利于建构平直方正、浑穆端庄的审美蕲向（图161）[③]。而铸印和凿印的不同表现形式，又促进了章法、刀法、意趣的多样化，或匀称，或跌宕，或茂密，或清简，或浑朴，或醕畅，或细谨，或粗放，在方寸之间极尽风格个性之变。至于印式的繁富，尤为一时胜概，方印、圆印、三角印、半通印、曲尺印、多面印、契合印、子母印、带钩印，再加上鸟虫书印、满白文印、巴蜀图语印、四灵印、肖形印等印面的构形变化，呈现出千姿百态的追求（图162）。虽然这些追求仍受制于实用的需要，镌刻制作印章者的身份也局限于工匠行列，但是，其所表现的精湛构思和专诣技巧，却在一种普泛化了的形式风范之中，将蕴含的艺术性发挥到了前所未有的高度。

此后很长一段时间，印章再也没有重现汉代那样繁盛的局面。然汉印的影响，则不绝如缕地贯穿在后世印章的流变

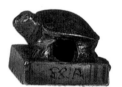

图160 战国 甫易都右司马　　　　　　图161 西汉 楚都尉印

图 162 秦 濯君

过程中。

魏晋时期，基本上保持着汉印遗规，只是印面尺寸略大，印文体式多采用较为单一的纵横笔道，部分字形或某些偏旁趋于简略（图163）。在隶楷成为日常使用文字的环境中，缪印定式不能不改变自己以适应用。而政权的频繁更迭，社会生活的不稳定，又使那些草率或不拘矩度的印章增多，十六国时期的将军章即属此类（图164）。

隋唐以降，官私印开始分道扬镳。由于日用文字转向楷书和行书，文书往来摒弃了竹木简牍，官印的使用，从原来按于封泥改为钤于纸面，从阴刻白文为主变成阳刻朱文为尚，并且出现了继先秦大篆和两汉缪篆之后的第三个印文体式转折——叠篆（图165）。这种将平直方正的笔画延长盘曲而布满印面的装饰铺排趣味，显示出社会发展和新兴审美观念的影响（图166）。而私印领域，在沿续古玺汉印传统的同时，则悄然滋生出篆刻走向艺术化道路的重要历史契机——鉴藏印的兴起。东晋时偶尔盖章于书画作品的先例，到了唐代，已发展成为自帝王、簪缨到一般文人皆所嗜好的社会风尚。由于其使用上的特征，既要求印章本身的完美程度与法书名画相匹配，又能宽泛接纳各种印章类型，诸如名印、官印、年号印、里籍斋馆印、成语隽句印等等，相应要求印章表现形式的丰富性，这就有效地促进了篆刻从实用向审美的转化。加之鉴藏印的篆写往往由其主人来完成，更为篆刻输入了知识阶层的新鲜血液。从此，越来越多的文人士大夫参与篆刻创作与研究，集古印谱相继问世，金石文字学广泛兴起，给篆刻带来了观念上的深刻变革，使之朝着技术之外的学术与

图 163 晋 晋兴亭侯　　　　　　图 164 十六国 龙骧将军章

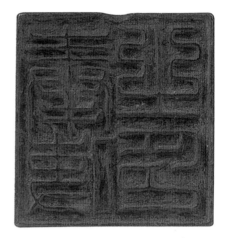

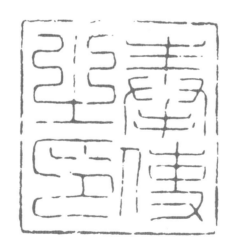

图 165 唐 奉使之印

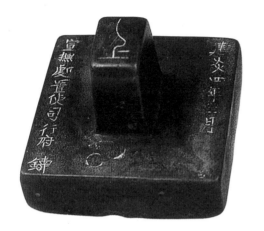
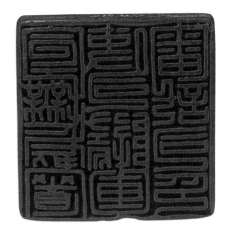
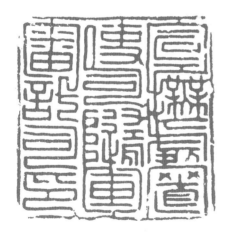
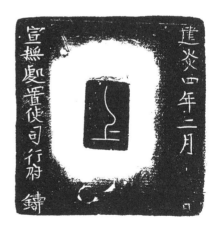

图 166 宋 宣抚处置使司随军审计司印

艺术这个更广阔的人文领域伸展触角④。

当然，在大多数人尚未认识到印章是一门艺术时，实用仍占据着主导地位。唐宋之际，通行从俗的花押、隶书、楷书进入印章，导致了印文体式发展上的第四个转折（图167）。倘若花押的出现，是草书以求捷速的应用目的，与美化签字如韦陟"五朵云"这样的艺术目的同时在起作用，那么，押、隶、楷入印的现象，也包含着对各种不同表现媒介大胆尝试和探索的审美追求。这种脱出正统篆书入印旧窠，以新印制、新体势、新形式而别具生动简漫效应的印章类型（图168），至元代而大盛，成为拓展篆刻艺术容量的又一潮头。

随着各种字体相继入印，一往无前的开拓运动逐渐沉寂下来，人们的眼光开始离开印篆文字本身在形式中所起的作用，而集中到了线条、结构、刀法、意趣等风格追求的因素上。以赵孟頫倡导汉印古法为标志，篆刻发展史由体制演化进入了风格变化的历程。

史载李斯为秦御玺书篆以来，文人参与篆刻活动，往往只篆不刻。北宋米芾大约是较早尝试自书自刻的人。晚米芾二百余年的赵孟頫与吾丘衍，虽然以巨大的热情投身印坛，并且撰写印学专门著作，对篆刻复兴起了拨乱反正作用，却仍然不能操刀自刻。金属、晶玉、兽骨、象牙这些坚韧的印材，在客观上限制了文人们的实践冲动。直到元末王冕以花药石刻图书印，明中叶文彭大量采用灯光冻石治印，文人们才在石材这个先秦时代就有所尝试的表现媒介上找到了驰骋自己理想的物质基础。明清文网密布的严酷环境，令大批士人远政治而近学术和艺术，将知识才华转向文字训诂、金石考据、

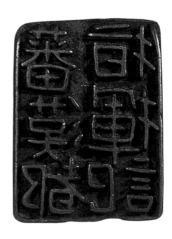

图 167 西夏 蕃汉都指挥记

图 168 元 沙押

书画创作之门，篆刻也就随之成为他们倾注思想情感和审美趣味的新天地。一个以风格流派为艺术发展标志的文人篆刻时代开始了⑤。

　　文彭主张篆刻应以六书为准则，"勿今而奇，宁古而朴"⑥"直接秦汉之脉，力追正始"⑦，把篆刻艺术从实践上纳入汉印轨道，对力矫元人屈曲乖谬之习，提倡简朴自然、格调高雅的新印风，起了很大的推动作用（图169）。后人传其法者甚众（图170），世称文派或吴门派⑧。何震亲授于文彭，仿汉印形式而又创造了诸多艺术风格，被奉为集大成的典型，代表着篆刻由单一化向多样化的发展（图171）。当时"天下群起而效之"⑨，篆刻艺术的浪潮迅猛地从吴门推向黄山一带，从而形成了何派，亦称黄山派。苏宣篆刻受文彭启发，更以胸中《石鼓》《季札》诸碑形诸铁笔，遂轶去摹印成规而自领风骚，体现了篆刻艺术与碑帖相结合的追求（图172）。时人评誉文、何、苏为鼎足而三，后人承苏宣者别立泗水派之名。汪关取法汉印平实工稳一路（图173），擅用冲刀，功力弥深，"淹有秦、汉、宋、元之长，而独行其意于刀笔之外"⑩。倘若说何震、苏宣是文彭以来治印走向猛利的一路，那么，汪关则可视为文彭以来治印走向平和的一路。后者人称娄东派，也与传人沈世和、王谨、林皋（图174）合称为扬州派。朱简以赵宧光的草篆入印，首创短碎的切刀表现古铜印剥蚀意趣，使刀如使笔，不拘形似而求神韵，为刀笔结合的探索迈出了重要步伐。程邃重视大篆入印，从艺术上发掘钟鼎浑厚的价值，朱文离奇错落，白文沉郁顿挫，宗汉铸印风格而别树一帜（图175）。其新体上承朱简，下开汪肇

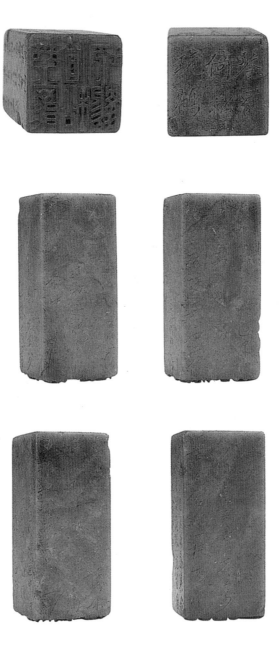

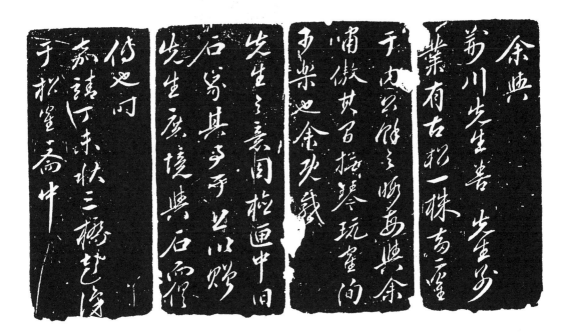

图 169 明 文彭 琴罢倚松玩鹤

图 170 清 沈凤 竹丈人

图 171 明 何震 青松白云处

图 172 明 苏宣 作个狂夫得了无

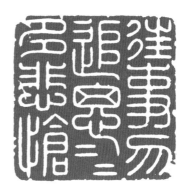

图 173 明 汪关 往事勿追思追思多悲怆

图174　清　林皋　案有黄庭尊有酒

图 175 清 程邃 谷口农

龙、巴慰祖（图176）、胡唐，世称歙四家，对徽派或曰皖派、新安派的发展影响深远。丁敬针对明人竞巧斗妍的习气，汲用朱简切刀，加以涩味，在探究汉印精华的基础上，撷存宋、元朱文印之长，孕育变化，一洗时俗，形成拙朴雄健的新面貌，遂开浙派之风（图177）。后有蒋仁（图178）、黄易、奚冈（图179）、陈豫钟、陈鸿寿、赵之琛等人继其法，加上突破浙派方笔切刀藩篱的钱松（图180），合称西泠八家。邓石如踵武汪关、程邃的冲刀法，以汉碑入汉印，"求规之所以为圆，与方之所以为矩者摹之"⑪，书从印入，印从书出，祛除玉箸篆呆滞之气，一反浙派的方体，独辟刚健婀娜风格，为邓派开山（图181）。其再传弟子吴熙载（图182），篆风刀法皆具笔意，达到书印合一的更高境界，受其影响的晚清印人多有成就而各具面目。赵之谦法秦汉，合皖浙，取浑厚，弃斑驳，以笔、墨、刀、石之关系的有机把握，广纳碑额、镜铭、钱币、权诏等文字入印，并创魏书、图像与阳文边款，使篆刻发展史上一度流派盛行而且持续时间较长的风气为之一变，个人创造力的自由发挥意识从此反仆为主（图183）。吴昌硕融石鼓、封泥于印，不究派别，不计工拙，博采众长，穷极变化，以出锋钝刀及其浑厚、苍莽、雄健的大写意风范，发掘出篆刻艺术尽管有限但又确乎存在的抒情功能，创立了吴派（图184）。黄士陵取三代吉金文字入印，不敲边，不去角，不修饰，从平直中取峻险，于方正处寓圆浑，以其恬淡的风度，静谧的氛围，揭示了篆刻艺术所独有的清淳诗意（图185），因其为黟山人而长期生活在广州，遂领粤派之衔。赵、吴、黄，加上诗礼文士之风的胡钁（图186），并称晚清四家，

图 176　清　巴慰祖　乃不知有汉无论魏晋

图 177　清　丁敬　千顷陂鱼亭长

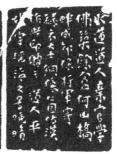

图 178 清 蒋仁 火莲道人

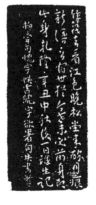

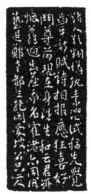

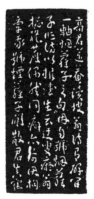

图 179 清 奚冈 烟罗子

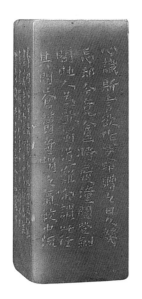

图 180 清 钱松 曾经沧海

图 181 清 邓石如 雷轮五面印

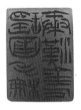

图 182 清 吴熙载 瑶圃手抚秦汉金石

图 183 清 赵之谦 灵寿华馆

图 184 清 吴昌硕 一月安东令

图 185 清 黄士陵 元常长寿

图 186 清 胡钁 西昌程乐庵藏书画印

相比于前修，风格尤显繁富，继踵愈见蒸腾。

总之，小小印章，方寸朱白，通过一代代文人篆刻家各具心迹的追求，繁衍出无穷趣味，无限境界。它作为文人案头赏心自娱的雅事，作为中国传统文化艺术中的逍遥洞天，已经完全脱离孕育它的实用性印章土壤而自足存在了。相对当时仍然建筑于同时又超越于日常应用的书法艺术而言，这种自足存在具有更自觉和更自由的审美情怀。

然而20世纪以还，随着传统文人阶层、传统文化语境以及毛笔实用功能纷纷消逝，书法亦与文人篆刻一样，彻底结束了日常应用的历史使命，再也不可能在美善同归的社会氛围，在天人合一的价值意义和生存依据中优游卒岁了。以面对过去的方式把传统转化为当前的生活状态，这个有史以来便赖以生生不息的重要精神蕲向，从此一去不返。当然，无情的时代变迁也为传统文化带来凤凰涅槃的契机，一种作为独立自足艺术门类而广泛吸纳创作力量和研究力量的书法专业化意识，以其从伦理性生存依据向审美性生存依据的蜕变过程，逐渐建构起新的社会耦合系统，转型为现代文化语境的适应者⑫。如果说漫长的中国书法发展史有过许多次重大转型，那么，如今这一次转型的深巨彻底及其翻天覆地之势，将是任何一次都无法比拟的。

① 在中国、印度和近东，印章的产生都要早于文字的产生。中国古印遗存，当以出土于安阳殷墟的三方商玺为嚆矢，但其亦或为印模的问题尚存争议。迄今能够确证的最古玺印，乃春秋战

国时代的图形印和文字印，分别从具象与抽象的不同造型维度，构成印面篆刻工艺的两个子系统。如果说，图形印与青铜族徽和砖石画像相接近，与书法史的关系不太紧密，那么，文字印之于书法史，则与甲骨文、金文之于书法史的意义处于同等地位，而且从先秦到汉唐，始终作为金文载体的重要一族，受到北宋以还金石学研究的青睐。玺印文字与器铭石刻文字相共通，文字应用中的地缘时风也含茹其间，偶有差别处，是为符合印面构形而对文字略加修饰变化，或简省，或繁赘，或挪移，或合文，以美适为归。实际上，除了印章专用的缪篆和叠篆在体势上自成格局以外，这些手法同样也为其他载体的金石文字所使用。明清文人篆刻勃兴，以艺术自觉和印学自律的立场从事创作，在篆法、章法、刀法三位一体的追求中，书法永远是第一性的，而篆书又拥有绝对的统治权。在某种意义上还不妨说，自从书法史发生隶变，今文字取代古文字后，古文字一息尚存的血脉，主要是靠篆刻延续至今的。印章之用篆，印艺之称名篆刻，既是数千年印章审美文化的历史积淀，也是一代又一代后继者的人生抉择，这些抉择不可能不涵盖书法，甚而至于本位为书法，篆刻乃其余力。视篆刻史为书法史的庶孽旁支，并不为过。

② 孙光祖《六书缘起》，篆学琐著本。

③ 周秦汉晋的印面篆刻书体，最粗略地划分，可以秦为界，前于此皆大篆，后于此多小篆。由于大篆演化时间更长，讹变程度更大，春秋战国之际，异体纷呈、损益无定和地缘各自为政的现象尤为突出，故入印的文字构形，无论历时还是共时，都表

图 187 战国 西方疾

现出疏于定式的相对自由状态（图187）。在以当时当地的流行文字构筑印面造型之同时，为适应印面阈限而进行的诸多变通手法，比如或增繁省简，或连体合文，或移位倒置等等，也会从俗应用（图188）。秦汉以还，小篆入缵正体，印章随之转型，但日常生活中隶书崛起，难免影响着入印小篆的纯正度。许慎《说文解字》提到，书体的分类，秦有秦书八体——大篆、小篆、刻符、虫书、摹印、署书、殳书、隶书，汉有新莽六书——古文、奇字、篆书、左书、缪篆、鸟虫书。班固《汉书·艺文志》载有汉代六书——古文、奇字、篆书、隶书、缪篆、虫书，除了两种名称沿袭秦朝，与新莽六书实属同一体制。八体和六书，亦大抵名异实同，后者的古文加奇字即前者的大篆，后者的篆书即前者的小篆，后者的隶书、左书即前者的隶书，后者的缪篆即前者的摹印，后者的虫书、鸟虫书即前者的虫书，至于前者余下的三种，刻符用于符信，殳书用于殳杖刚卯，署书用于题额，亦即封检、匾榜之类，则与摹印一样，皆以其使用功能命名，只能隐约理会伪略之由，无法针对书体而成立。从秦书八体到汉代六书，流行书体由篆书兼隶书进入隶书兼行草书时代，印篆使用的小篆被改造为方正平直并带隶意的新书体，时人谓之缪篆，和细劲的秦小篆印章体，亦即摹印篆相比，已有颇多区别。更确切一些说，秦小篆入印，与先秦的大篆入印一样，相对于流行的正体字，其通达权变的幅度和方式皆相差不大；而汉小篆入印，"其文则篆而非隶，其体则隶而非篆，其点画则篆隶相融"，被改造成一种只为印章所用的书法体式，篆刻史上因此也便首次有了专属书体。在情境逻辑上，汉缪篆

图 188 战国 韩生上　　　　　　　　图 189 西汉 史少齿

等于秦摹印，内涵却迥然不同了（图189）。翻检存世实物，不难发现，秦代诏版、符节、权量、兵器、封检的文字与玺印文字大同小异，是则秦书八体中刻符、殳书、署书、摹印之间，并未构成使用书体或书体变形方式的不同选择，这与汉印缪篆的专属独诣性质形成了鲜明对比（图190）。《后汉书·马援传》注引《东观汉记》说马援上书要求正定印章文字，这是唯一由皇帝下令主管部门干涉工匠用字的例子。工匠从上古三代拥有较高的社会地位，到春秋末礼崩乐坏逐渐沦入社会底层，正书正字的权力掌握于贵族士大夫手中，汉代印章用字出现缪篆体式，既是社会上下阶层书法发展不平衡的产物，也与印章艺术本体化演进规律的内在原因不可或分（图191）。不过有一种印章类型例外，那就是鸟虫书印（图192）。鸟虫书作为汉字装饰化的一种篆书体，春秋时代已开始流行，宋公戈、楚王盘、越王剑等，都饰有这种宛如行云卷浪的铭文。存世及先后出土的秦、汉、魏时期大量铜玉印中，亦有一些鸟虫篆作品，而且任凭简繁错综、时空变化，其造型构思却十分稳定，唯一的不同，是秦之前皆以大篆美化而成，秦之后多以小篆美化而成。秦书八体在摹印之外另设虫书，新莽六书谓"鸟虫书，所以书幡信也"，可知其见用于印章只是旁涉之举。六朝以后，随着纸张普及和封检制度消亡，印章的主体格局、价值形态、使用方式发生诸多变化，为适应官印的放大化需求，继缪篆而起的第二个印章专属书体——叠篆应运而生，紧接着又将通行从俗的花押、隶书、楷书引入印面，篆刻史依托书体开拓而创新前行的道路，很快走到了尽头，人们不得不从字体的形式构

图 190 西汉 甘泉右执奸

图 191 东汉 部曲督印

图 192 东汉 薄戎奴

成关注中转过身来，而对印章本体化的自律部分，诸如书意、刀法、布局、情趣之类的艺术要素投放心智。元明以还掀起文人篆刻高潮，正是历史时势使然。综上所述，书法作为建立在文字载体上的艺术创造，而篆刻又作为建立在书法载体上的艺术创造，如果从艺术创造的视角看问题，就能发现篆刻发展史的前后两大阶段——元以前是体制演化阶段，元以后是风格变化阶段；但如果切换成书法载体的视角，那么，它又会显示出三个发展段落——先秦的大篆时期、汉晋的缪篆时期、隋唐以下的杂体时期。二段论视野，实际上应合于玺印篆刻从工艺走向艺术的历程，前段以用贯美，后段以美贯用。三段论视野，则与书法发展史若合符契，上段为古文字书法，下段为今文字书法，中段为古文字书法走向今文字书法的过渡期。古往今来，以书法为载体的工程工艺行为多不胜数，从甲骨文、金文，到陶瓦、碑刻、匾联、织绣、雕版印刷，各得其所地拓展而又稀释着书法的外延。然而富于意味的是，唯有篆刻这个来自金文家族的蕞尔小品，在嗜古文人的同气相求下获得了艺术自由，成为堪与书法比肩连称的自律形态。

④ 文献记载的鉴藏印，始于东晋周𫖮。钤有南齐"永兴郡印"的敦煌写经，为现存最早实物。至唐太宗为皇家秘府制订印章格式，开创了鉴藏印盛行的新纪元，鉴藏印就以或有或无持信功能的两个侧面，展开其艺术自觉的渐进历程。有持信功能的一翼，是在延续人名、官名、机构名入印的惯例之时，迅速扩大为字号、封号、年号、里籍、生辰、身世、斋馆、癖好等更宽泛的称谓，有的还为称谓加缀短语，如唐代"鸟石侯瑞""窦

蒙审定""彭城侯书画记""太平公主胡书印""张氏永保"等等，乃至犯法除籍的前宰相王涯，也要刻一方隐去姓名的"永存珍秘"印。两宋间，由于宋徽宗、宋高宗身体力行，鉴藏事业尤为发达，皇家的"宣和""政和""绍兴""内府书印"等等，私家的苏舜钦"四代相印"、赵明诚"赵明诚印章"、吴琚"冰壑主人"、贾似道"秋壑图书""悦生"等等，均是书画鉴藏史上的赫赫名印。大藏家米芾自称蓄印百余方，经常会在一帖中连用六七方，并且区分不同等级。其《画史》云："余家最上品书画，用姓名字印、审定真迹字印、神品字印、平生真赏印、米芾秘箧印、宝晋书印、米姓翰墨印、鉴定法书之印、米姓秘玩之印。玉印六枚：辛卯米芾、米芾之印、米芾氏印、米芾印、米芾元章印、米氏印，以上六枚白字，有此印者皆绝品。玉印唯著于书帖，其他用米姓清玩之印者，皆次品也。"无持信功能的一翼，大多是闲章，亦称闲语印、成语印、词语印、抒情言志印，在鉴藏印由取信向寄意转化的过程中蔚然兴起。闲章发源，前人多归于南宋贾似道，其"贤者而后乐此"印被推为词语印之滥觞。其实，早贾一千多年的周秦古玺已有这类词语印，秦之传国玺，汉之刚卯，诸如"惟王子子孙孙永保民""正月刚卯既央，灵殳四方"之类，以及战国秦汉印中的大量成语吉语印，诸如"忠仁思士""宜民和众""长年""宜子孙""日入千石""延年益寿与天毋极"等等，不胜枚举。所不同者，也许表现在贾以后的词语印往往多一派书卷气。词语入印并用于鉴藏，也有比贾早得多的例子：米芾《书史》载古摹右军帖中有一方"笔精墨妙"印，若非唐时，至少也不会

迟于五代；岳珂《宝真斋法书赞》载李公麟《醉卧图诗帖》，上有"墨戏"和"神品上上"之印，其中后一方为藏家所盖，前一方则不无艺术家自用的可能。鉴藏印及其闲章的广泛流行，预示着印章文化迈向篆刻艺术的时机即将到来。从不自觉、非自主的生存环境，比如用于官防契约，到自觉、自主的生存环境，比如印篆创作和印谱传习，中间尚有一个过渡环节，正是由鉴藏印寄生于典籍金石书画这类风雅之举所维持的。不妨说，它是篆刻走向艺术化的起点，又是篆刻艺术谋求独立的前夜。除了印主刻手赋予其功能、体制、形式趣味上的不同素质以外，像宋徽宗内府连用七玺皆施于隔水骑缝、绫头绫尾等处，而不侵书画本幅，清乾隆用章却缺乏修养，任凭硕大御玺招摇搅局，这些印篆创作者无法控制的现实使用语境，以极大的偶然性影响着艺术效应的发挥。不过该现象随着书画款印的兴起有所改观。宋代郭熙、赵大年、扬补之等画家钤名印于押角位置，书法家则自唐代起便在作品上使用印章，至宋代还开创了闲章形式的引首印，接下去又有款书和款印更为紧密的配合运用，逐渐将书、画、印三位一体的综合艺术新风貌推上历史舞台。无论是后人添加的鉴藏印，还是作者本位的引首印、押角印、名款印，唯其作为约定俗成的完美格局出现在艺术鉴赏活动中时，便具有了独立的美学意义。与此同时，在考古类著作中也派生出专门收集古印的书籍——《集古印谱》，从唐玄宗时代开始，到了宋徽宗的《宣和印谱》，"所载官印千二百有奇，私印四千三百有奇"，可谓洋洋大观。印谱也有一个由文物性质向艺术性质过渡的渐进历程，比及元代钱选的《钱舜举

印谱》、赵孟頫的《印史》、吾丘衍的《古印式》纷纷出版，并草创印学理论，篆刻史的艺术化时代悄然莅临。用长时段历史眼光观察，唐宋是印章篆刻发展的滞缓时期，在上有古玺汉印璀璨自呈、下有明清流派印意气风发的对照下，唐宋印确实乏善可陈；然而又有谁能料想，恰恰是这些不起眼的岁月，促成了印篆工艺的艺术化转型。唐宋人特别是宋人成为艺术篆刻发生发展的导引，与金石文字学赫然兴起，书画鉴赏活动蔚为风气，文人参与书篆和研究，甚至帝王也热衷其事的特殊社会条件是密切相关的。由此开始，玺印篆刻的演衍变单线为双线，作为实用的印章与作为艺术的篆刻既分道扬镳，又互相促进，构成新的文化语境中的整体发展生态链。

⑤ 古玺印转化为独立的篆刻艺术，印章文化转化为文人弘扬的印学，经过了千余年的漫长推衍过程。如果说，始于魏晋的书画鉴藏印，兴于唐代的集古印谱，以及宋元之际米芾、赵孟頫、吾丘衍等草创印论，元明时期王冕、朱珪、文彭等跻身篆刻实践活动，可视为玺印篆刻从工艺性蜕变为艺术性的一系列重要历史节点；那么，无论是前于此的以实用为主轴的体制演化恢宏历史，还是后于此的以审美为主轴的风格变化芸芸事象，都与这些历史节点一起，贯穿着一条在实用上"以信为本"而在审美上"与古为徒"的隐形基线。许慎《说文解字》云："印，执政所持信也。"蔡邕《独断》云："玺者印也，印者信也，古者尊卑共之。"印章的核心功能就是示信，从其上古时代按抑于封泥、陶器、青铜铸范，或者用作殉葬、烙马、符节和佩饰，一直到中古以还通过印泥的中介钤盖于官防契约、书画簿

牍，或者搜集成艺术赏鉴的印谱，始终未曾离开主体价值意义之物化这个永恒的主题。但是，达成主题的主体性质，则在不知不觉间发生变异。早期的主体，多为印章的拥有和使用者，而且通过示信辐射结构的转换，把价值意义异化为一种"为他存在"的性质，因此篆刻创作主体与示信主体往往是分离的，工匠、书佐之类充当了印章文化生产的主角，循礼合法的社会化语境左右着印章体式的发展，"无意于嘉而嘉"成为美用合一这个与书法共享的文化土壤衍生品。唐宋时代，印章文化"自在存在"的成分逐渐增长。窦臮《述书赋》论印，有"国署年名，家标地望"等语。随着年号印、里籍印、身世印、斋馆印、鉴藏印兴起，示信的社交价值淡化，而主体用以自娱自遣、自赏自得的文化功能凸显，尤其是闲章，或曰词语印、抒情言志印的流行，意味着对示信功能的彻底否定，堪称印章文化中典型的自主艺术存在了。文人篆刻运动正是基于此蓬勃而兴，不仅印章文化的生产高地为知识阶层所占领，同时也将印章文化生产者的主体性质，调整为美学意义上的自我确证。与书法本体化历程的总趋势为"古质而今妍"不同，篆刻本体化历程似乎从复古起步，此后又不断地以借古开今为手段，演绎出形形色色的中兴气象。从赵孟頫和吾丘衍倡导汉印以矫正唐宋习气，王冕和朱珪自篆自刻而引发文人篆刻潮开始，由历代集古印谱所体现的慎终追远情怀，便充盈着印人的潜意识层面。元代揭汯说"古雅朴厚之意"，王祎说"古人之精神"，明代沈明臣说"古人心画神奇所寄"，甘旸说"轻重有法中之法，屈伸得神外之神"，李流芳说"能淹有秦汉宋元之长，而独行其于刀

笔之外"，乃至周公瑾的"品格说"，徐上达的"传神说"，沈野的"天趣说"，朱简的"笔意表现论"，苏宣、周应愿的"入古出新论"，尽管取道不一，持论纷纭，却无不以既往时代的突出成就为支点、为参照。入清后，不论周亮工《印人传》、汪启淑《飞鸿堂印人传》等印学史著述，陈介祺《十钟山房印举》、吴式芬《只虞壶斋印存》等古玺和流派印谱，还是桂馥《续三十五举》、袁三俊《篆刻十三略》、袁日省《汉印分韵》等技法理论诉求，抑或皖派、浙派、邓派、吴派、歙四家、西泠八家等文人篆刻创作实践成果，都少不了上溯秦汉、究心三代的专业化历练过程，不入流俗、化古振今一无例外地成为印坛后劲自我晋身的阶梯。直至今日，我们仍习惯于将周秦汉魏的印章称为玺印，明清以还的印章称为篆刻，并推之为公认的两座高峰，而将处于两者之间的中古时代印章视为玺印已衰、篆刻未兴的低谷。这正是中国印学特定审美观的产物。换句话说，先秦两汉是篆刻史的生成期，明清是篆刻史的升华期，升华之义主要体现在变实用为审美的艺术化过程，故其艺术基底实际上是由生成期这个"无意于嘉而嘉"的艺术史前史所构筑的。明清文人以其独到心印挽秦汉遗规于不坠，既是北宋以来金石学传统不期而然的宁馨儿，又被乾嘉考据学扇起的鉴古时尚注入了返朴归真的强心剂，王国维拈出有别于"优美"和"宏壮"的"古雅"之境，也便在所有视觉艺术中被篆刻拨得了头筹。

⑥ 周亮工《印人传》，西泠印社本。

⑦ 吴正旸《印可自序》，天启五年刻本。

⑧ 关于文人篆刻流派的叙述，通常皆以文彭为开山。其实，不仅

王冕至文彭的二百年间需要史料补课，就是青田石刻印的发明
权，也有重加审视的必要。从考古发掘可知，早在明初，冻石
印章已在文人中流行，南京、上海、东莞等地均有实物出土。
而早于文彭任职南京前二十多年成书的郎瑛《七修类稿》，则
有"今天下尽崇处州灯明石"的记载。故文彭晚年购石治印，
实为推广之功，而非始创之绩。同样道理，周亮工《印人传》
称"论印一道，自国博开之"，亦与事实有所龃龉。文人篆刻
运动发展的基础，首先是由元人奠定的。经过赵孟𫖯、吾丘衍、
吴叡、杨遵、王冕、朱珪等人蔚然成风的探索，使印章实用功
能向艺术观赏转化，并拓展诗书画"三绝"传统为诗书画印"四
全"新风，成为中国书画艺术创作不可或缺的组成部分，同时
还在宗汉美学观的确立、印材的开拓、自篆自刻的尝试、集古
印谱移位创作印谱诸方面，作出了许多贡献。明代前期是元代
印风的延续，如金湜、周鼎、姚绥、史鑑等人，皆不出仿汉印
和元朱文印两大藩篱。明中期以还，随着吴门画派振兴，沈周、
唐寅、祝允明、文徵明、王宠、陈淳、王穀祥、文彭等等，成
为苏州地区文人篆刻运动的中坚力量，徐霖、邢稚山、张学礼、
吴丘隅、许元复、王梧林等等，则在南京播扬起文人印篆之风，
到嘉靖后期，文彭徙居南京任国子监博士，两地传统交集一身，
促使文人篆刻规模大增，遂成为当时公认的印坛领袖。当然，
上述文人篆刻历史现象，尽管踪迹脉脉，绩效斑斑，但毋庸讳
言的是，其中亲手刻印者毕竟少数，人们往往在印篆设计上把
持风雅，须靠职业刻工的配合完成作品。到了文彭一辈，自刻
印盛行，加上其去世的前一年《顾氏集古印谱》出版，宗汉美

学观有了渊博醇正的参照，许多作品已完全脱离实用价值，而将赏玩援为创作动机。富于风格流派特色的文人篆刻艺术高潮，从此日趋澎湃。

⑨　吴继仕《翰苑印林序》，崇祯七年刻本。

⑩　李流芳《题汪杲叔印谱》，万历四十二年辑本。

⑪　吴让之《吴让之印存自序》，同治四年辑本。

⑫　20世纪以来的中国书法，与其既往历史的根本性区别，是从美用合一走向美用分离。在古代，书法作为所有知识者不可或缺的人文教养，以其现实应用性与文化人格标志的耦合功能，实现着最大程度的社会化。也就是说，书法的艺术性质，是在与书写工具和书写方式相联系的日常生活状态，与人人都有可能掌握的从内部完成人的手段，与人们在文化编码中确立自我地位的前置条件相表里的意义上得体现的。然而时至近代，随着文人士夫阶层被新式知识分子所取代，文言文被白话文所取代，毛笔被硬笔和键盘所取代，传统文化语境遽然消逝，书法赖以自我确证的关键——为特定文化语境所赋予的习惯、信念、观照方式，包括对人的潜能的期待，从此失去了所有的依托。它不仅意味着教育体制和考试制度的幡然变革，使中国人引为美育的习字训练猝然中缀，既剥夺了书法在传统文化知识谱系中的崇高地位，又丧失了书法推衍其艺术取向的普及基础，尤为重要的是，蕴含于翰墨之道的一种独特的人文情怀，一种源远流长、习焉不察的生命理性精神，将因寄寓条件的消逝悄然远去。所谓现实应用性与文化人格标志的耦合功能，实际上正是这种人文情怀和生命理性精神的体现。当人们在终其一生的

自觉修炼过程中剔除以书为业的狭隘目的之时，书法就成了澡雪精神、磨砺人格、颐养身心、擢升生活品位的美学途径，与承袭、迷恋、从容不迫地耗费时间行为相携并进的，是超越现实功利的情感体验，是融入日常生活的自我表现，是协调和升华人与社会、人与自然之关系的价值依凭。如今，这种经过数千年衍化积淀而定于一尊的文化习俗或曰思维定势，与毛笔、文言、士阶层一起趋于式微，书法再也不可能继续其人人必习的历史，再也不可能在原来的生存意义与价值取向中优游卒岁了。内与外、工具与价值双重废黜的严酷事实，预示着传统书法时代的结束。不过事物均有两面性，当书法伦理的普遍意义"无可奈何花落去"的时候，书法审美的普泛功能却"似曾相识燕归来"。伴随现代教育文化普及面的扩大，知识阶层的大众化趋势逐渐形成，书法从知识精英的垄断中解放出来，成为知识大众的自由爱好对象。这是与文人流派篆刻相类似的艺术价值嬗变。它斩断了书法艺术与日常书写的联系，促使其开始考虑其他艺术已经完成的反省课题，对过去实用加欣赏的混合机制进行清理。它结束了所有书写者皆可参与书法活动的历史，而将书法活动确认为一部分特殊人才的专利，同时又赋予其把书法引向专业化、学术化、纯艺术化的社会职责。由于中国近代史给书法带来的是一种丧失存在基础的命运，书法的凤凰涅槃，也就合乎逻辑地抛弃完善人格修养、标志文化品位的社会功能，而集中体现其作为民族审美形态的艺术学意义。硬笔书写之所以未被整合进正规的书法家族，虽不乏观念接受上的保守原因，但最根本的出发点，恐怕还在于整合所必须付出的代

价，亦即对传统书法意义的消解。毛笔不像硬笔那样只具有伸展向书写过程之外的无限功能，而能够同时在书写过程中无限地开启着书写情境和书写品味的奇特意蕴，是洞悉笔墨文化幽微之旨的中国人所不愿放弃的。唯其如此，书法驶向新时代的突破口，实际上演变成保存国粹的避风港，人们为之贡献的聪明才智，与其说致力于新时代书法体系的建设，毋宁说更多地承担了守护书法种族苗裔的使命。组织书法艺术社团，经营书法专业报刊，开设书法学院教育，推行书法考级评奖，举办书法全国展和国际学术研讨会，将书法从古代士人生活中的日常应用技艺，转变为现代职业分工下的艺术家创作，从与个体生命状态密切相关并具有隐秘性质的书写原则，转向预设公共观赏于其中并将"书以人重"颠倒为"人以书重"的书写原则，用被传统社会确证了的书法形态认同方式，去谋求现代社会的确证和国际社会的肯定，进而全面切入商业接受、文化接受和审美趣味接受三位一体的生存逻辑……在所有这些林林总总变化的背后，或者说，真正得以承载这些变化的，仍然是维系于传统书法巨大惯性之上的一条历史主义基线。包括追求现代性和后现代主义的先锋派在内，无论价值观念还是图式构成，无论阐释方法还是接受途径，自古以来用"无指称"的形式化手段成就并强化其艺术特质的书法存在依据，并未有丝毫改变。所不同者仅仅在于，古代是以面对过去的方式把传统转化成当前的生活状态，现代则以背靠过去的方式把传统转化成当前的文化消费。前者为人生而艺术，后者为艺术而艺术。前者的艺术意义沦为后者艺术意义的借口，前者的文化精神变成了后者

疏离这种文化精神的理由。书法语境从美用合一走向单纯的审美，作为 20 世纪建构起来的新的社会耦合系统，无疑是中国书法有史以来最为深巨彻底的一次大变革大转型。由于其既往历史存在方式独特无偶，我们不可能借助别种艺术的发展模式来揣测其转型前途，但不难肯定的一点是，要防止沦落为非遗项目失血的窘境，必须像生长点维系在日常书写而又羽化为翰墨之道以成正果的传统书法那样，通过合理和适时的举措，重新找回艺术家的精神深度，找回把社会个体的精神文化活动开拓进历史纵深领域的自觉自愿自悟自证之心性。

图书在版编目(CIP)数据

中国书法史观 / 卢甫圣著. -- 上海 : 上海书画出
版社，2021
（中国美术研究丛书）
ISBN 978-7-5479-2558-4

Ⅰ．①中… Ⅱ．①卢… Ⅲ．①汉字－书法史－中国
Ⅳ．①J292-09

中国版本图书馆CIP数据核字(2021)第023504号

中国美术研究丛书

上海美术学院历史文化研究所主编
上海美术学院高水平建设经费资助

中国书法史观

卢甫圣　著

责 任 编 辑	白家峰　吴　蔚
编　　　辑	夏清绮　吴雪莲
统 筹 审 读	徐　可
责 任 校 对	倪　凡
技 术 编 辑	钱勤毅
封 面 设 计	王　峥

出版发行	上 海 世 纪 出 版 集 团 上海书画出版社
地址	上海市延安西路593号　200050
网址	www.ewen.co www.shshuhua.com
E-mail	shcpph@163.com
印刷	上海文艺大一印刷有限公司
经销	各地新华书店
开本	787×1092　1/18
印张	19.34　　字数　100千字
版次	2021年3月第1版　2021年6月第2次印刷
书号	ISBN 978-7-5479-2558-4
定价	138.00元

若有印刷、装订质量问题，请与承印厂联系